蟾宗

渣熊 绘著

 湖南文艺出版社
HUNAN LITERATURE AND ART PUBLISHING HOUSE 博集天卷
CS-BOOKY

© 中南博集天卷文化传媒有限公司。本书版权受法律保护。未经权利人许可，任何人不得以任何方式使用本书包括正文、插图、封面、版式等任何部分内容，违者将受到法律制裁。

图书在版编目（CIP）数据

蟾宗 / 渣熊绘著 . -- 长沙：湖南文艺出版社，2023.3
ISBN 978-7-5726-1023-3

Ⅰ．①蟾… Ⅱ．①渣… Ⅲ．①中国画 – 作品集 – 中国 – 现代 Ⅳ．① J222.7

中国国家版本馆 CIP 数据核字（2023）第 006795 号

上架建议：艺术 · 画集

CHAN ZONG
蟾宗

绘 著 者：渣　熊
出 版 人：陈新文
责任编辑：刘雪琳
监　　制：于向勇
策划编辑：陈文彬
文字编辑：刘　盼
营销编辑：黄璐璐　时宇飞
封面设计：利　锐
封面题字：胡　健
版式设计：梁秋晨
出　　版：湖南文艺出版社
　　　　　（长沙市雨花区东二环一段 508 号　邮编：410014）
网　　址：www.hnwy.net
印　　刷：北京中科印刷有限公司
经　　销：新华书店
开　　本：889 mm × 1194 mm　1/16
字　　数：187 千字
印　　张：14.75
版　　次：2023 年 3 月第 1 版
印　　次：2023 年 3 月第 1 次印刷
书　　号：ISBN 978-7-5726-1023-3
定　　价：138.00 元

若有质量问题，请致电质量监督电话：010-59096394
团购电话：010-59320018

前言

记得小时候，学校让买一副乒乓球拍。放学后，我和母亲一起去体育用品商店。这是我很喜欢的一家店，老板养了一条特别大且温顺的狗。但我们去的那天，店里的窗台上趴着一只鬣蜥——这是我第一次离这种生物如此近，触手可及。是否会喜欢上某种东西，从第一眼看到的那刻起就决定了。

从此，无论是在电视机上还是在动物园中，两栖爬行类生物总是会引起我格外的关注。这种喜好延续到今天，影响了我作画的主题。

而在形形色色的两栖爬行类生物中，蟾蜍是一种充满争议的动物，一方面它招财吉祥的寓意让人们喜爱，另一方面它的毒性与长相让人望而却步。越是具有冲突性特征的角色，越有独特的魅力。构成我作品的，当然还有更丰富的内容，但蟾蜍无疑是一个重要的存在。

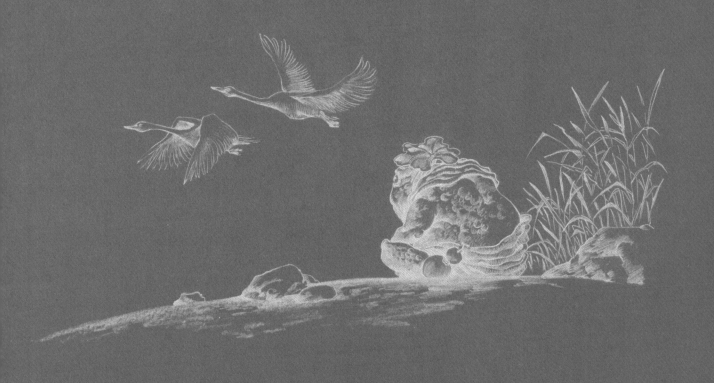

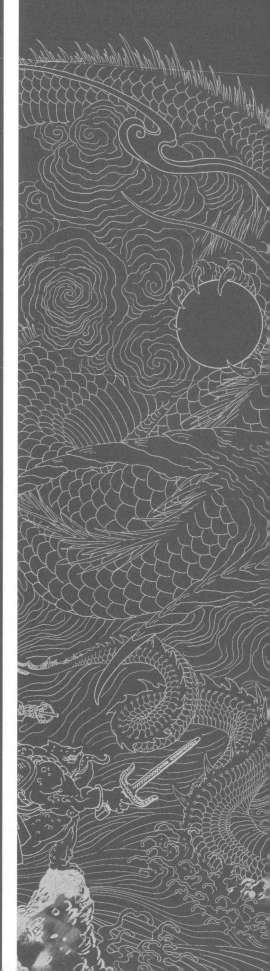

小时候，家里有位长辈的工作跟印刷出版有些关联，所以那时我接触的第一本启蒙读物是《漫画月刊》，上面的漫画并非我们现在所熟知的日系、美系漫画，而是中外漫画大师们所画的社会讽刺型漫画。

幼小的我煞有介事地反复翻阅，对立意深刻且隐晦的内容却不甚了了。加上那时物资信息没有现在这么丰富，这套期刊就成了我每天课余休闲的重点，也让我对观察人与人之间的行为习惯、言谈举止有了兴趣。

那时在大人眼里，这个孩子可能有点"毛病"——有时自己会愣神，然后突然大笑，或突然悲伤。殊不知，一个活生生的剧本正在我脑海里上演，而演员也许就是眼前这个评判我的大人。

直到今天，我具备了将脑海中的情节展现在纸上的能力，我选择用各种带给你冲突情绪的生物，去演绎浮世人生中的种种情感。

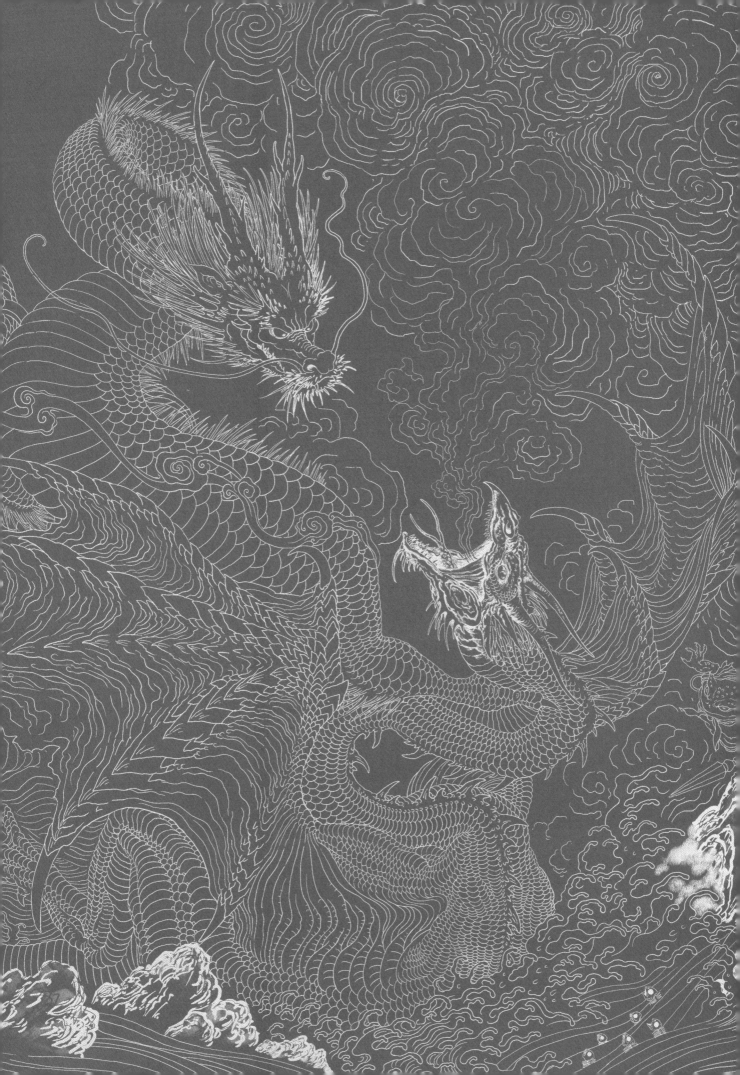

目录

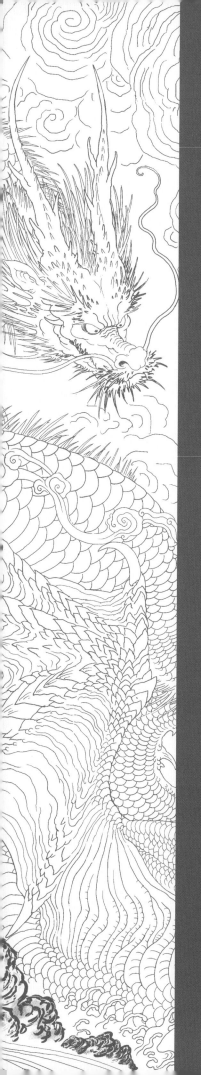

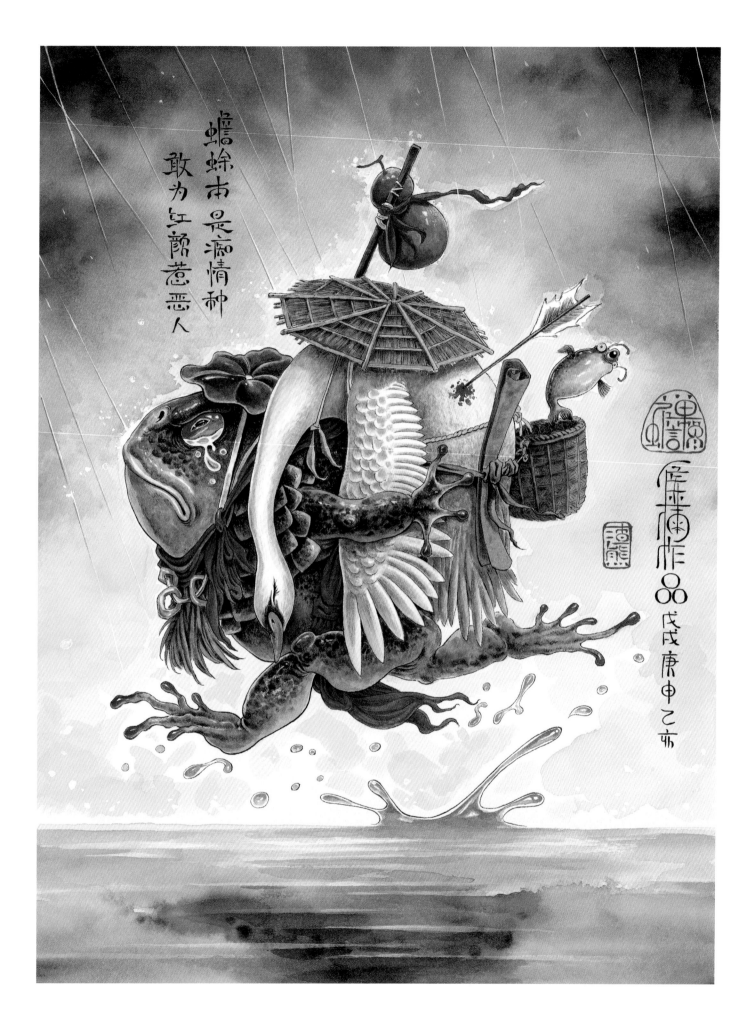

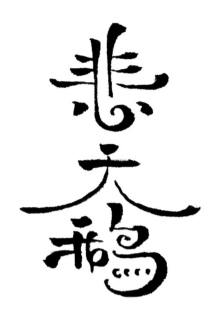

悲天鹅

蟾蜍本是痴情种，

敢为红颜惹恶人。

"癞蛤蟆想吃天鹅肉"，形容的是有些人不自量力，总是想得到一些本就高攀不上的事物。在这句话里，癞蛤蟆的形象是猥琐的，与天鹅的圣洁有着强烈的反差。但任何事物都有两面性，即使这样一句带有贬义色彩的话也会引出一段发人深省且略带伤感的故事……

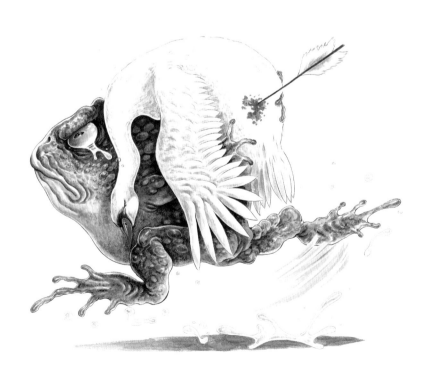

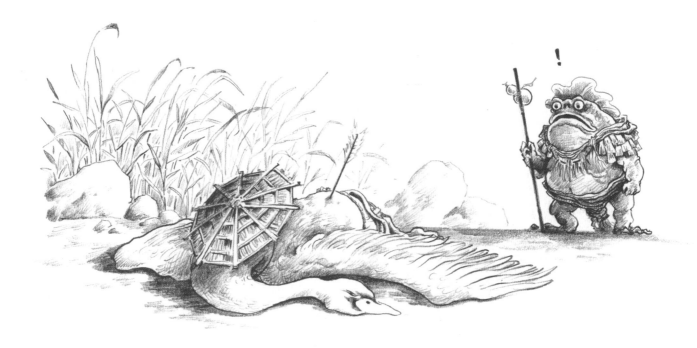

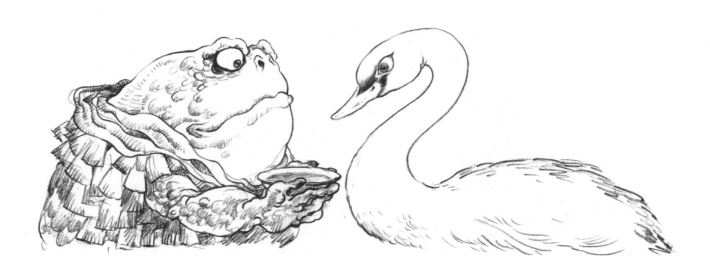

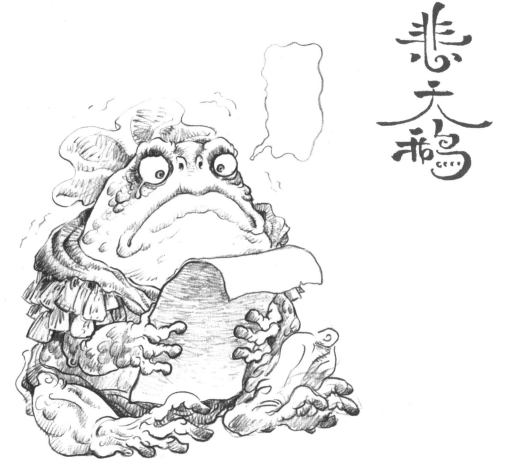

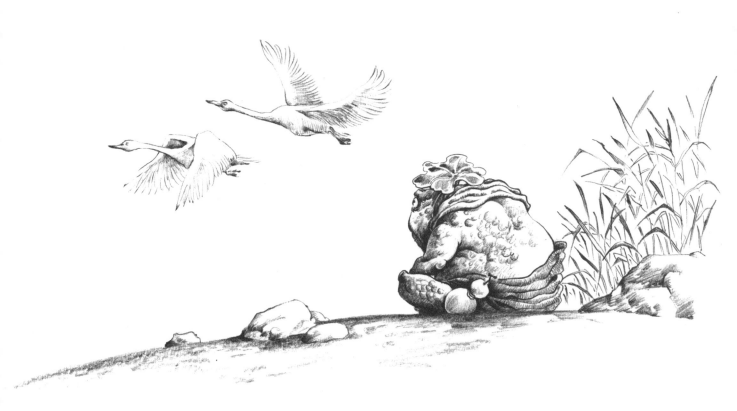

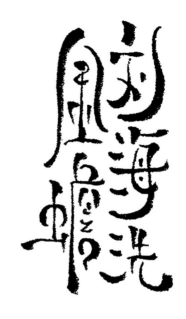

刘海洗金蟾

残蟾洗心泯妖性，
盘污滴水成换金。

刘海戏金蟾的民间传说流传甚广，"洗"与"戏"音近，我只是因这个名字引发了一些联想，随意开点脑洞画幅小画！

毕竟家里有养蛤蟆，洗蛤蟆这事我也真干过，我就在想，如果洗的是大名鼎鼎的三足金蟾，那搓下来的"脏东西"会不会是一枚枚圆形方孔大铜钱（这里我确实对金钱的某种特质做了一些影射）。

要说三足金蟾也是怪可怜的，刚断一腿，就开始被迫营业，把财运吸进千家万户。所以刘海给它做做保养也无可厚非，不过洗澡时伤口别沾水，容易发炎。

閙海洗
風蜑蟆

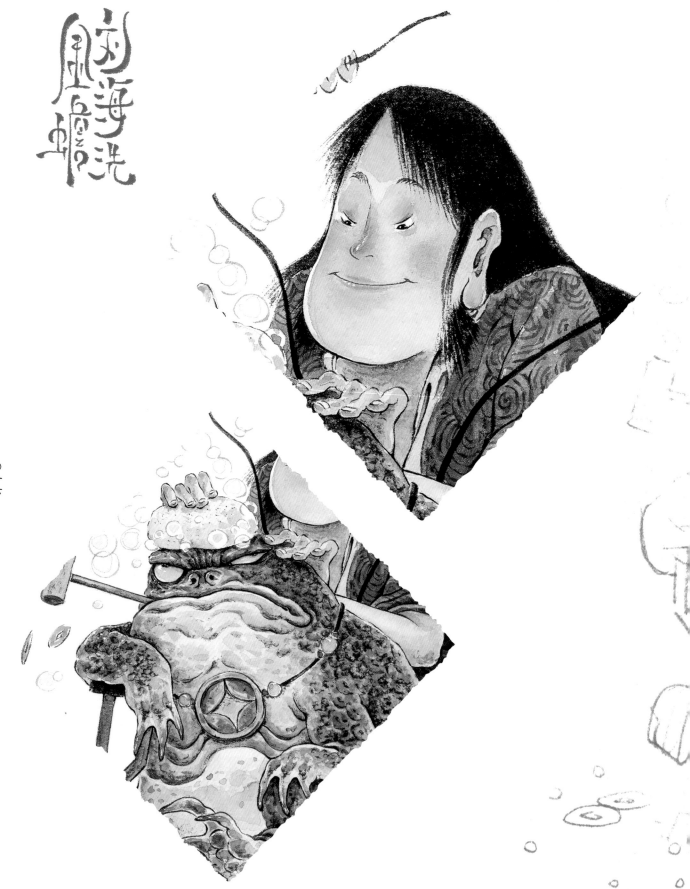

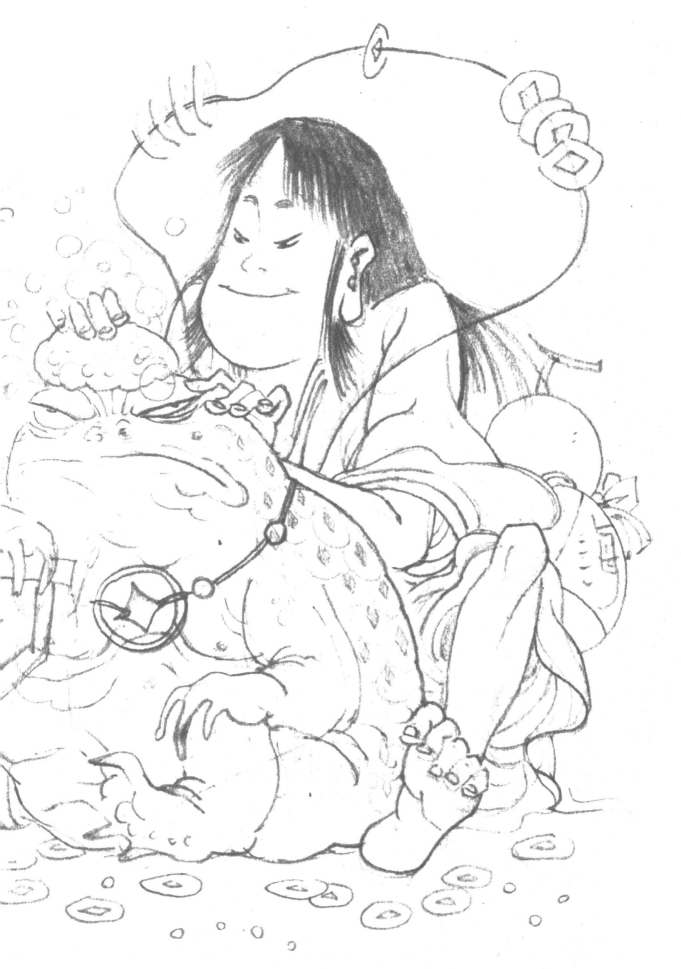

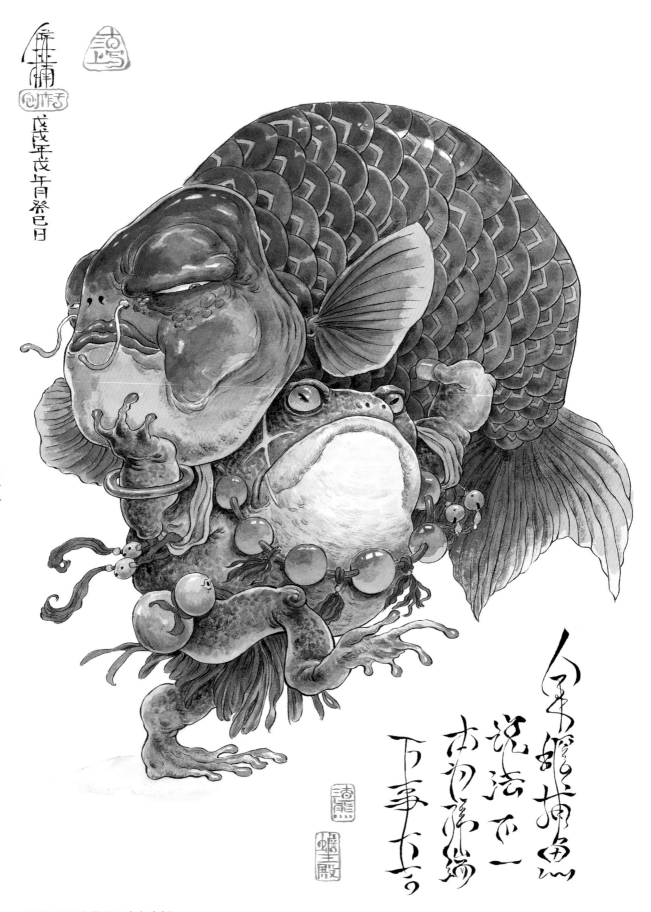

此画构图创意借鉴日本文身师 Makoto Horimatsu

金蟾捕鱼

金蟾捕鱼，
说法不一。
本为祥瑞，
万事大吉。

　　一条长满铜钱鳞片的金鱼，被三足金蟾捕获，
这可能是三足金蟾断腿前为数不多的珍贵图片。

自在蛙

刺青配太鼓，
跳起贰佰舞。
扇面护裆部，
自在不露骨。
你说我是不是虎？！

　　《自在蛙》和《金蟾捕鱼》是同时期的临摹
作品，我将 Makoto Horimatsu 原图中的元素及表
情符号进行了改动。我有意地做了这些改动，在
文字里那个"虎"字写完之后，临摹的日子到此
结束了。现在回想，这两幅图就如同开启我脑洞
大门的两把钥匙，剩下的路还是要靠自己去探索，
从此自在不露骨，活成个二百五，大步向前再无
牵绊。

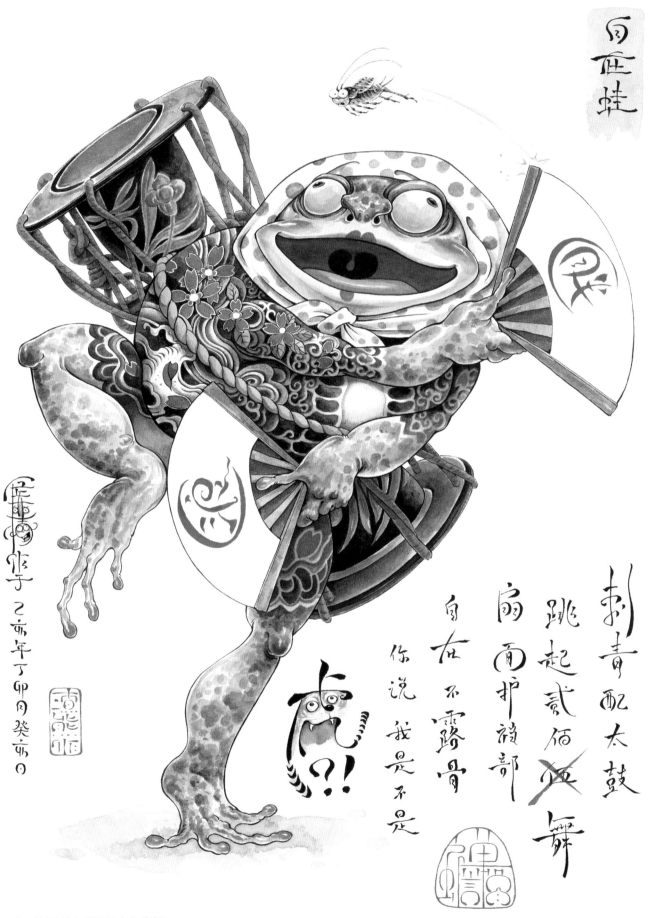

此画构图创意借鉴日本文身师Makoto Horimatsu

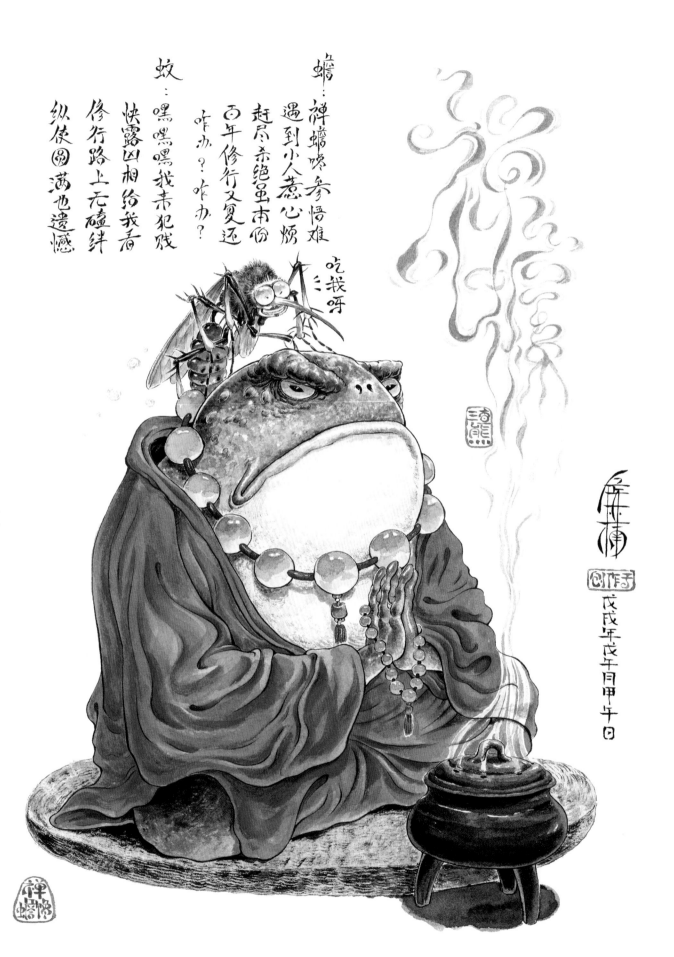

蚊：纵使圆满也遗憾
修行路上无磕绊
快露凶相给我看
蚊：嘿嘿嘿我未犯贱

蟾：禅蟾颂 参悟难
遇到小人惹心烦
赶尽杀绝虽市侩
百年修行又夏还
咋办？咋办？

吃我呀

禅蟾馋

蟾：

禅蟾馋，参悟难，

遇到小人惹心烦。

赶尽杀绝虽本份（分），

百年修行又复还。

咋办？咋办？

蚊：

嘿嘿嘿，我来犯贱，

快露凶相给我看。

修行路上无磕绊，

纵使圆满也遗憾。

孔子说"三人行，必有我师焉"（仨人一块走，必定有一个是我老师）。哪怕身边有小人，如果我足够强大，小人就伤害不到我。如果本身心境有不足，就需要继续修行，小人其实也是我的老师。

"禅蟾馋"是我整个系列绘画的座右铭，"禅"代表做事的态度，"蟾"代表做的事情的主题，"馋"代表看到作品时的反应。

人都希望自己能大富大贵，但是我认为大富大贵之上还有一个能让人更加开心的事，就是找到自己愿意全身心投入的事情，在做这件事情时能够稳住心神，体验清净寂定的心境，这种内求的快乐是外求所体会不到的。每个找到了自己所爱之事的人，都在不知不觉中走在了修心的路上。正是因为如此，在修心的同时也会伴随着心魔（就如同那只蚊子）的扰乱。

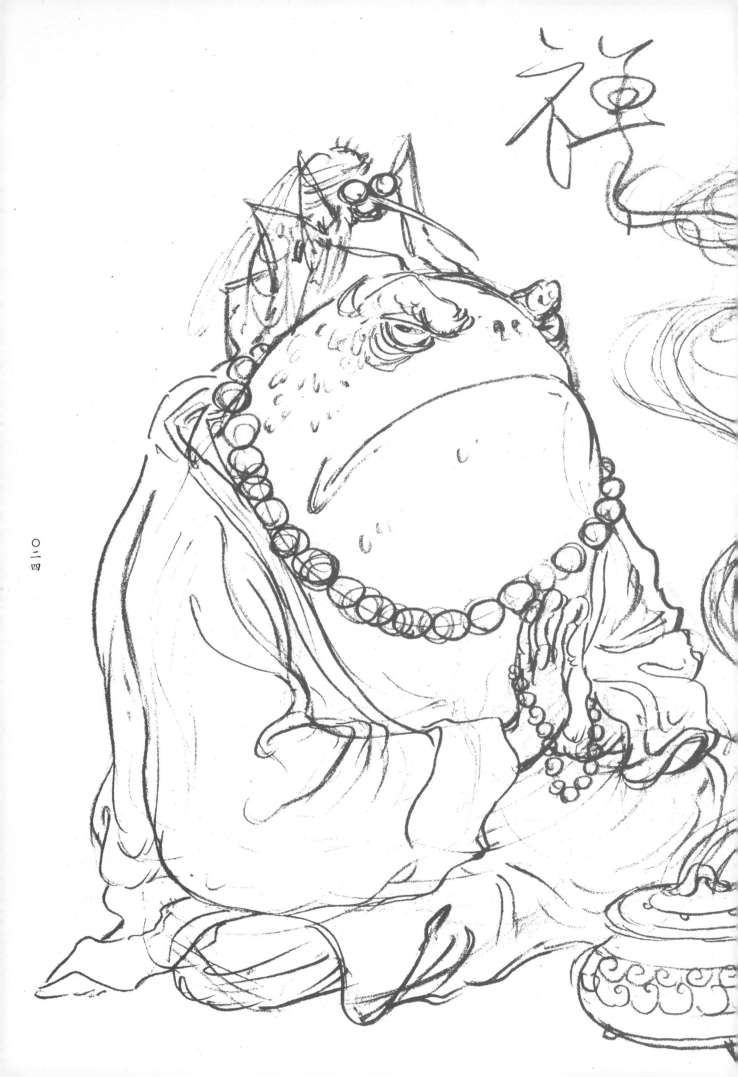

吃我呀

几烦

虫市们

又夏还

少?

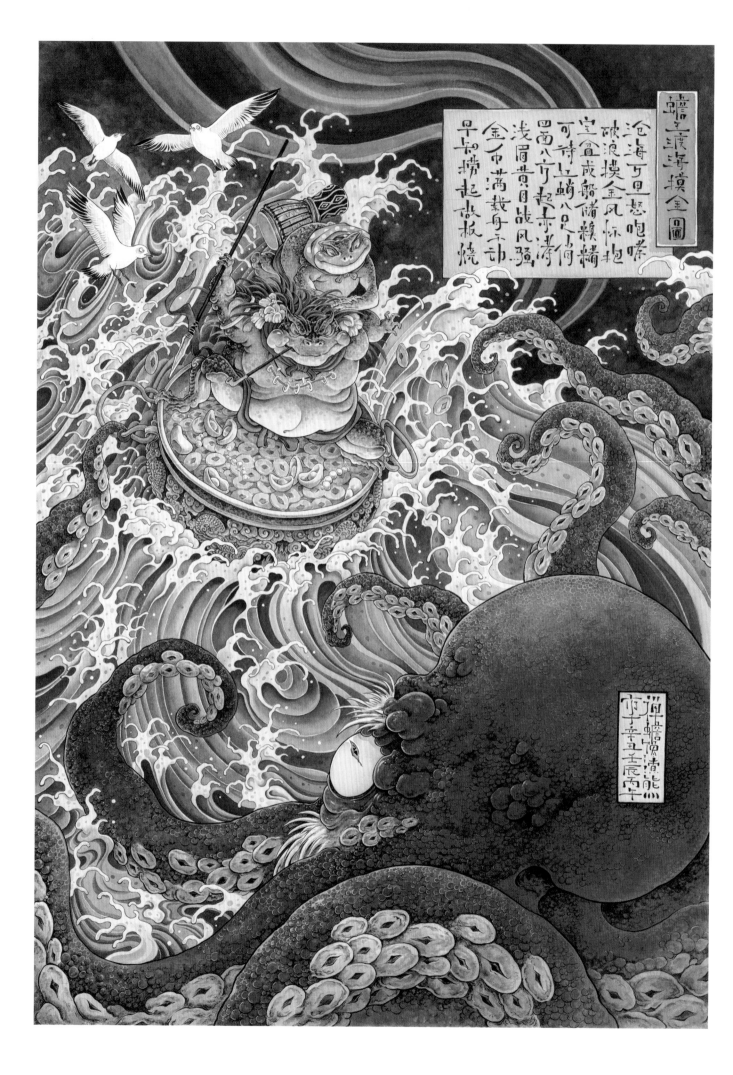

蟾王渡海摸金图

蟾王渡海摸金图

沧海万里怒咆哮，
破浪摸金风怀抱。
宝盆成船储糇糒，
可待红蛸八足俏。
四面八方起赤涛，
浅眉黄目战风骚。
金币满载舟不动，
早知捞起做板烧。

　　这是一幅很浪漫的图，因为图里面充斥着大量的浪。俗话说水主财，但水里面那些妖魔鬼怪可不会让你太轻易捉拿到。所谓富贵险中求，两只摸金蟾艺高胆大，踩着聚宝盆与水中的八蛸（章鱼）斗智斗勇。

　　鼓一响风生水起，章鱼现浪潮汹涌。章鱼的胡子、眉毛已经白了，看来岁数不小了。吸盘是铜钱的模样，看来每抽动一次，就会掉落一堆铜钱，而且之后还能再长出来。

　　在博弈的过程中，章鱼铜钱源源不断地归入聚宝盆，好像两只摸金蟾又胜利了！

沧海万里怒咆哮
破浪摸金风悚抱
堂盆成船储糇糗
可诗丘蛸八足俏
四面八方起赤涛
浅眉黄目战风骚
金巾带满载母示动
早朵捞起故板烧

蟶車渡海摸金圖

井下育蟾携子修行
泽之国民屡遭人类肆意杀戮
蟾王与其子乘鳄鲛交战于海上
厨神搭手而及 人类队伍被冲散
此战泽之国水怪告捷
引来厨神与其达成
芳识为保一方水土平衡
不可肆意捕杀泽之国民
不可浪费珍贵食材
井下与泽之国相连
但凡有人打破规别
蟾王便来乘鳄鲛追杀

上好食材啊

厨神

蟾王

忠乃刀刀

藏廿

吧

好大一颗

快上

○三○

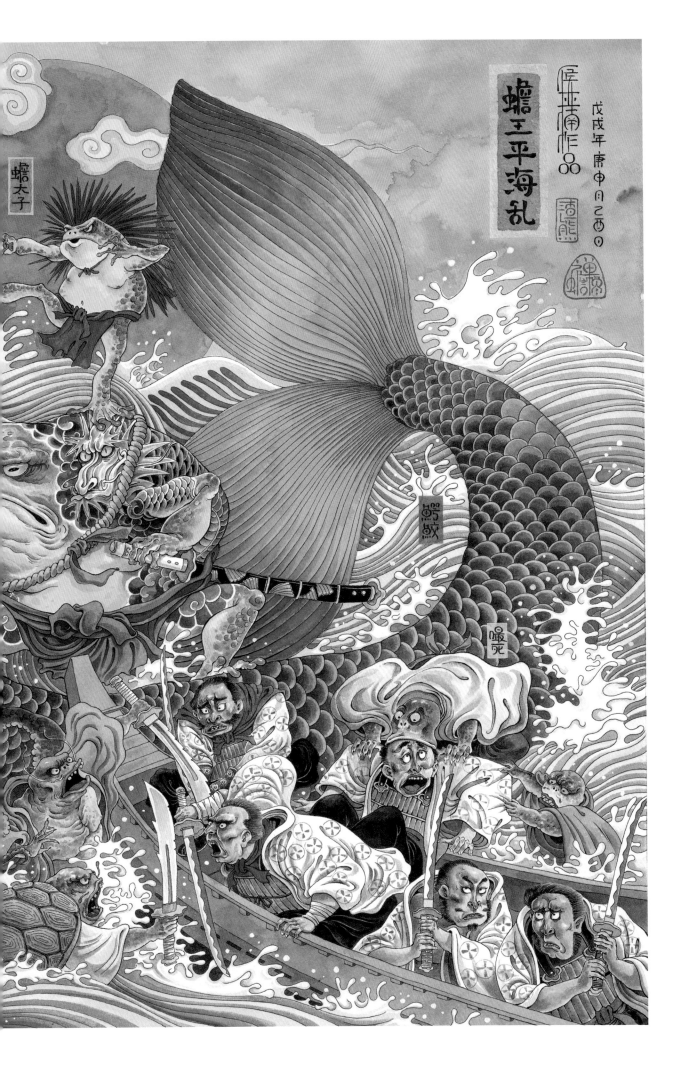

蟾太子

蟾王平海乱

戊戌年 庚申月乙酉日

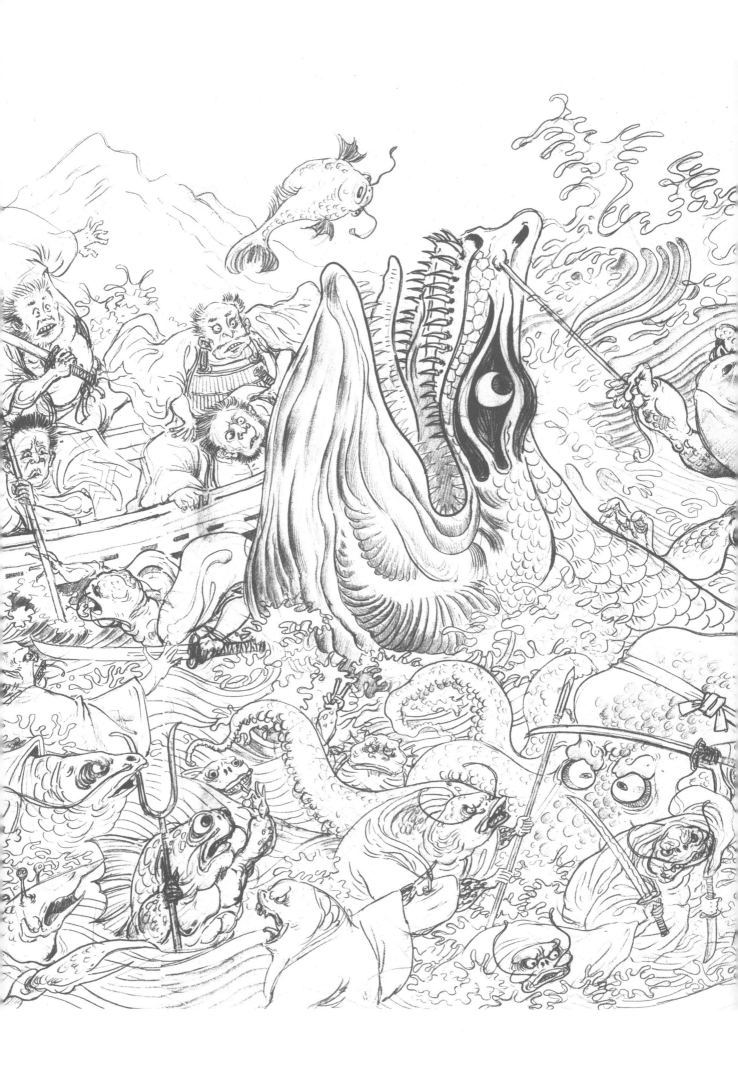

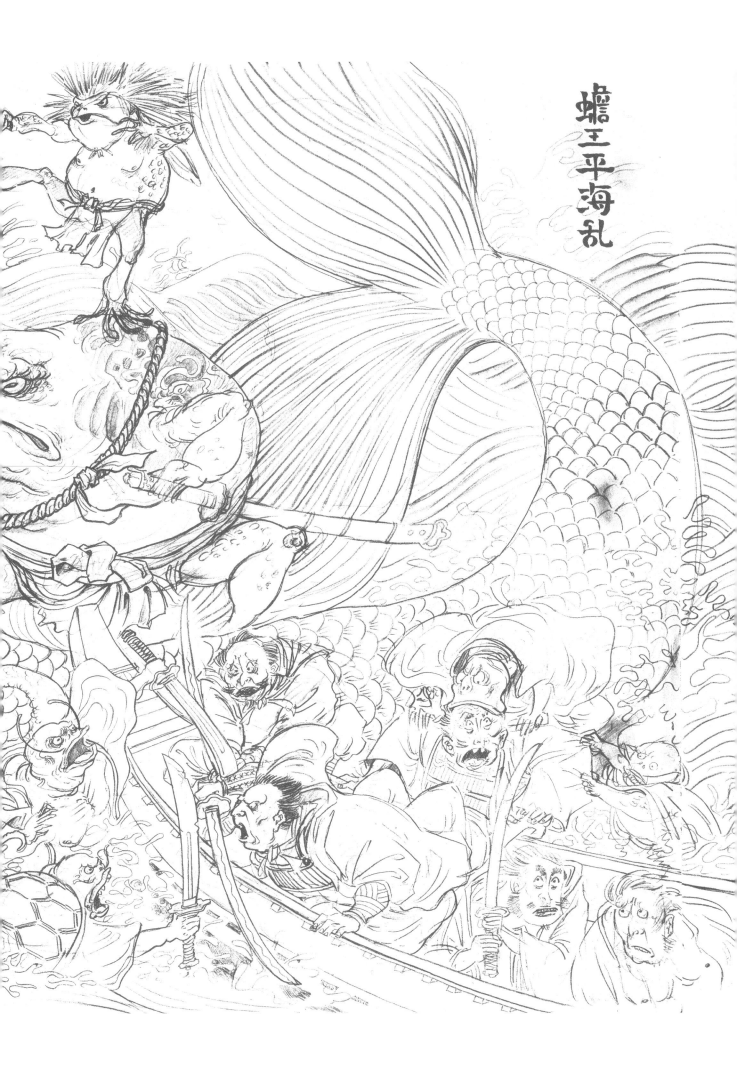

蟇王平海乱

蟾王平海乱

蟾王平海乱

井下有蟾携子修行，
泽之国民屡遭人类肆意杀戮，
蟾王与其子乘鳄鲛交战于海上。
厨神措手不及，人类队伍被冲散。
此战泽之国水怪告捷，
引来厨神与其达成共识：
为保一方水土平衡，
不可肆意捕杀泽之国民，
不可羞辱海中生灵，
不可浪费珍贵食材。
井下与泽之国相连，
但凡有人打破规则，
蟾王便乘鳄鲛追杀。

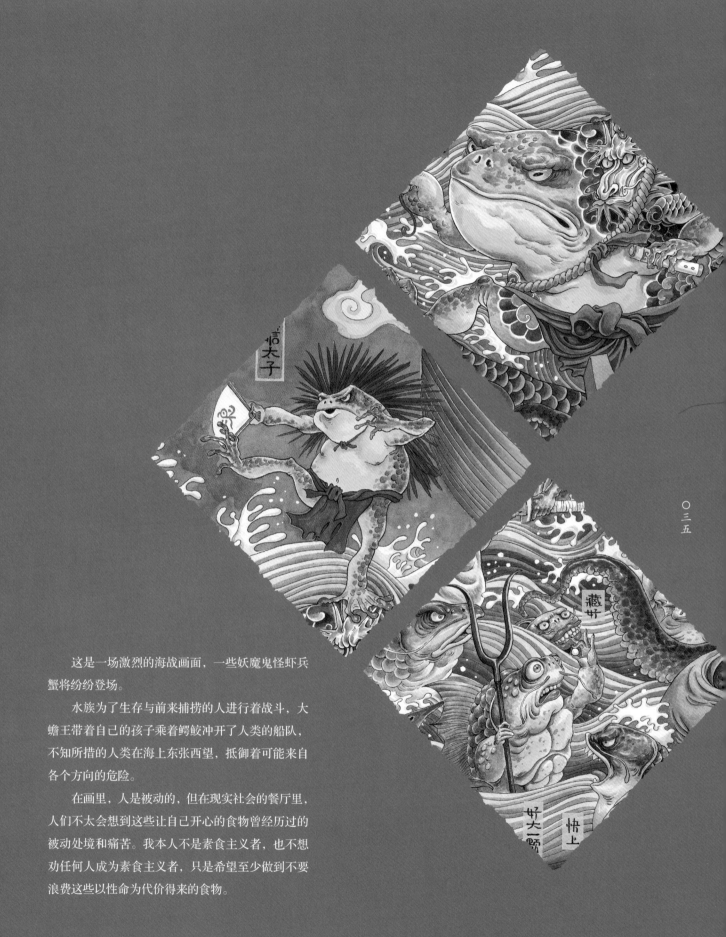

这是一场激烈的海战画面，一些妖魔鬼怪虾兵蟹将纷纷登场。

水族为了生存与前来捕捞的人进行着战斗，大蟾王带着自己的孩子乘着鳄鲛冲开了人类的船队，不知所措的人类在海上东张西望，抵御着可能来自各个方向的危险。

在画里，人是被动的，但在现实社会的餐厅里，人们不太会想到这些让自己开心的食物曾经历过的被动处境和痛苦。我本人不是素食主义者，也不想劝任何人成为素食主义者，只是希望至少做到不要浪费这些以性命为代价得来的食物。

蟾坐山中

蟾王坐山中

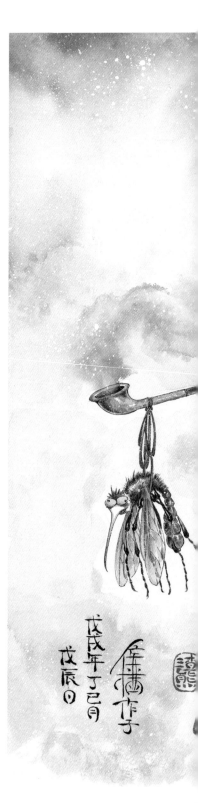

蟾王隐匿山中修五百年得正果，
不畏饥寒，不畏猛兽。
修一千年恍如隔世，
独善其身，
自得其乐。

烟斗上绑的蚊子曰："如今度过寒冬几十载，已无感严寒凛冽之痛，甚感念不吞之恩，但愿能早得自由身。"

蟾王曰："呱！为神物者，不知天文，不晓地理，不通阴阳，不识奇门遁甲，只求享受快活，乐得一世糊涂，乃庸才也。"

蚊子曰："就是不让走呗……那么多废话……"

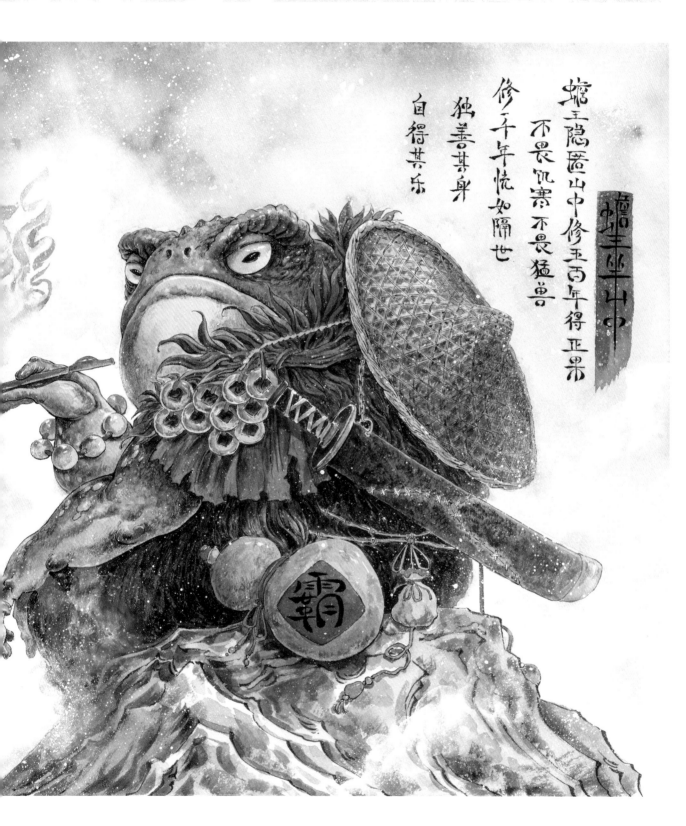

蟾王隐匿山中修五百年得正果

不畏饥寒不畏猛兽

修二千年恍如隔世

独善其身

自得其乐

蟾王坐山中

〇三七

蟾堂山中

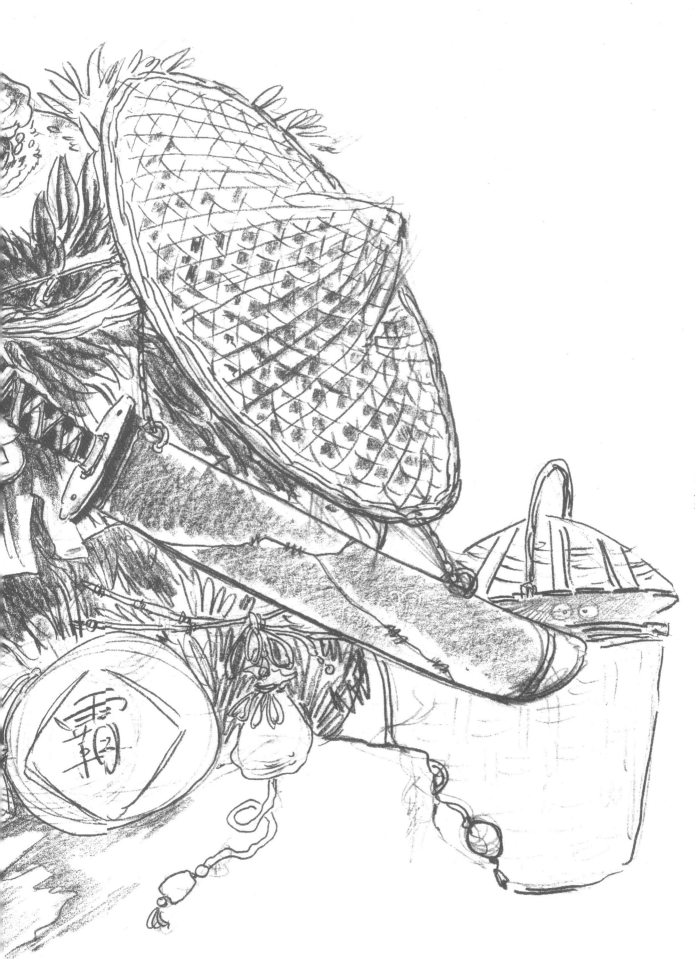

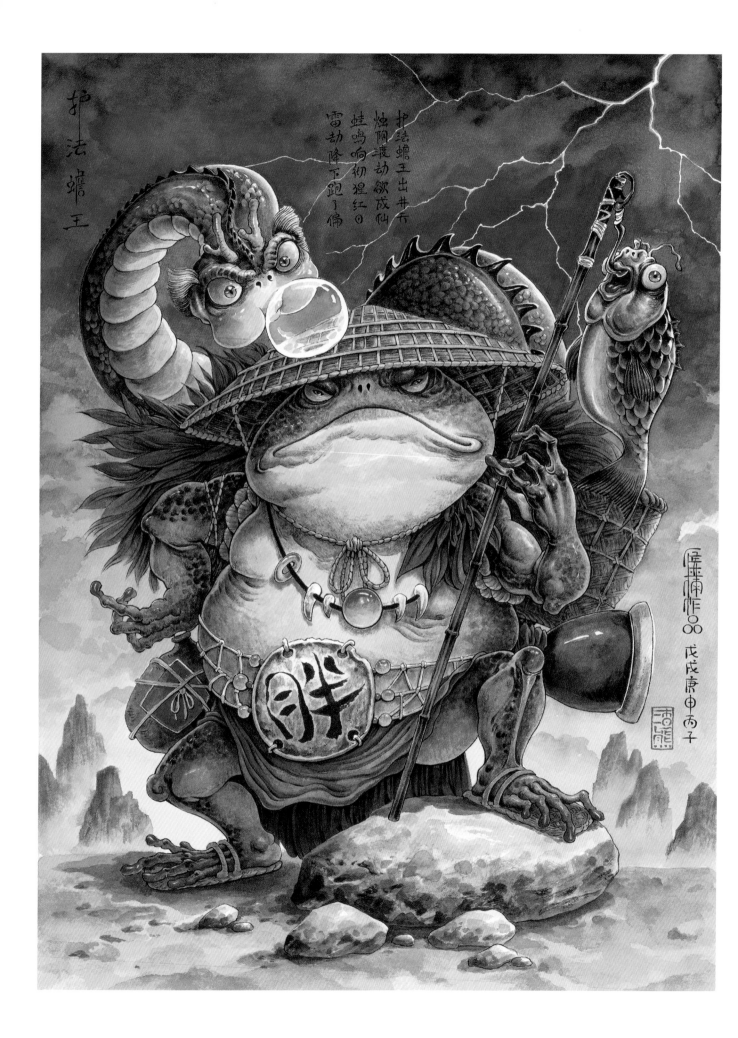

护法蟾王

护法蟾王出井穴
烛阴渡劫欲成仙
蛙鸣响彻狸红。
雷劫降下跑了偏

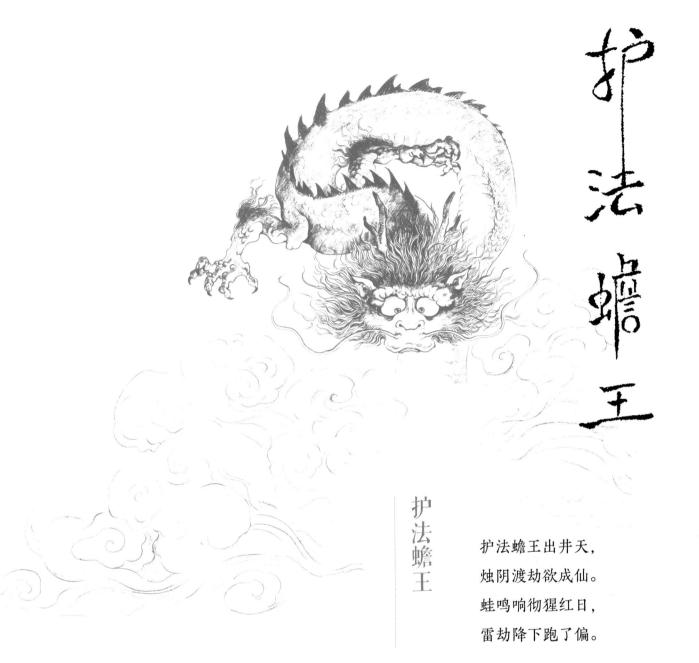

护法蟾王

护法蟾王出井天，
烛阴渡劫欲成仙。
蛙鸣响彻猩红日，
雷劫降下跑了偏。

　　三蟾助龙后各奔东西，有的成了隐士，有的成了一方霸主，剩下这位护法蟾王却遵守着与老龙的约定，帮助所有有道行的小蛇化龙。其他二蟾都有自己的事情要做，唯独护法蟾王遵守这个约定，它就是这样的一只蟾，一旦与别人立下约定，誓死也要遵守。

　　小蛇已经长出了小小的角和爪，滔滔不绝地诉说着自己兴奋的感受。但对蟾王而言，这样的事情不晓得经历了多少遍。

　　每一条龙在自己的意识里都曾有那位蟾王的身影，这已经成为大家心照不宣的秘密。那只如同导师一般存在的神蟾，会让小蛇自己渡劫时更加从容。

　　小蛇化龙后，蟾王便会默默离开，无论有多么不舍，它甚至都不会给龙多一句称赞。龙也从这种冷漠中学会了坚强。

　　到现在为止，没有一个人知晓护法蟾王与老龙之间的事，以及为什么它会如此执着于帮助每一条小蛇渡劫，只知晓它的名号——护法蟾王。

护法蟾王

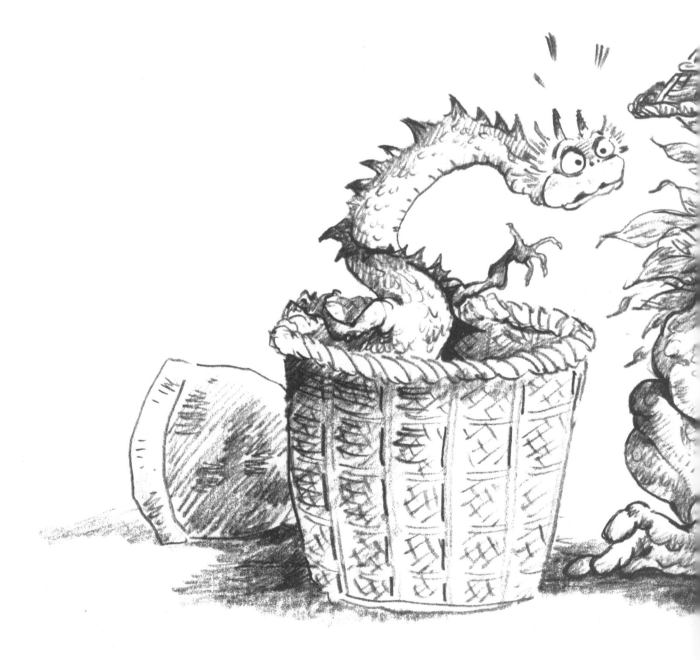

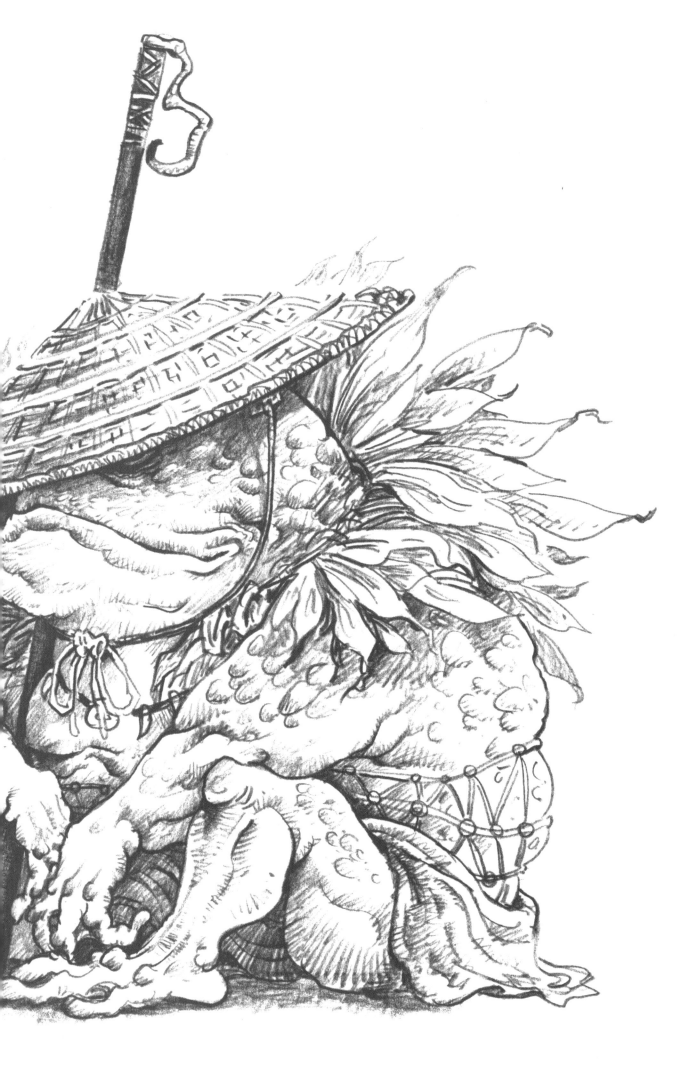

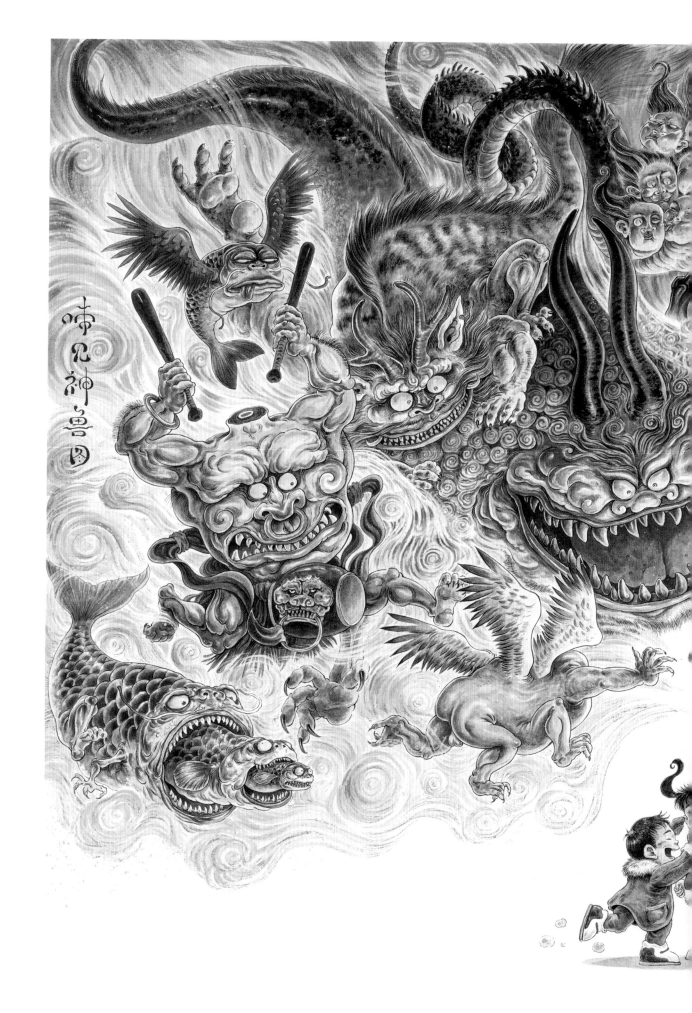

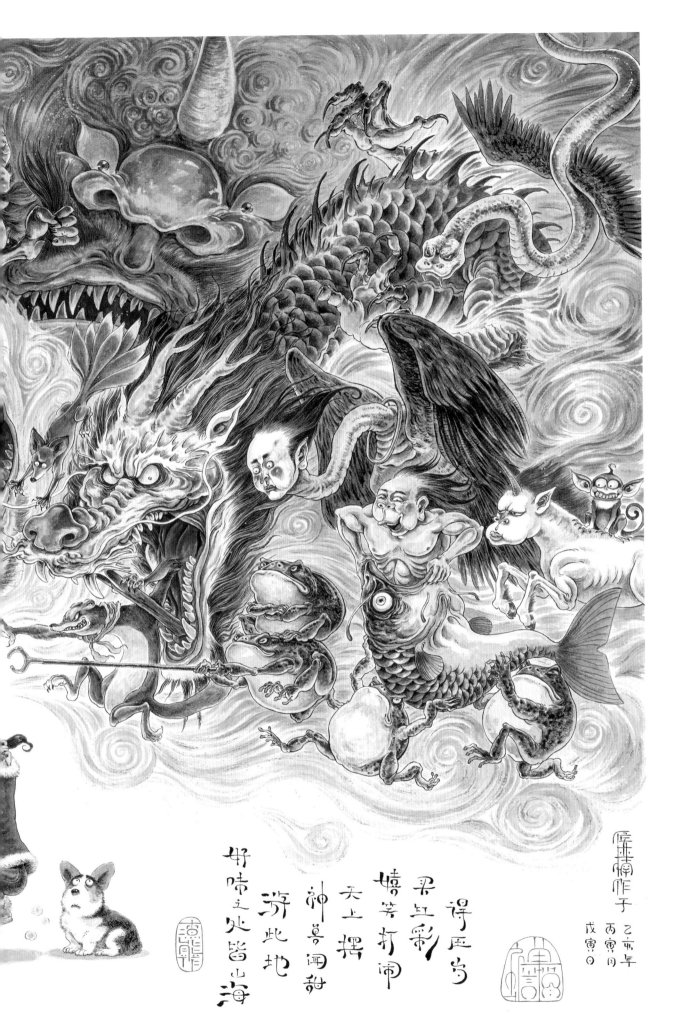

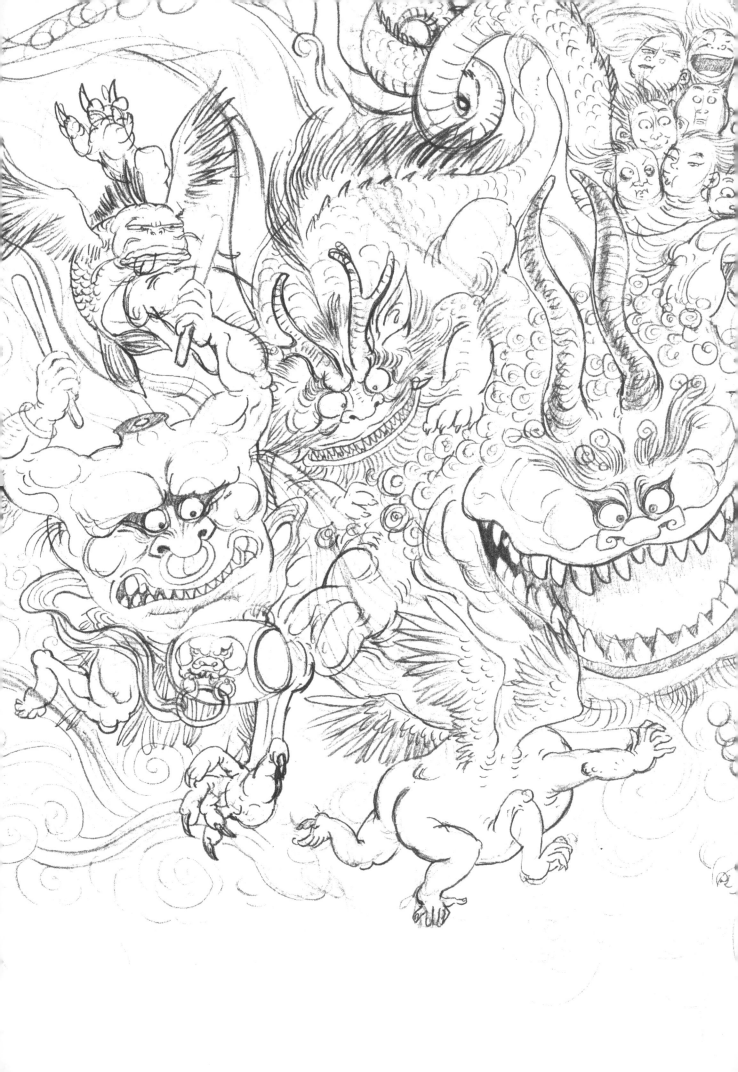

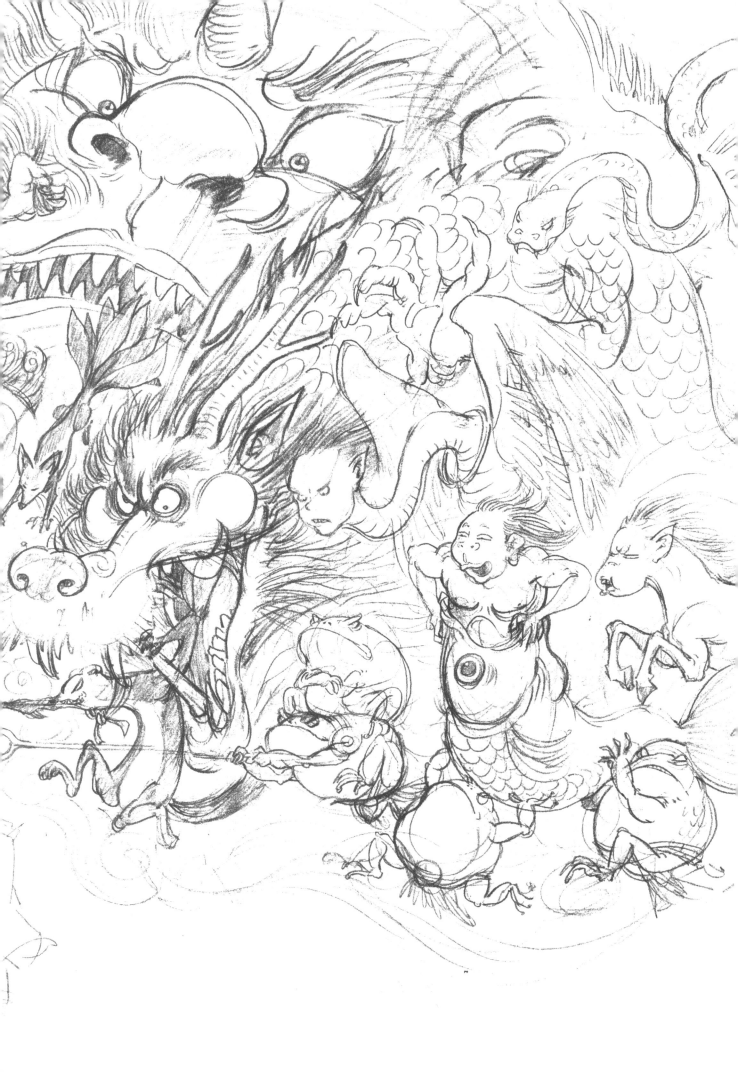

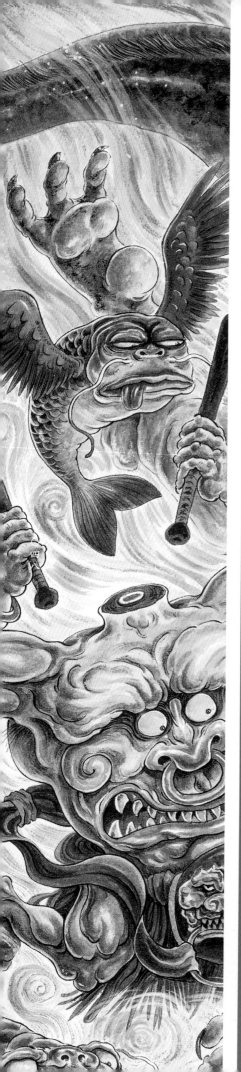

嘴见神兽图

味见神兽图

得压岁，买红彩，
嬉笑打闹天上摆。
神兽闻甜游此地，
好味之处皆山海。

　　过年，姐弟俩用压岁钱买了一个超级大糖堆儿，大大小小的神兽们坐不住了……不过到了任何时候，家和万事兴才是一切的主旨，大家在争抢中也要开开心心的哟！

帝江

九尾狐

鲲吞

〇四九

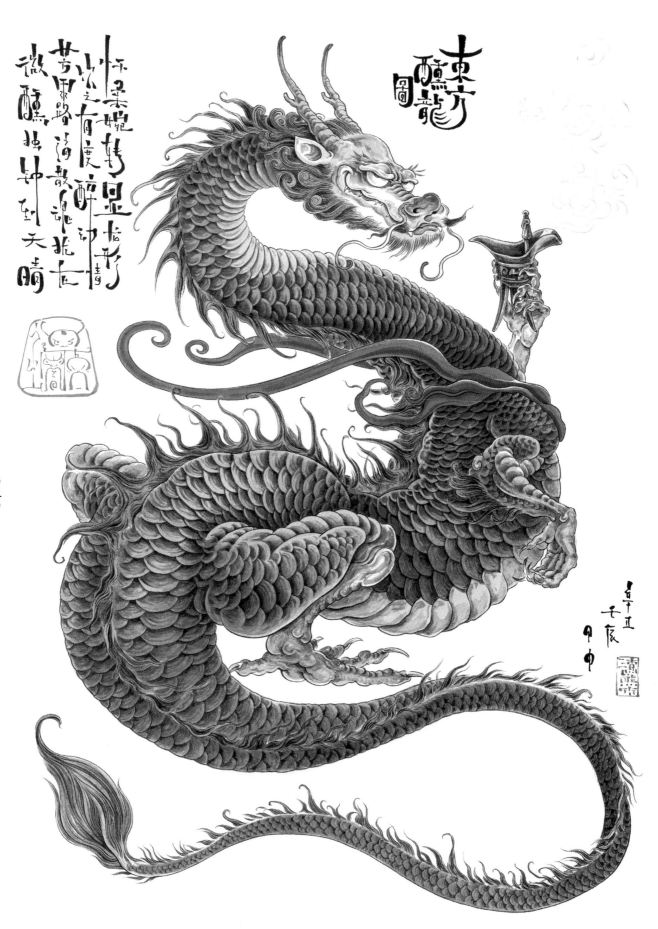

东方醺龙图

怀柔婉转显龙形，
饮之有度醉动情。
芳露消散魂犹在，
微醺独钟到天晴。

　　其实画这条龙的目的是练习我自己研究的一种排鳞技巧，练着练着心想：何不让这条龙"完整"起来呢？我心中的"完整"，是在画完后还要给这条龙一种独特的情绪，保证是在其他关于龙的作品中所不具备的气质，那么给它一个微醺又自信的表情和一个古朴的酒杯，貌似人畜无害醉醺醺，但如果你以为它真的醉了，那你就输了。

　　这是我很满意的一幅作品，画的时候虽不是一气呵成，但每次添加新的点子进去我都会无比振奋，好像某个崛起的东方大国那样，不求一气呵成，只求不断创新与进步。

西方火龙图

刚愎自用满火气，
慌不择路逐小利。
喙宽肚大且难容，
颠倒晃荡都是屁。

　　画完了东方龙，总得对照着来一张西方的。

　　水虽然会引起一发不可收拾的灾害，但大多时候作为生万物，润万物的基础，和亲水的东方龙一样代表祥瑞。

　　但西方的这条龙可会吐火！虽然人类文明的进步有学会使用火的功劳，但火的性质比水要烈，平时用火一不小心，自身危险的同时可能会殃及一片，那可不是闹着玩的。再加上喷火的龙要是没什么德行，性格还不好……（只是讲龙，没有暗示什么！）

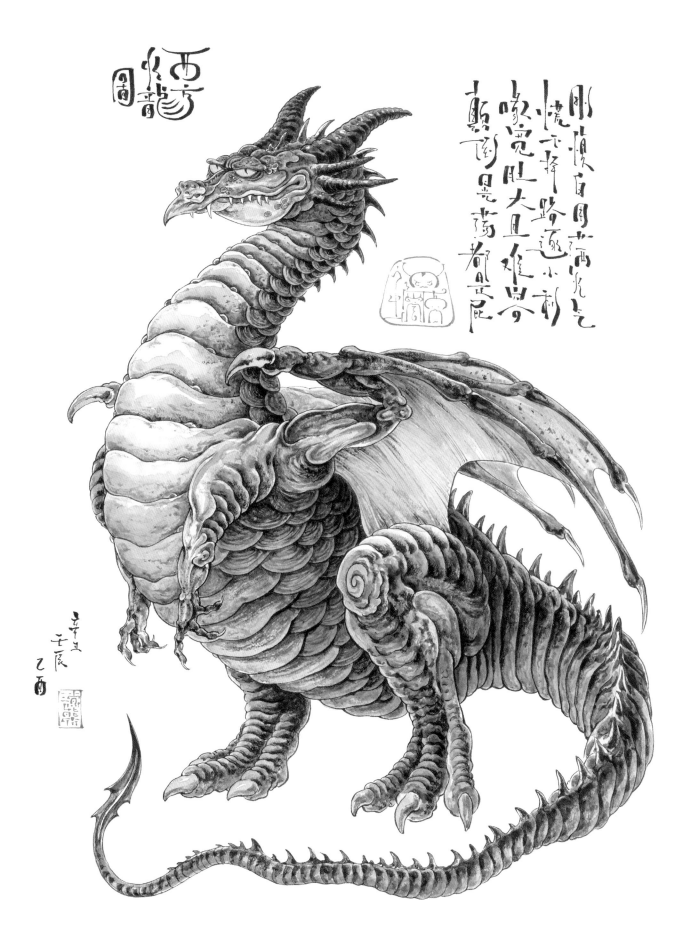

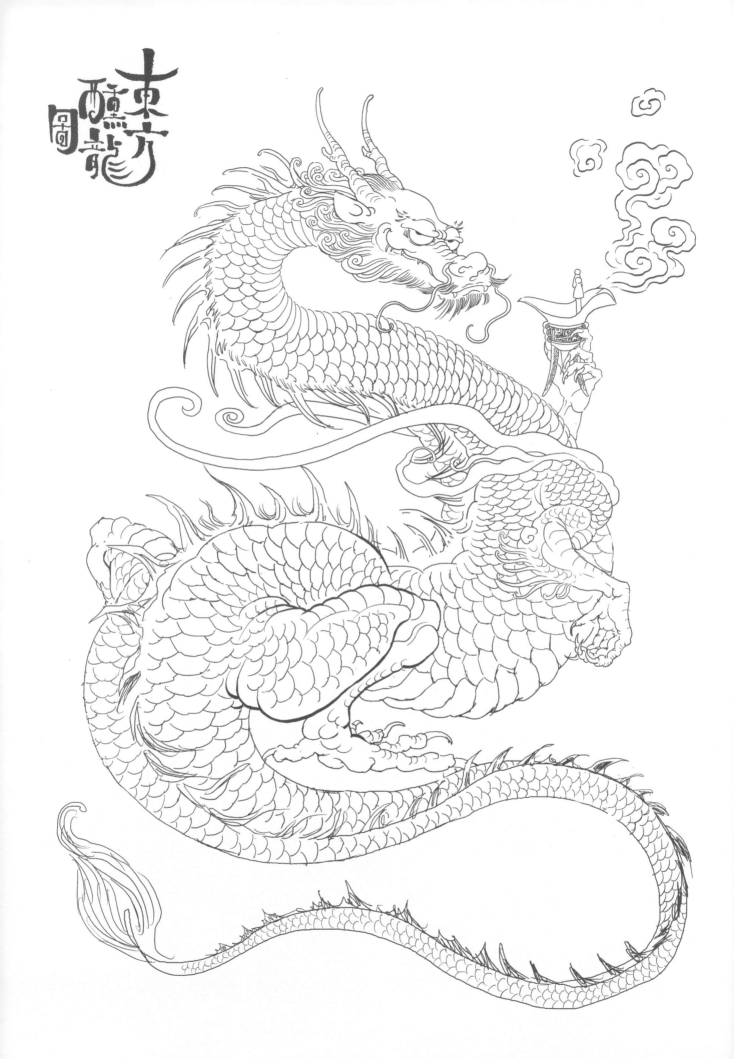

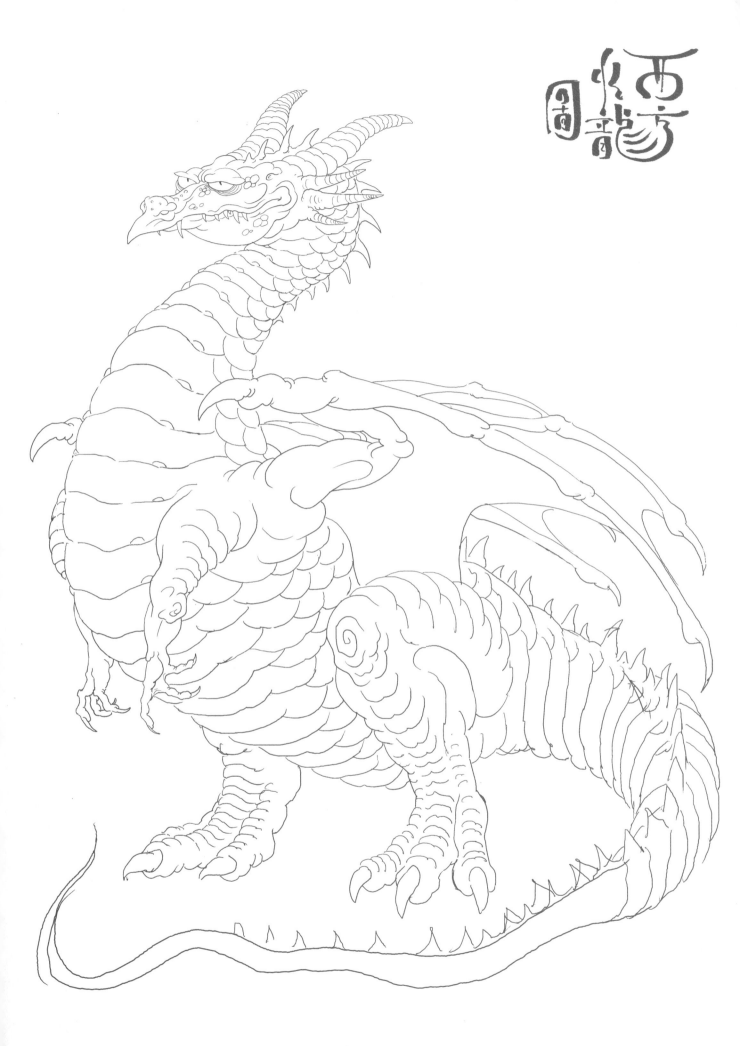

白泽驮子图

白泽驮子多福
瑞兽启智书母读

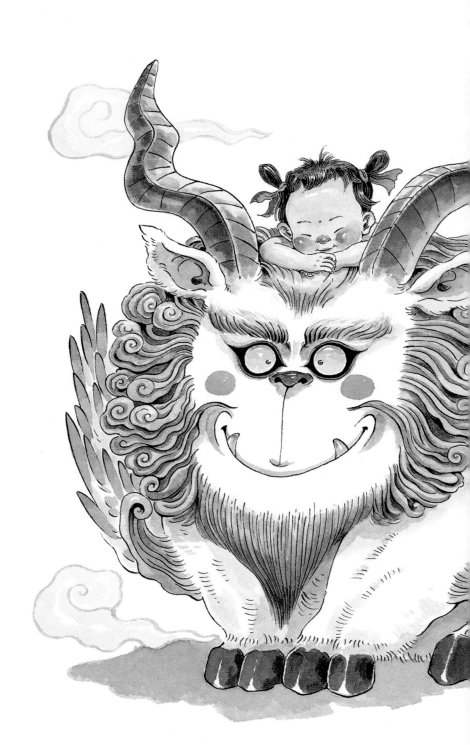

白泽驮子图

匠福作品 戊戌年庚申月乙亥日

白泽驮子子多福，
瑞兽启智书好读。

　　神兽白泽与孩子的组合，无比单纯、惬意。神兽因为岁数比较大了，单纯里还充满着智慧。而孩子到了一定的岁数，最让大人头痛的恐怕就是学习问题，能自己把学习搞好的孩子小时候一定被白泽舔过脑袋。

九色护子鹿

一色开双目，二色耳明分。

三色嗅百味，四色舌灵真。

五色触万物，六色得慧根。

七色筋骨奇，八色定乾坤。

九色归一色，此子为至尊。

　　孩子好全家好，这是每个人都希望的。九色鹿是瑞兽，鄙人在此为大家送上满满的祝福吧！

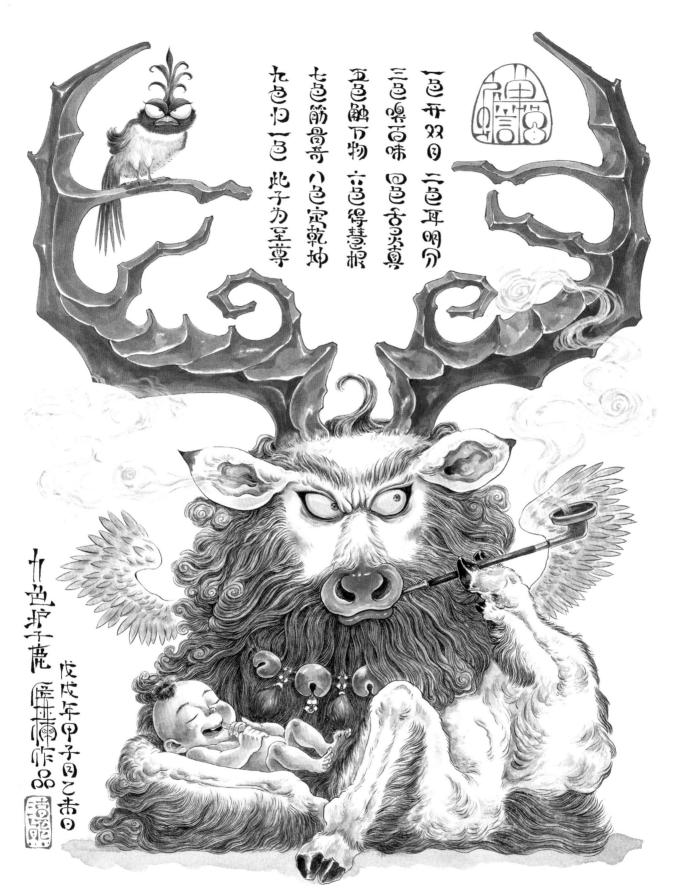

一色开双目 二色耳明分
三色嗜百味 四色舌灵真
五色融万物 六色得慧根
七色筋骨奇 八色定乾坤
九色归一色 此子为至尊

十色护子鹿 戊戌年甲子月乙未日 匡世楠作品

小白山地人参法邪凤痛根
奈何雅鬼土身喝是酒妙回春

山地参

〇六〇

白仙抱参

小白仙，抱人参，祛邪气，除病根。
大灾小难鬼上身，喝口参酒妙回春。

　　"小白仙"是一只刺猬的化身，五大仙"狐黄白柳灰"中的"白"
说的就是刺猬。

　　刺猬一般能抵抗许多种毒物，人参又是大补之物，所以这幅《白
仙抱参》图寓意：驱邪除病，身体健康。

蟒华富贵
螈源不绝

蟒华富贵，螈源不绝

蟒（荣）华富贵，
螈（源）源不绝！

家里人说，这是我画得最俗的一张图，
因为所表达的寓意太过明显。

我说是啊，为了俗上加俗，我还在蟒螈
的头上画了一个小朋友，不但要荣华富贵，源
源不绝，还要子子孙孙，无穷匮也……

饕餮蒲牢子
己亥年
癸酉月
己巳日

蟾王聚亲

锡鼓唢呐齐响
队伍喜气洋洋
半生北中一碎梦
双眼泪撒西行
身披锦衣洞波
包中红白日日糖
节保全村得吉祥
含恨嫁别蟾王

娘子不必心凉慌
吾儿下一代蟾王
家中满屋宝箱
还有万顷渔塘
从此此村中元昌
安心来吾府上
大事小情不用做
都叫下人去忙

长君既出此言
妾身便诉衷肠
从小相貌丑阿
不坏卿邻里街坊
食量大的惊人
外号叫夜叉母狼
爱吐粗鄙之语
那是教养
不知卿但是
不知君若不嫌弃
我便与卿拜堂
等到洞房花烛夜
届时再露峰芒

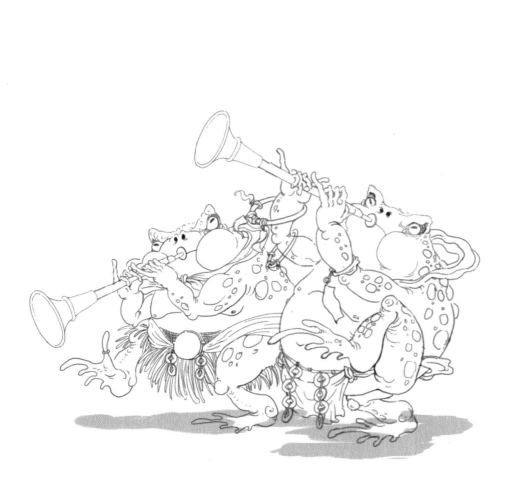

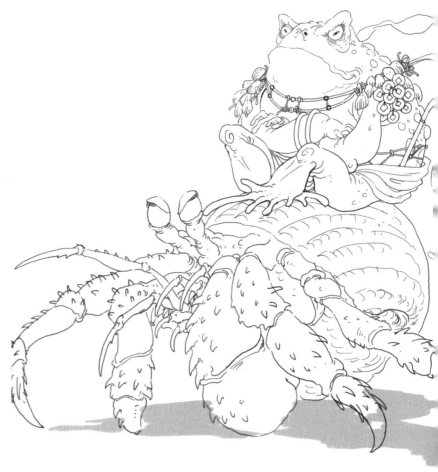

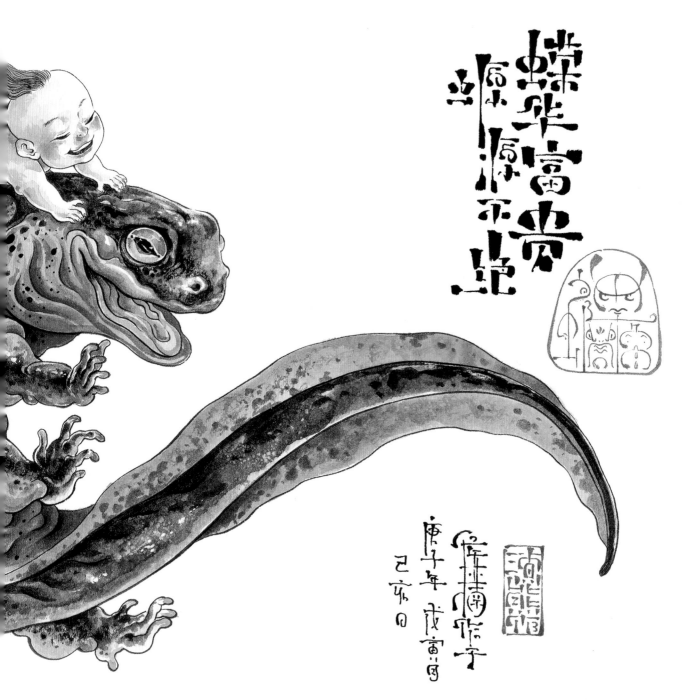

蠑螈富貴
原保平安

庚子年戊寅月
己亥日

繁华富贵
蝶源蛹不起

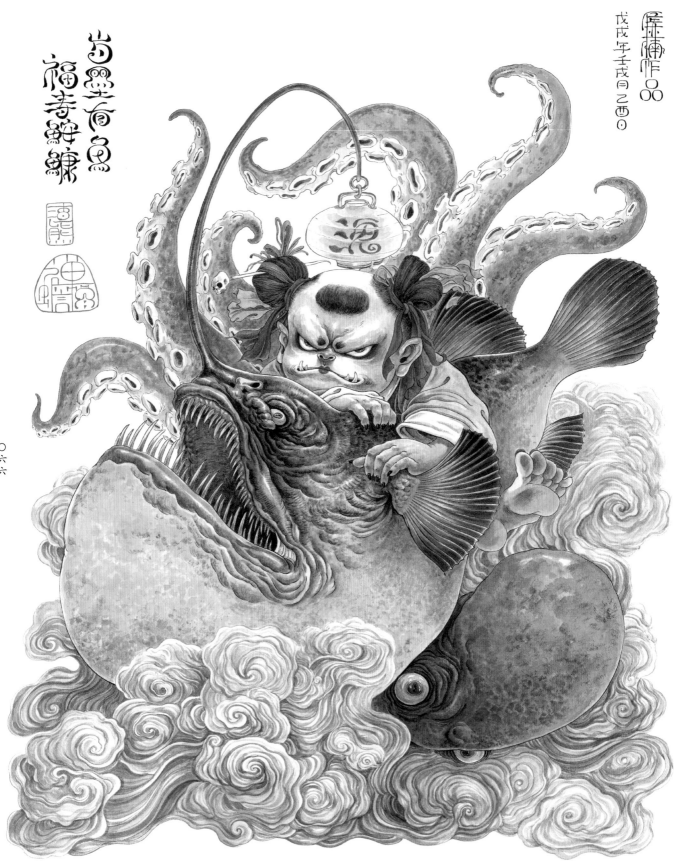

岁墨有鱼福寿鲅鲦

岁墨有鱼，福寿鲅鲦

抱鱼的大娃娃表情很可怕，还长了獠牙。画面虽然看着不太和谐，但寓意还是吉祥的！墨鱼（这里变成了吐墨的章鱼）与鲅鲦鱼一起，构成了"岁墨有鱼，福寿鲅鲦"（岁末有余，福寿安康）。就是这么神奇的脑洞，哈哈哈！

画里的大娃娃是谁？大家看到灯笼上有三点水加一个鬼的字了吧，无论你信不信，这个字是我为了表达水鬼的意思而自己创造出来的。但我查了一下，居然真有这个字！溰（āi），今湖北省京山市境内有一条古河叫溰河。这个字不是通用规范汉字，属冷僻字，一般的输入法都找不到。

由此我也相信了一件事情，对于任何已经存在的事物，即使你不知道它的存在，但同样可以与之契合。

虎尊祝吉

虎年开年的作品，不能免俗，大家过年讨个吉利嘛！

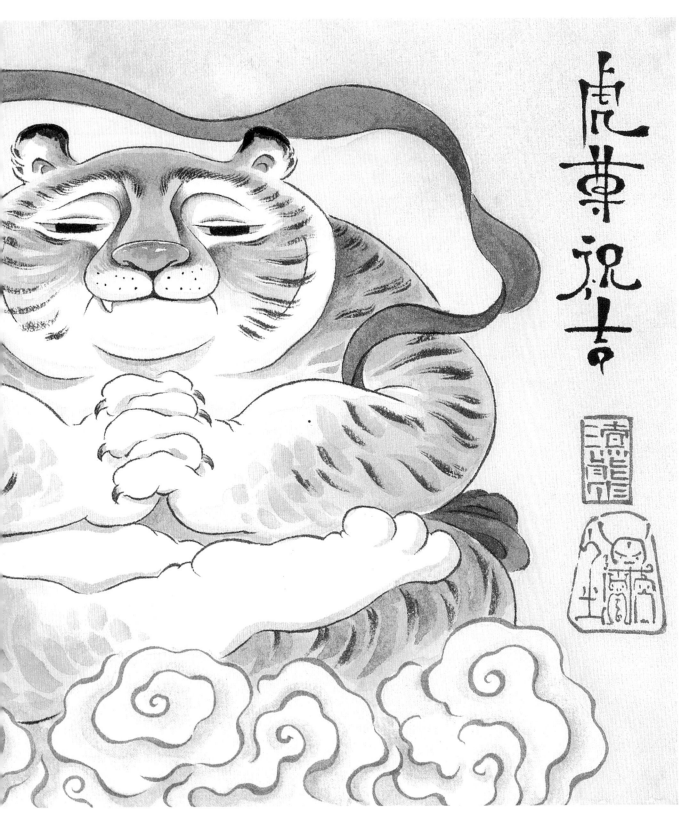

虎年祝吉

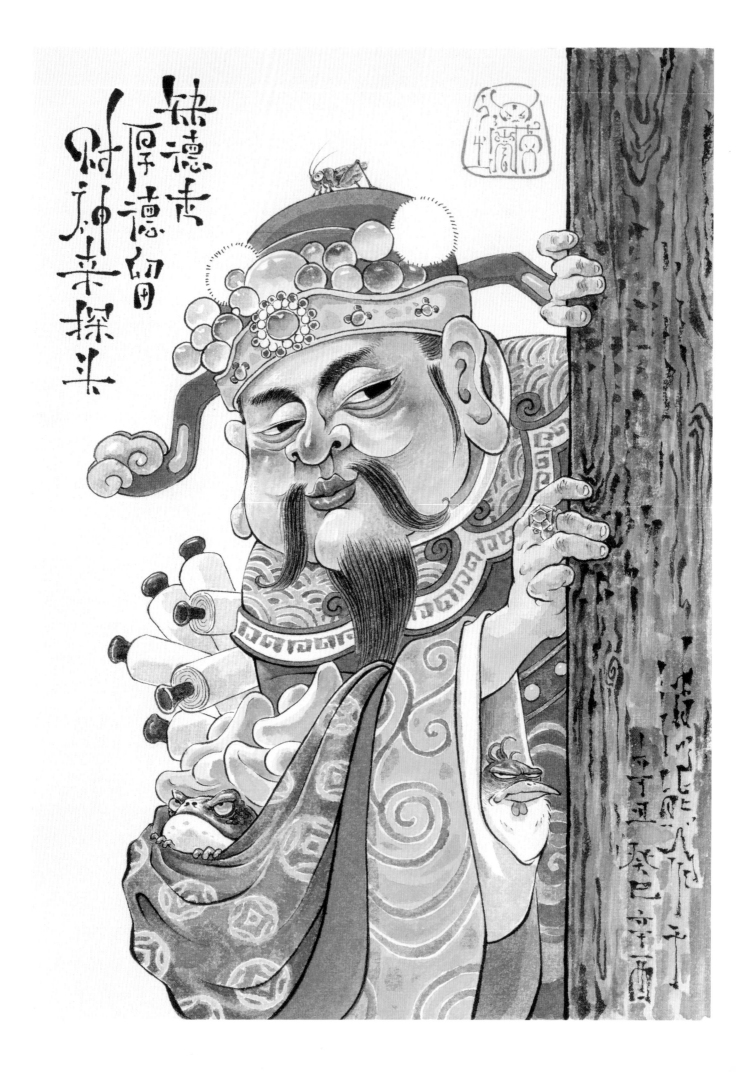

财神来探头

缺德走，
厚德留，
财神来探头。

　　咱们都喜欢这个小老头，但不知道的是他有时会在咱们不注意的时候偷偷扒在大门口。

　　那时你在干吗呢？可能正嚼舌根说邻居坏话，可能想着如何让鸡能在凌晨3点打鸣。但也可能正在准备给一家人做午饭，准备给家门口的乞丐送件御寒的棉衣。

　　小老头心想：手里也不富裕，哪能顾得上所有人，当然得挑"好人家"待着。

达摩不倒翁

大风大浪不少，
招福达摩不倒。

　　中国和日本的文化交融太久了，如果我们喜欢一些传统的日本文化符号，那是再正常不过的事情，但历史也是不容忽视的。

　　风浪有，挫折多，只要招福达摩到，风浪转福气，挫折养动力。这个达摩不倒翁的表情，就是你面对挫折与风浪的表情，共勉吧！

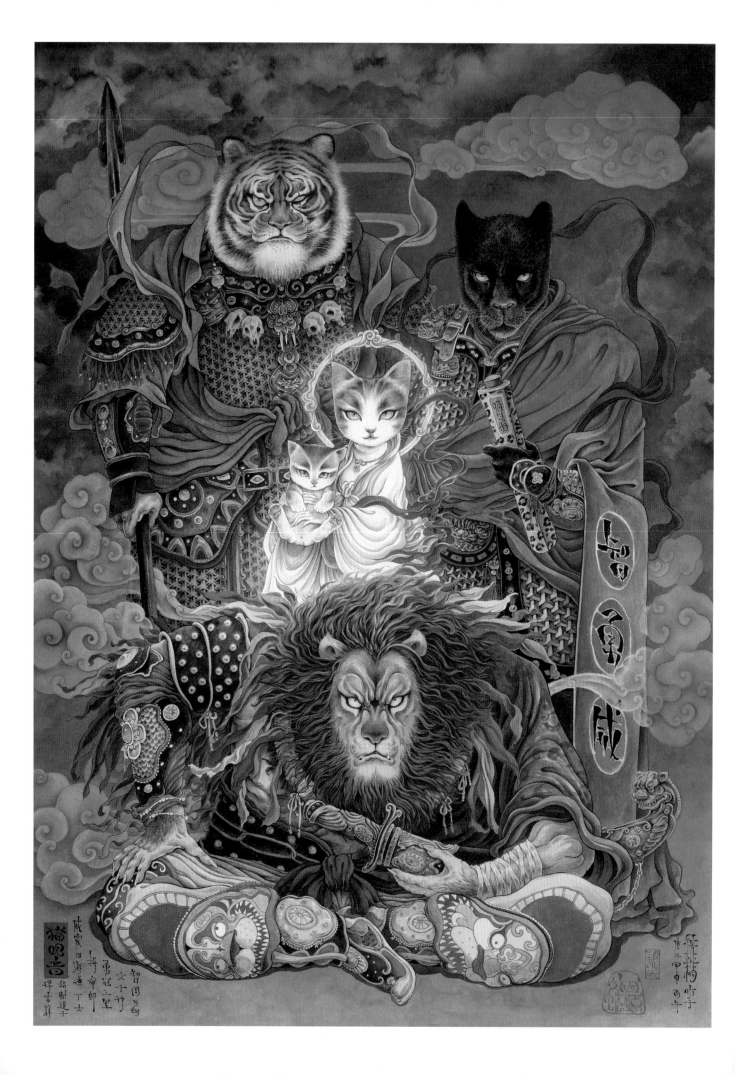

猫观音

智周万物文千行，
勇冠三军拼命郎。
威震四海谦下士，
招财送子得吉祥。

　　众所周知，不知道从什么时候开始养猫成了大潮流，身边的朋友、同学和同事都在聊各种养猫心得。在"朋友圈"里，大家也都在晒自己养的猫。没养猫的人也是跃跃欲试，在咨询着品种与价格。但有些朋友总是出于种种原因而迟迟不能养猫，或因为生存空间，或因为家人过敏。

　　在这幅画里，猫科三大护法加持，黑豹代表智慧，老虎代表勇气，狮子代表威严。三种特质加持在猫观音的身上，祝你克服困难，早日养到心中的"喵"！

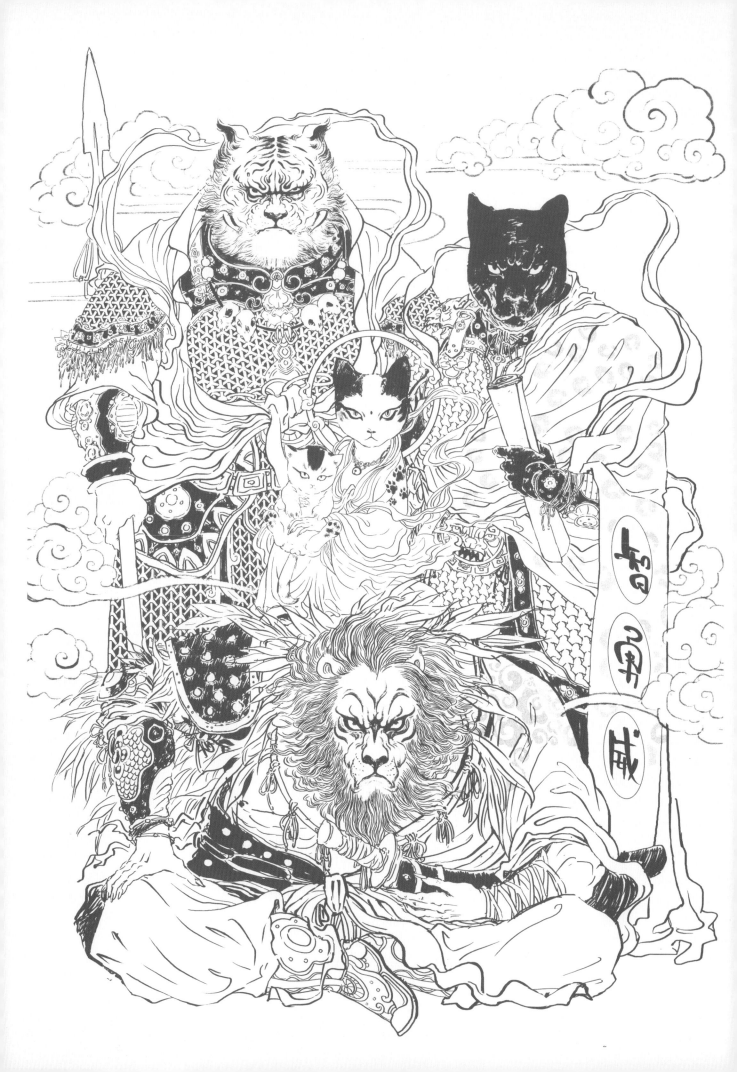

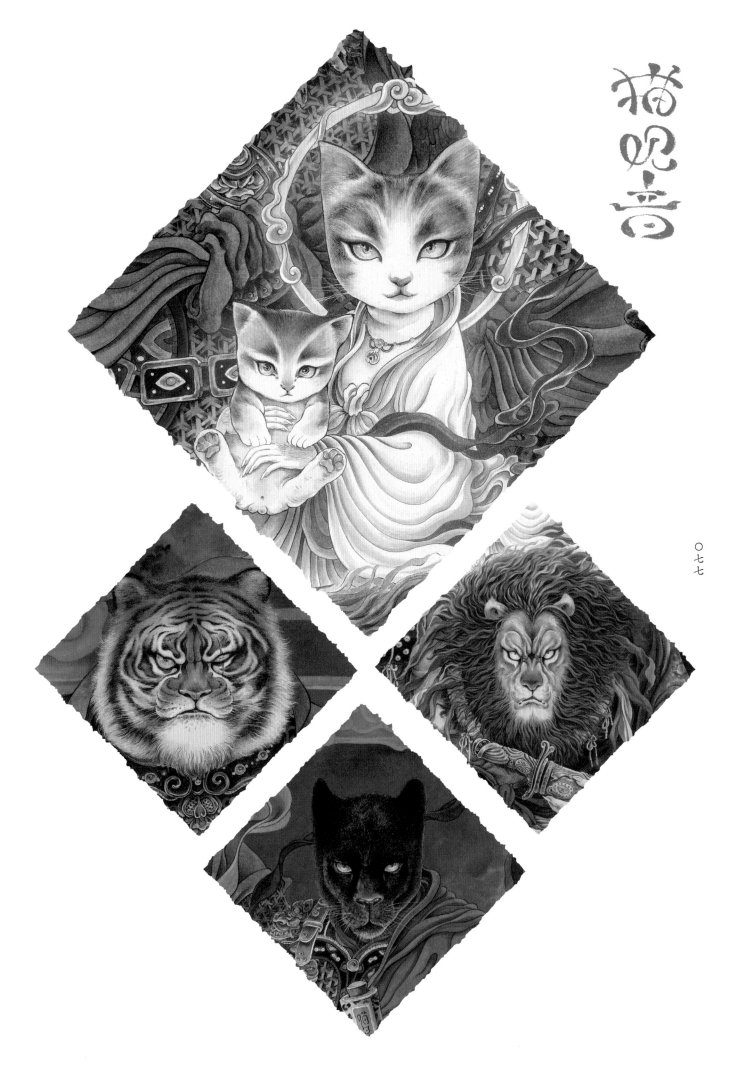

520
快乐

520 快乐

5 月 20 日创作的一幅小画。狼与羊的组合也是充满着矛盾的，我不想过多地阐述画里的事情，每个看到的人都会有自己的理解吧！

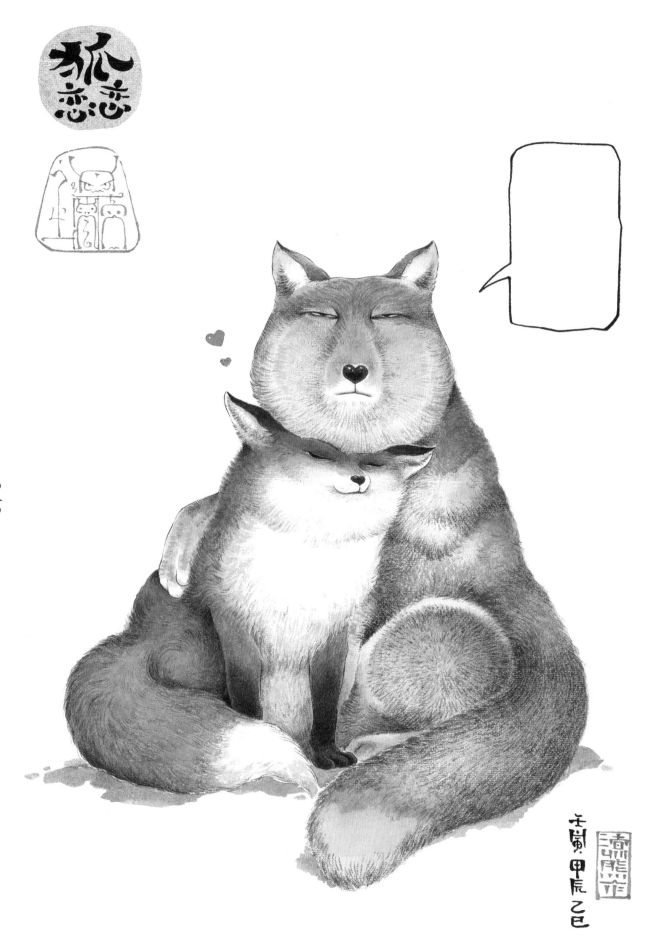

狐恋恋

过节嘛，你猜这只藏狐想说啥？！

六眼飞鱼

六眼飞鱼

　　两个人从相遇、相识到相爱，能相互陪伴、长长久久，真的很不容易。

　　爱真的需要勇气，来面对六眼飞鱼（流言蜚语）。当"六眼飞鱼"对你们的感情进行考验的时候，希望你不要被吓晕过去！

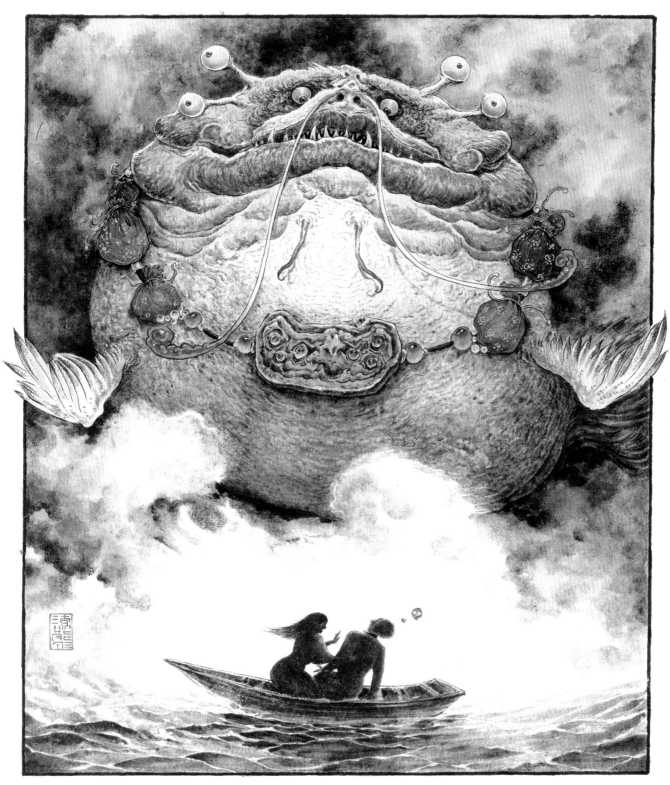

六眼飛魚

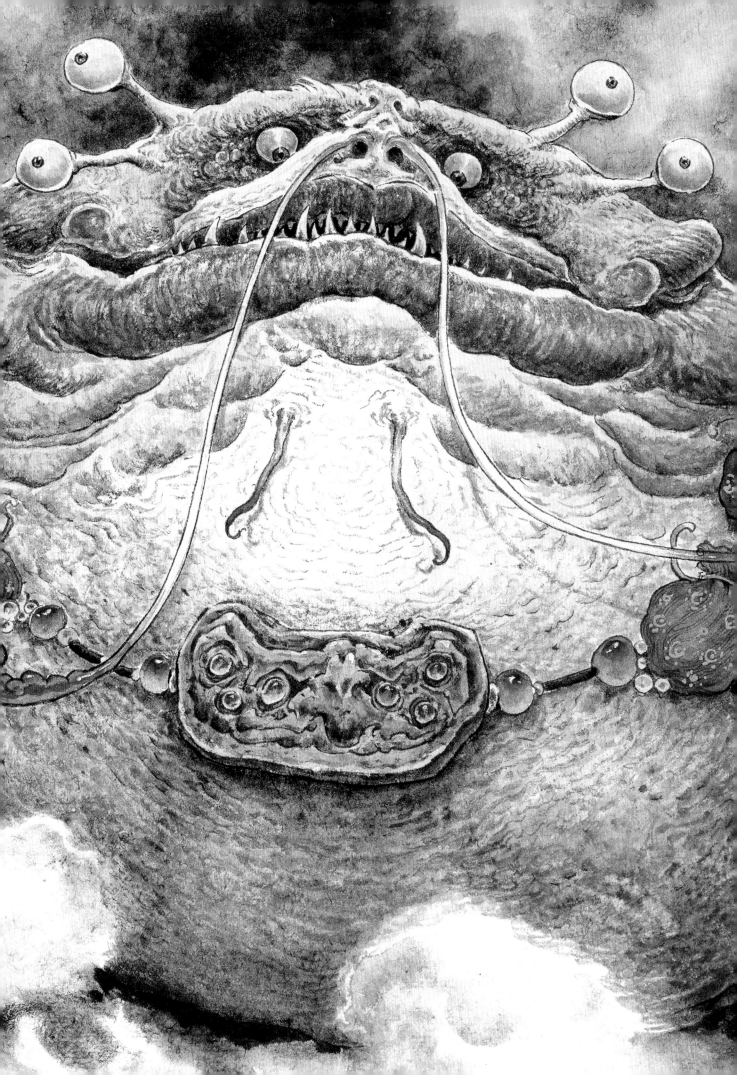

夜班之神

夜里能平，
梦里能安。

　　一个做医生的朋友曾经跟我说，在他们晚上值班的时候最忌讳的事情就是有人感叹："哇！今天晚上好安静啊，也没什么事！"通常在这个时候，一起值班的同事就会像看见瘟神一样看着对方，眼神里全是嫌弃。再过一小会儿，医院里就会有各种各样的急诊出现……于是一些工作人员就会在值班的时候心中默念：夜班之神保佑，今夜平安无事。

　　我怎么能放过这么好的题材，夜班之神的法身就这么在我的笔下生成了。不过，你问我夜班之神为什么长这样？我又怎么能知道呢？可能冥冥之中自有安排吧。

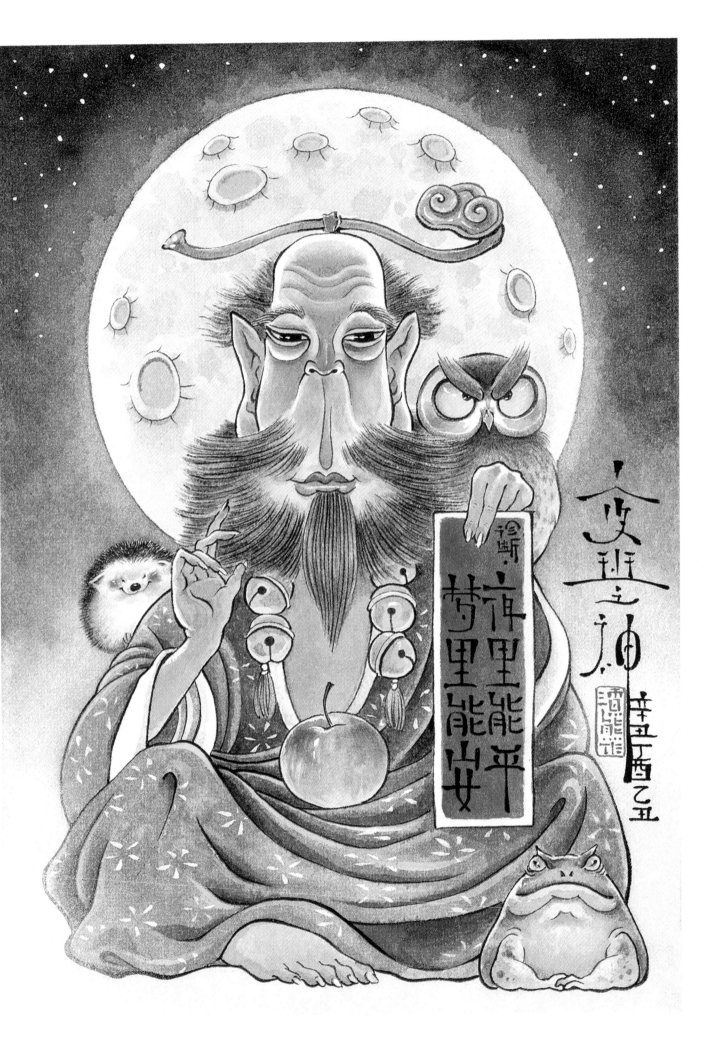

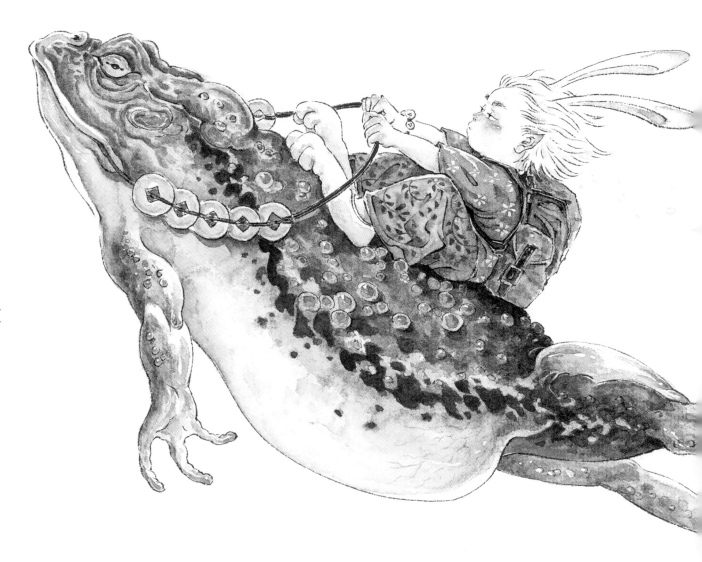

奔 月

很多人不知道这个秘密：每个十五月圆之夜，都有一个小朋友去月球送趟快递。他骑着"癫摩托"，戴上大耳朵，穿上大拖鞋。只要"癫摩托"使劲一蹬地，他们瞬间就能到达月球。然后大家赏月时就能看到由一只蟾蜍和一只兔子组成的"月海"。

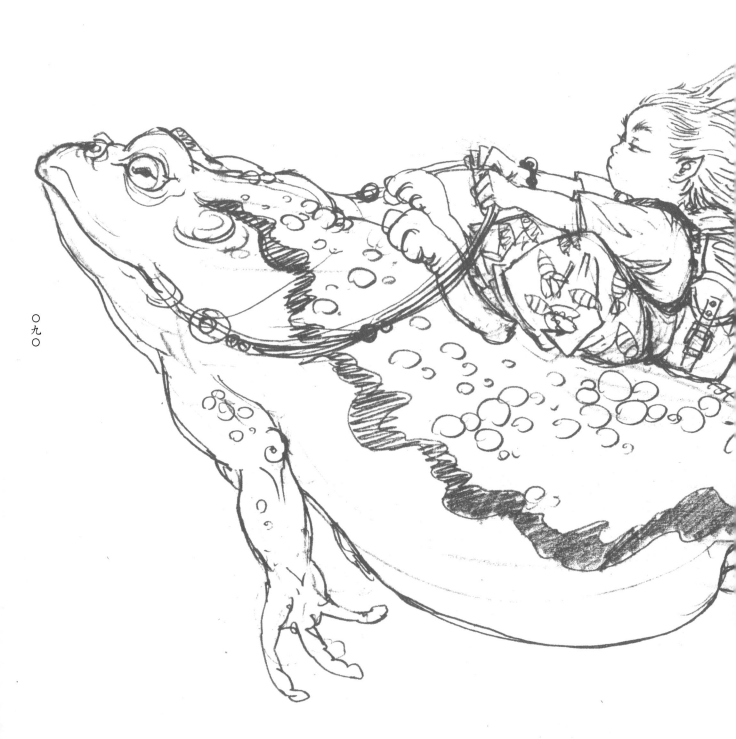

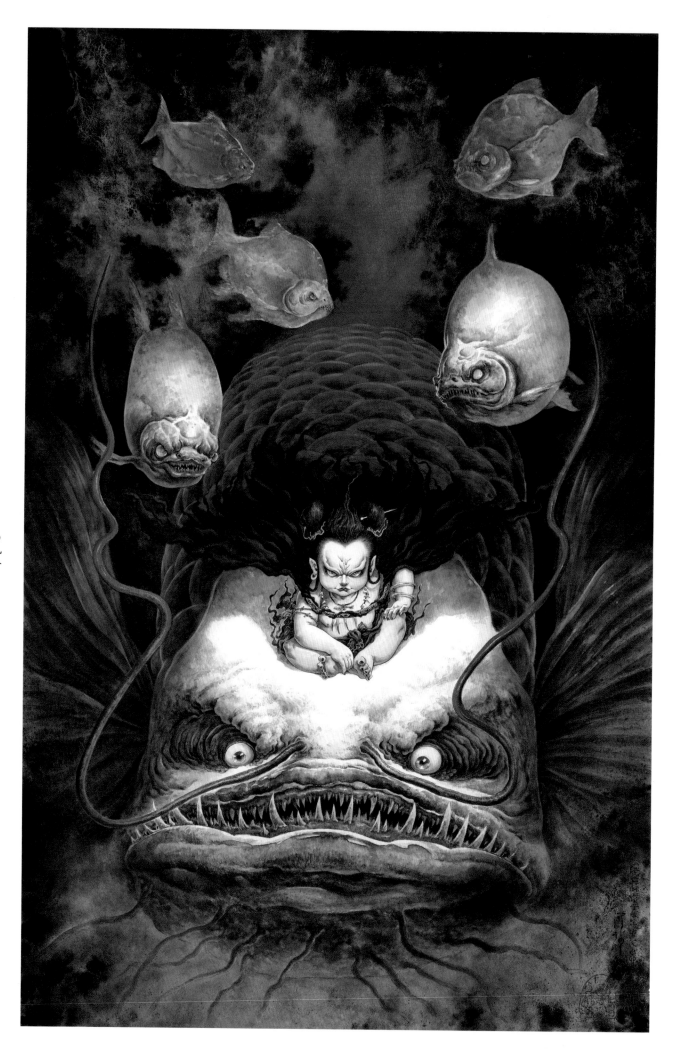

河神

　　他出生时因耳后有腮孔，被视为妖孽。
产婆将其放入桶内，欲使其顺流而下，葬身
鱼腹。但其淹而不死，被水中鱼王养大，从
此认河为父，认鱼为母。他祸害一方水土，
百姓打鱼无不葬身其手。经高人降伏后立为
河神，从此保一方水土平安。

黑白无常

谢神必安，

犯法无救，

七爷八爷早看透。

　　黑白无常一个长脸，一个宽脸，一个五官往上提，一个五官往下坠。白无常还喜欢上一些潮流人偶，手里拿着一个扫除阴霾的扫把……

　　有那么一段时间我也不知道想起了什么，画风突然接了地府，对这些突然有了感觉。我有时也会反思，这些想法到底是咋来的？很多人觉得这幅画挂在家里可能不吉利，殊不知很多"见不得光的东西"非常怕他们俩。

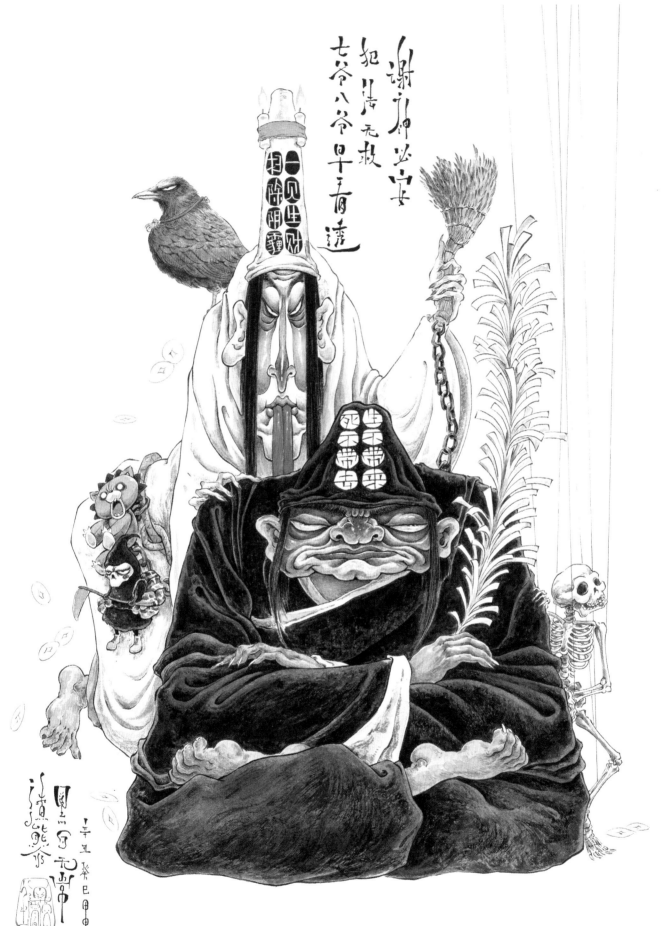

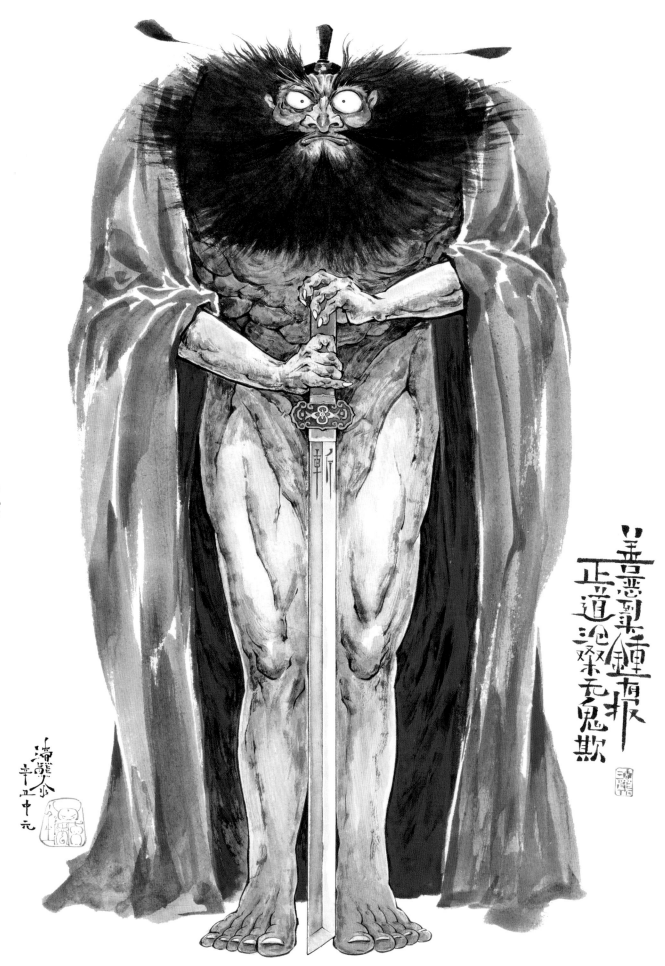

○九六

善惡到頭鍾馗報
正道滄桑无鬼欺

钟馗

善恶到头锺有报，
正道沧桑无鬼欺。

　　临近中元节，脑海中的小宇宙又要爆发了。大家都希望能平平安安的，那么什么形象能给大家带来这一份安全感呢？自然是钟馗。

　　"善恶到头终有报"里面的"终"，被我替换成了"锺"（"钟"的繁体字）。冥冥之中的神灵会默默评判人们做过的所有善恶之事，所以说人须但行好事，莫问前程，虽然可能会累一些，但正道无鬼欺。

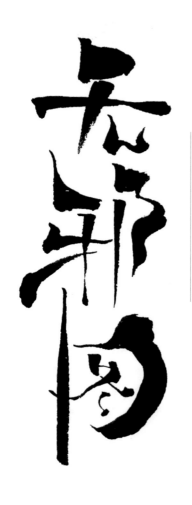

无邪图

今日太平众生健康无鬼显现，
阴差休假举起手机疯狂自恋。

　　天下太平，万物和谐，那么在下头（地府）当差
生活的那些人每天都会做什么呢？拿起手机自拍美颜
可能是个比较跟进时代潮流的选择。

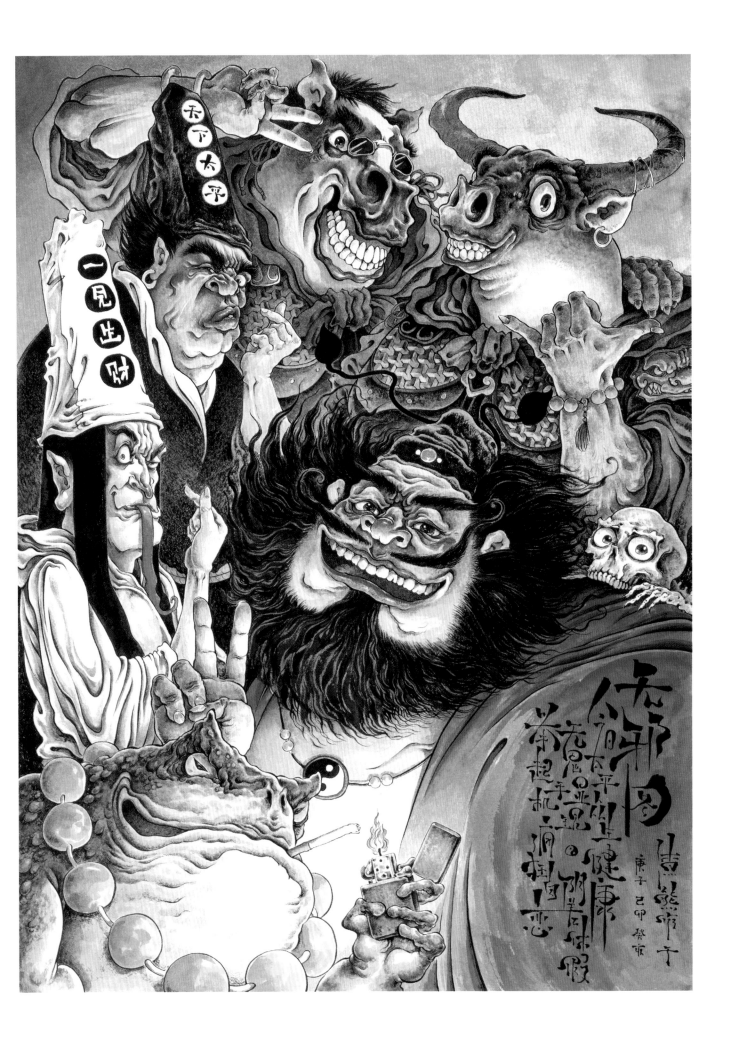

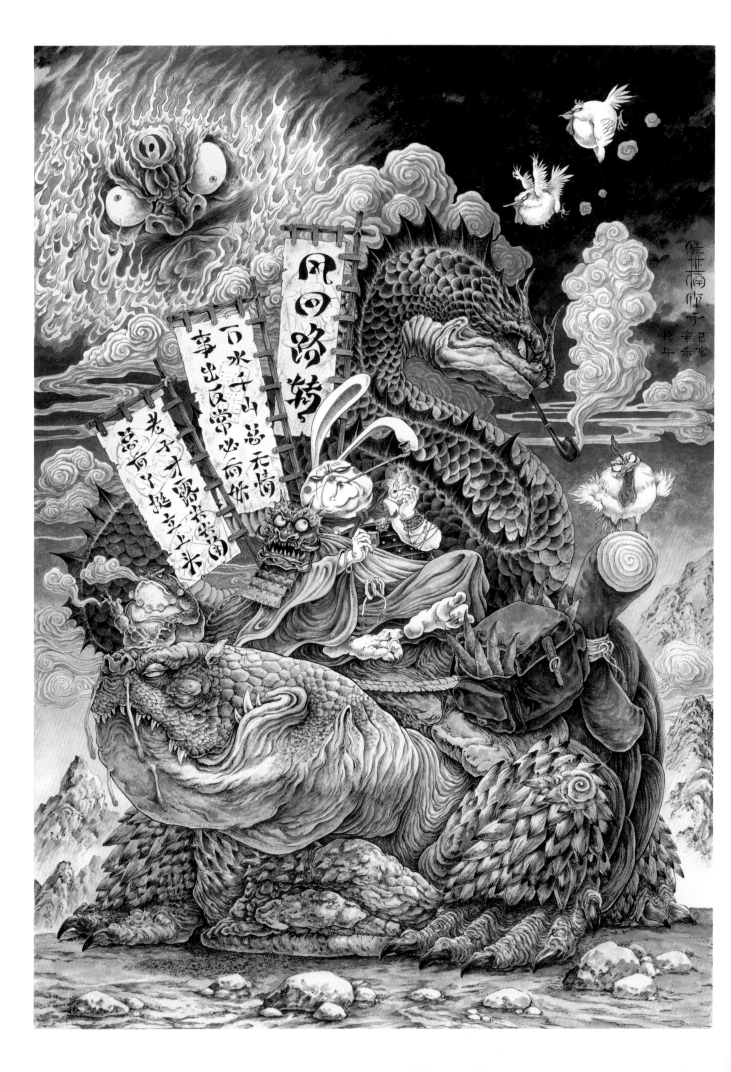

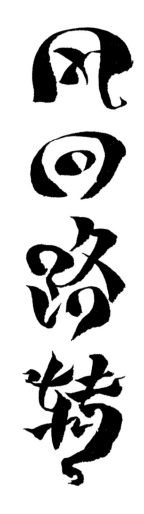

风回路转

万水千山总无情，
事出反常必有妖。
老子才露尖尖角，
总有丫挺立上头。

今年大灾不断，此谓"万水千山总无情，事出反常必有妖"。
今年小灾不断，此谓"老子才露尖尖角，总有丫挺立上头"。
兔爷一出即可风回路转（"风"有别于"峰"，有秋风扫落叶之意）。

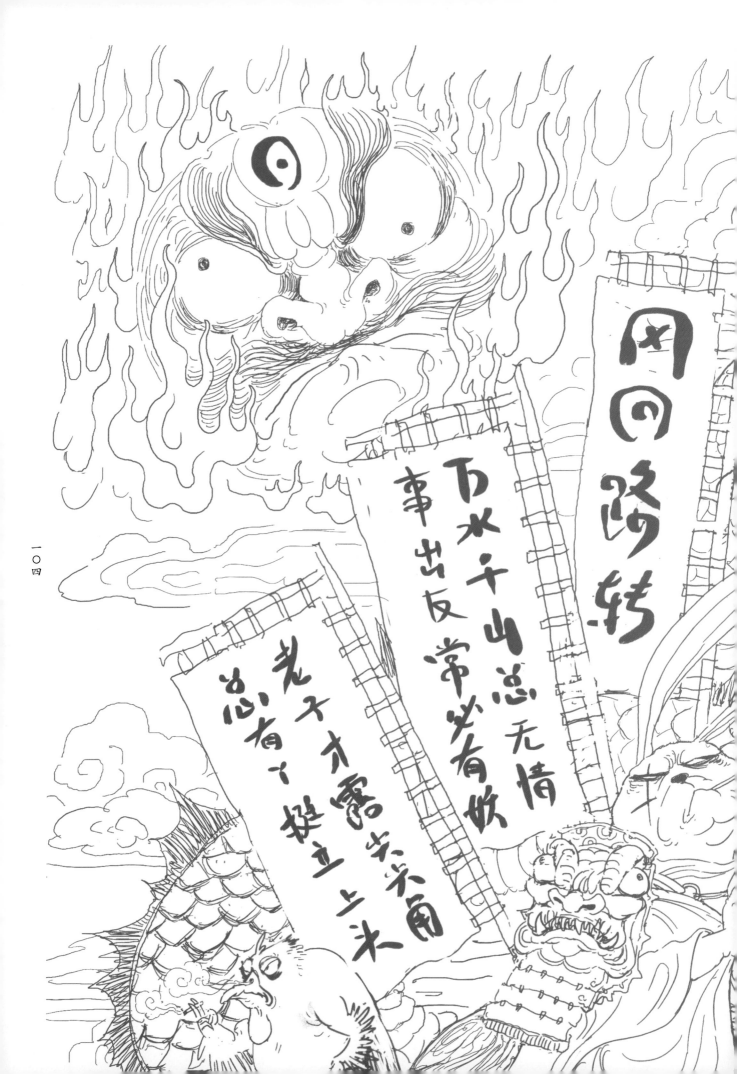

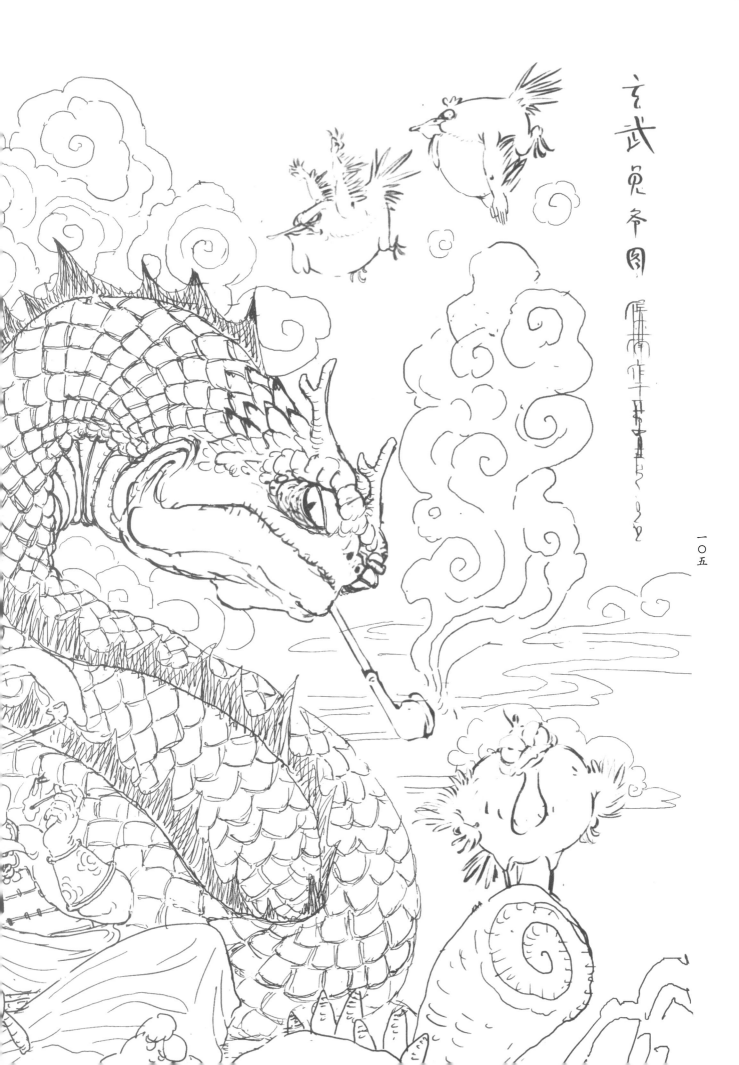

玄武尋令圖

一〇五

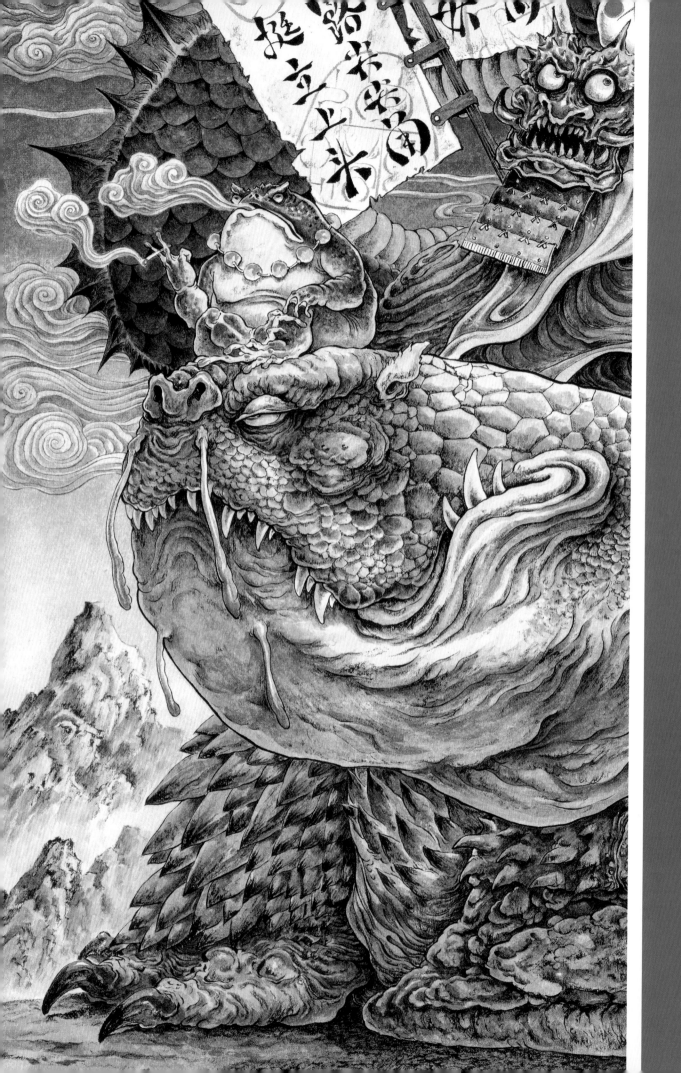

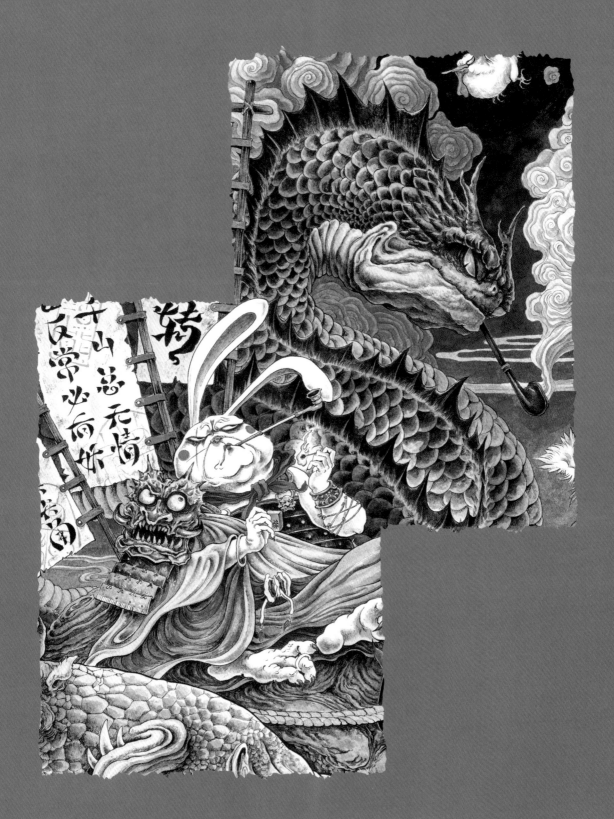

兔爷不踩风火轮，
招摇过市染俗尘。
玄武坐阵运势起，
防暑降温除小人。（倍儿热）

这两位看来还不是太融洽，为了某种共同利益不得已
而合作吧！一点不如厚道的玄武龟，任劳任怨地驮着所有
人出去办事。龟背上这些形形色色的人物就映射了当今世
界互相合作又彼此看着别扭的人们，希望在风回路转之前，
都好好的……

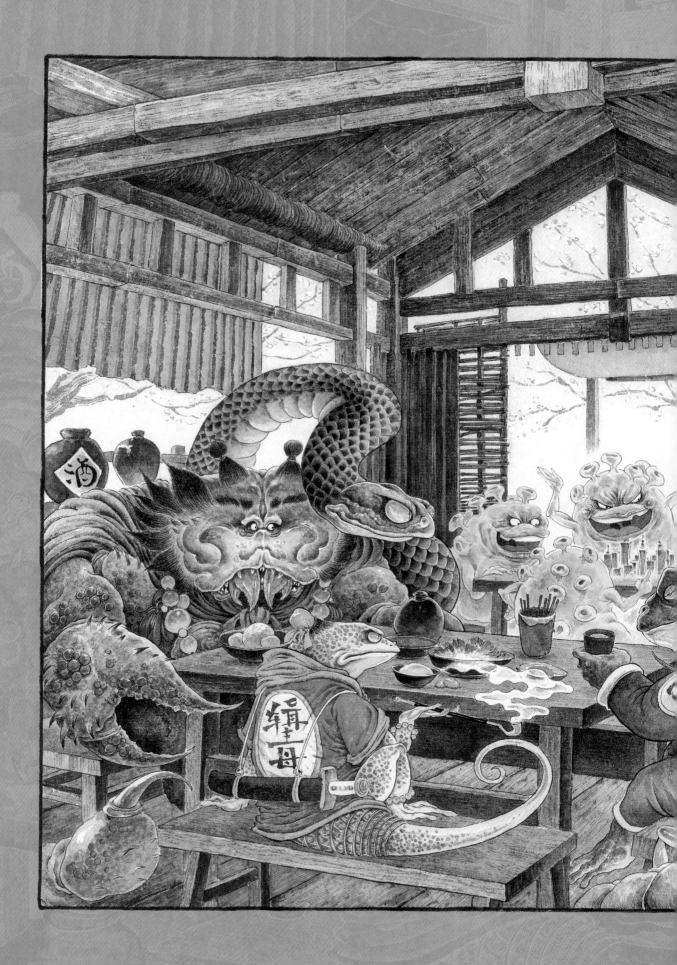

缉毒大队

　　这五个家伙里，有几个本来身体里没有毒素，但吃毒虫吃多了，身体就有了储藏毒素的能力。所以缉毒的"缉"，在画中写成了有编辑收录含义的"辑"。当一些毒进入它们的视野，收录进它们的毒库时，这五个家伙便有了追踪病毒的能力。今天，它们终于在这个茶馆里找到了这些"通缉犯"。

　　"何时收网？"

　　"别着急，等所有毒到齐。"

　　（希望疫情早日结束！）

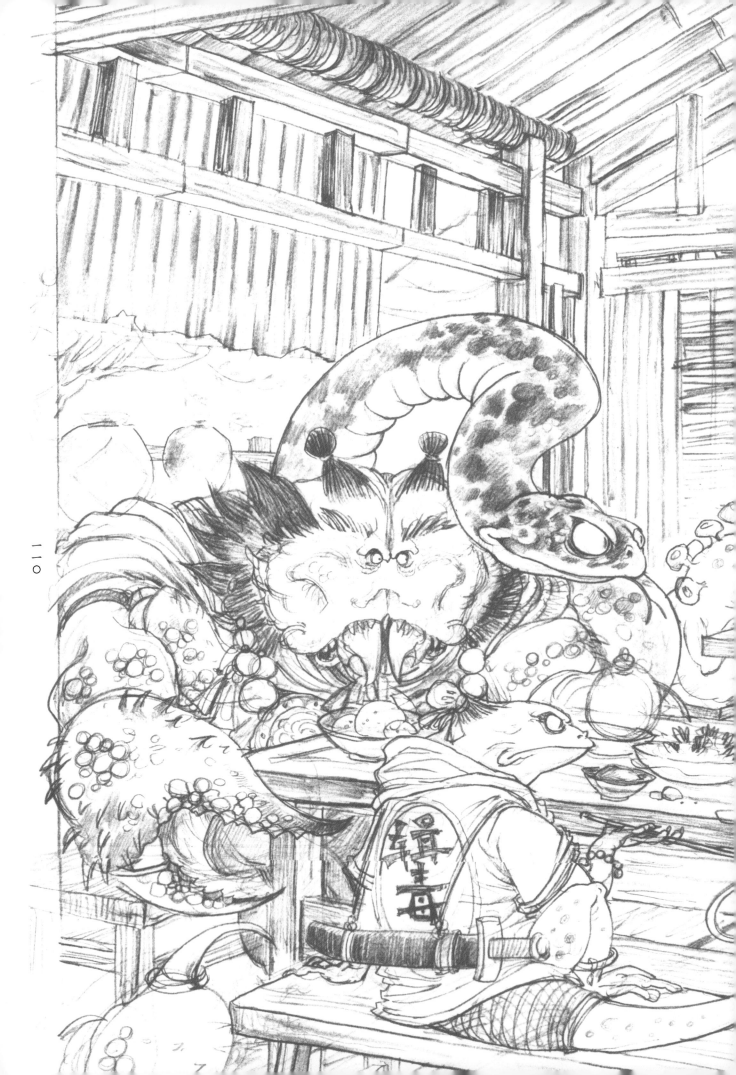

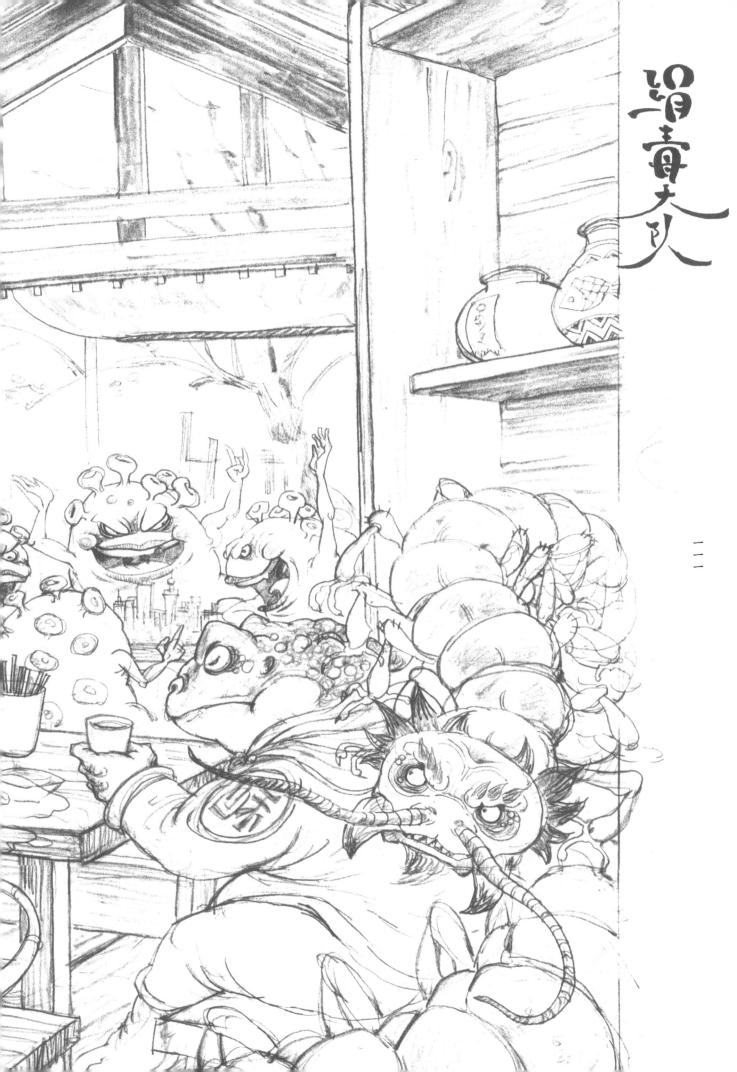

孝鱼图

分娩身弱闭双目，
为抚母痛入口腹。
睁眼寻子问何处，
孝心已上大成路。

　　黑鱼在生完孩子后身体虚弱，视力下降，无法觅食。这时小鱼会主动游进母亲的嘴里，用生命帮母亲恢复体力。所以黑鱼的另一个名字叫孝鱼。

　　突然对黑鱼这种代表了孝顺的动物有了感觉，但这件事情仿佛没有传说中那么唯美和悲怆。黑鱼生产完确实因为"坐月子"而不太爱动，但小黑鱼进入母亲的嘴里是为了躲避危险，可能没有咱们人类那么丰富的情感，而且母鱼有时也会因发现小鱼好吃就直接咽了……

　　不过故事和传说的魅力就是这样，让我们愿意用一些正向的信息来启发一些正向的思考。

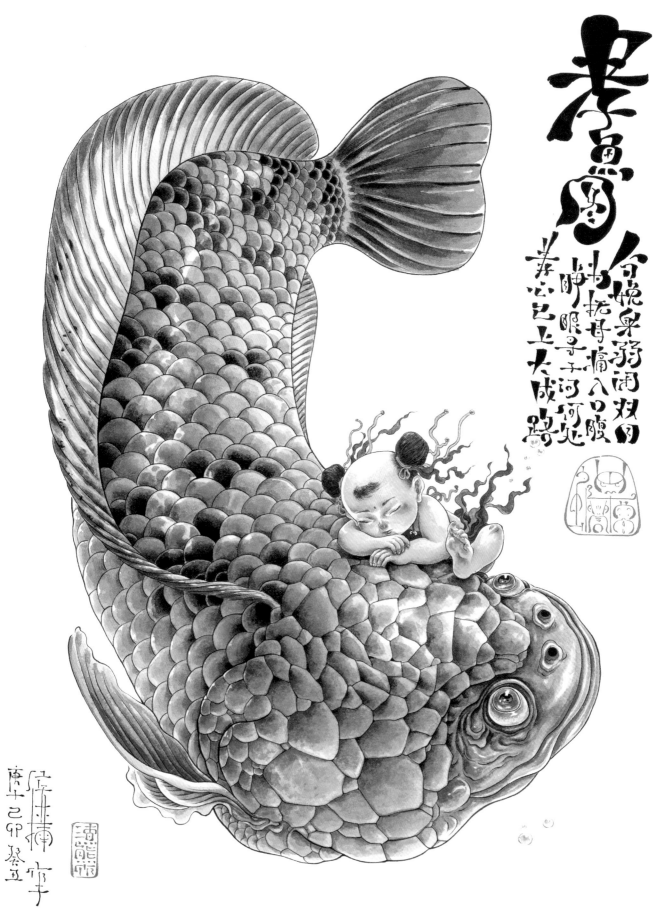

老魚寶

貪嬌身弱困雙目
料撫母痛入口腹
脚眼子子河何處
羞恐已上大成路

一三

蚊飞振翅嗡嗡声
蟾蜍眼前有声
起心动念非空
舞出一阵骚风

一二四

闻禅图

蚊飞振翅嗡嗡，蟾闻眼前有声。
起心动念扑空，舞出一阵骚风。

　　上面这位在驱赶蚊子，下面这位已经跃跃欲试了。
片刻间会发生什么不可思议的事情呢?
　　每个人都有自己的位置和要做的事情，会不会因
为一些不起眼的小事而搅乱大的规律运作呢?

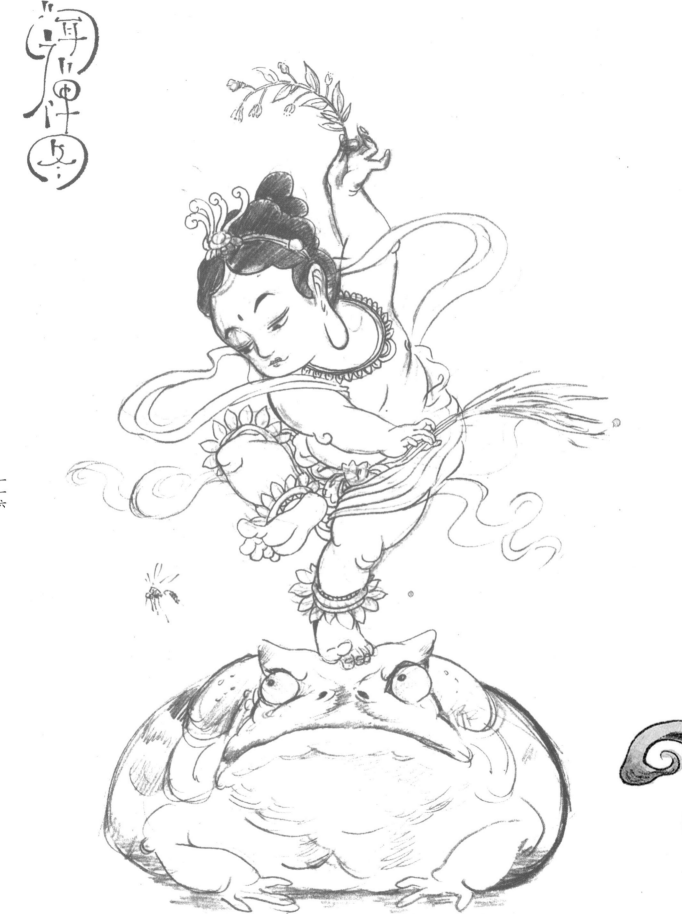

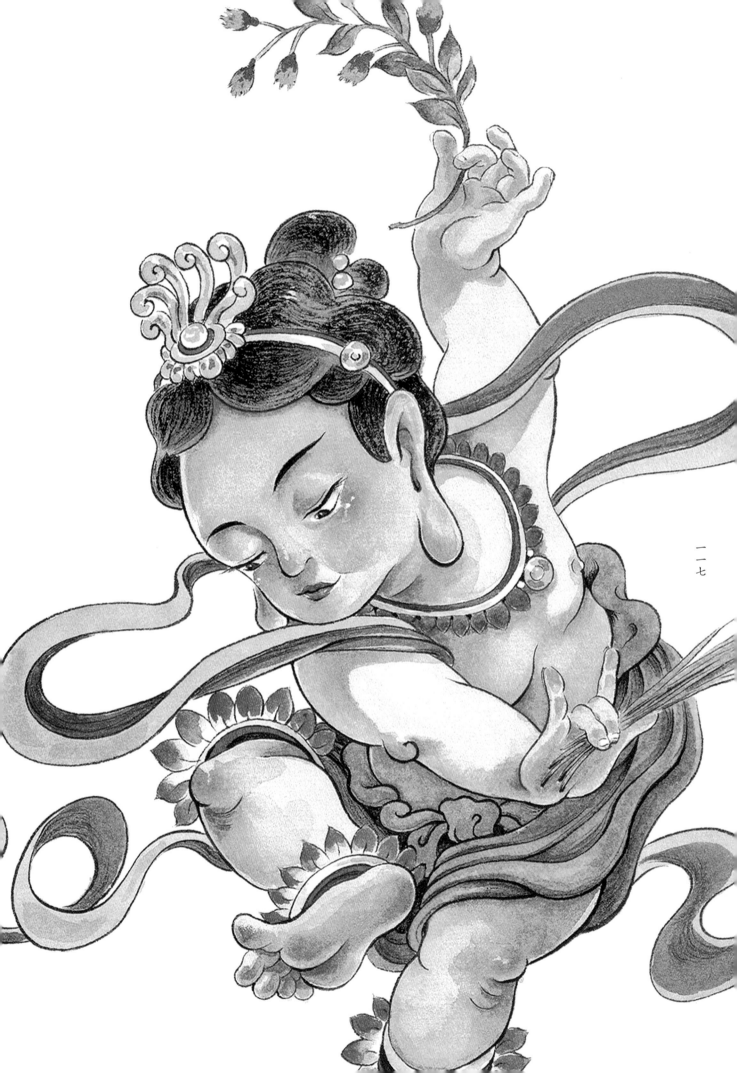

修行未满

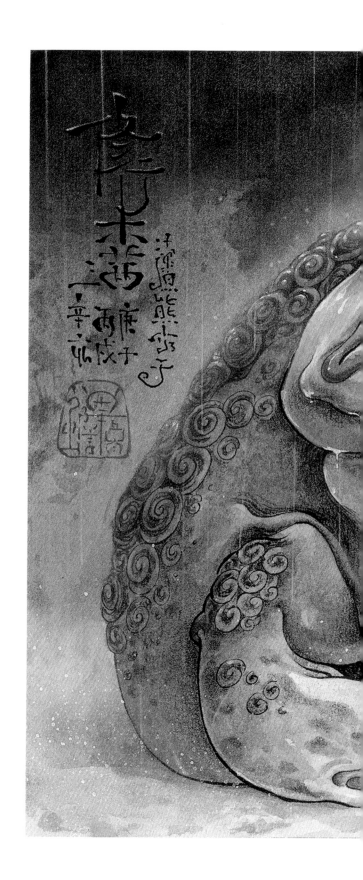

据说佛陀得道后的第六个七天，在狂风暴雨中禅定修持的行为感动了蛇王那伽，蛇王把它的身体盘起来，让佛陀安坐。还在佛陀身后将它巨大的蛇头伸至佛陀头顶，并张开成七个蛇头，为佛陀遮风挡雨。

蛇王那伽为佛陀遮风挡雨的故事打动了我，其实与爬行动物有关的故事我都挺喜欢，所以借助对这个故事的理解，我也创作了一幅大蛤蟆为小和尚遮雨的画。

本来一开始进行得还算正常，但画着画着，小和尚的表情就显出了怨念，原来僧袍已经湿透——是大蛤蟆不靠谱还是自己的修行不够呢？

思量一番，只觉人家蛤蟆能有给你挡雨的心就不错了……

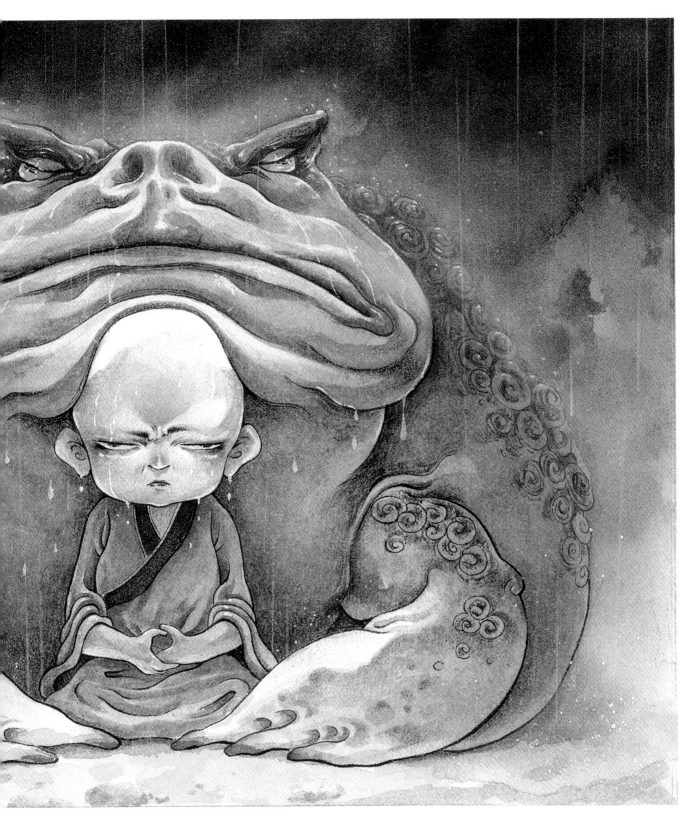

一
九

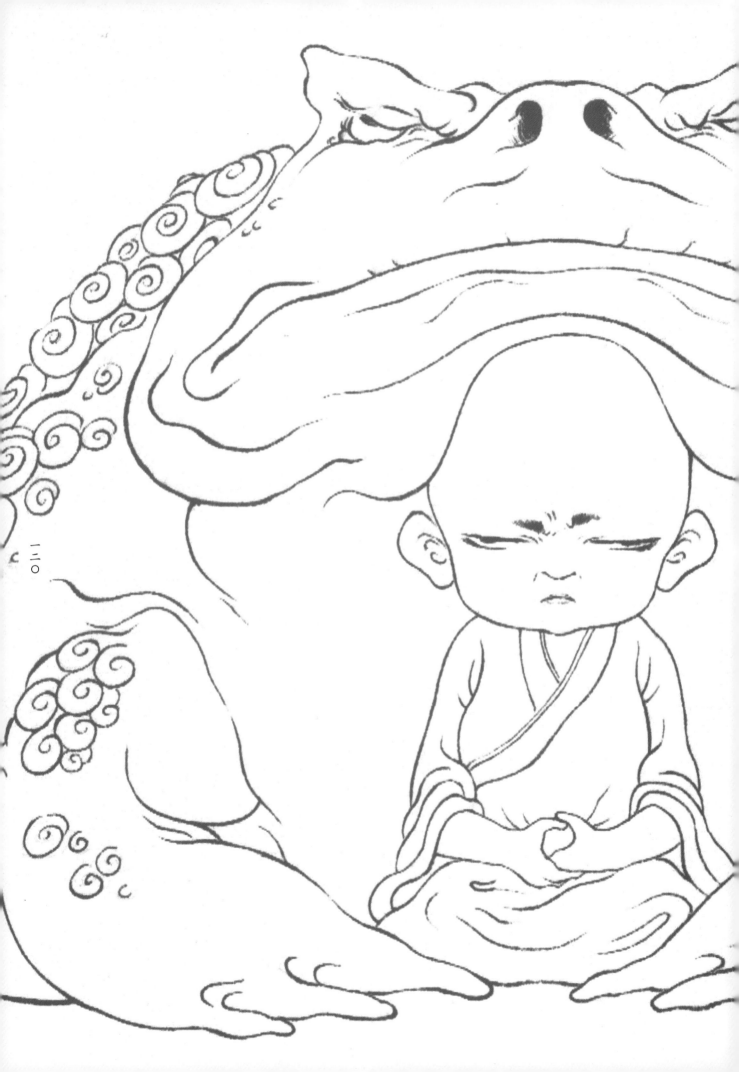

一一〇

砂行上浦

一二

金翅大鹏

神足通，
他心通，
宿命通，
天耳通，
天眼通。

佛法中本有六通——神足通、他心通、宿命通、天耳通、天眼通、漏尽通。金翅大鹏拥有五个了，最后那个漏尽通如何得到，恐怕它一直都在烦恼吧！

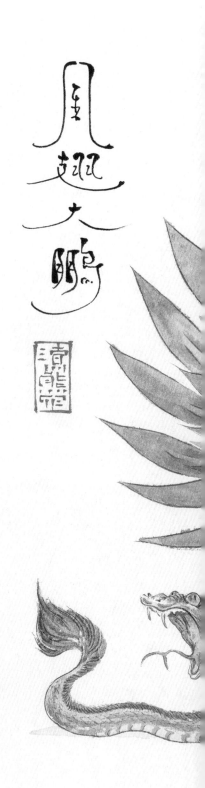

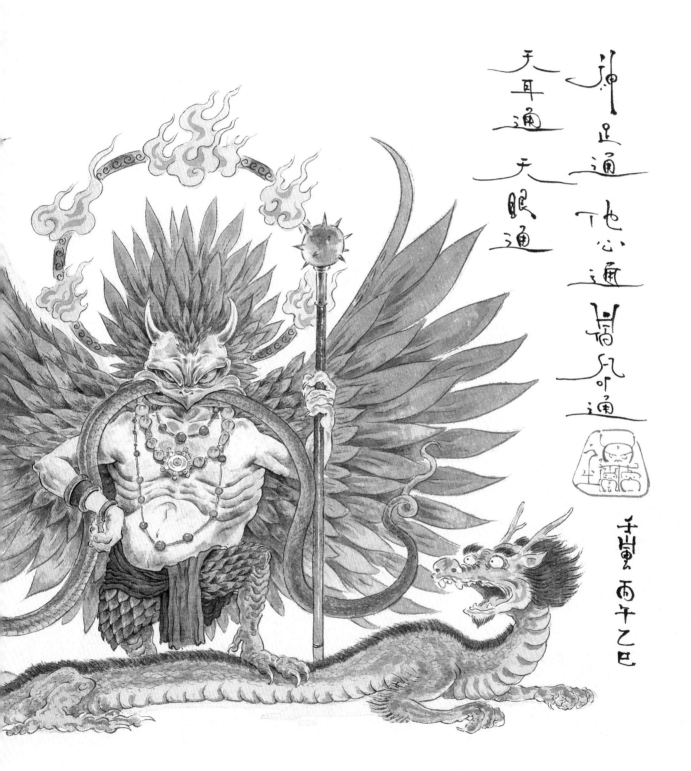

神足通 地心通 宿命通

天耳通 天眼通

一二三

千山戴 丙午乙巳

示现菩萨普贤阶

无量鬼怪自觉神明

辛丑丁酉壬午

崔世楠

不动尊菩萨

无畏鬼怪，自觉神明。

　　不动尊菩萨，又称不动明王，他不像观世音菩萨那样慈眉善目，表现出狰狞是想告诉人们：要心存定见，不要动摇自己的信念。这是一种严厉的教导，不过我希望自己画的这个孩子版的不动明王，可以具备教化的同时还让人觉得可爱。

　　重食而口爽，滋生肝火，内心烧灼而不眠，不如不动。
　　美艳色迷离，伤身损精，身心无正气托付，不如不动。
　　电子修罗场，劳神伤气，误正业而造杀念，不如不动。
　　众公知横行，恶语相向，陷非黑即白极端地，不如不动。
　　虚拟无边界，碎片伤智，烧断慧根不自知，不如不动。
　　奢靡拜物欲，伤财增戾，磨快虚荣无情刀，不如不动。
　　娱乐扶名利，阴阳颠倒，乱因果而损阴德，不如不动。
　　无须畏鬼怪，自觉有神知。

不动尊菩萨坐隂

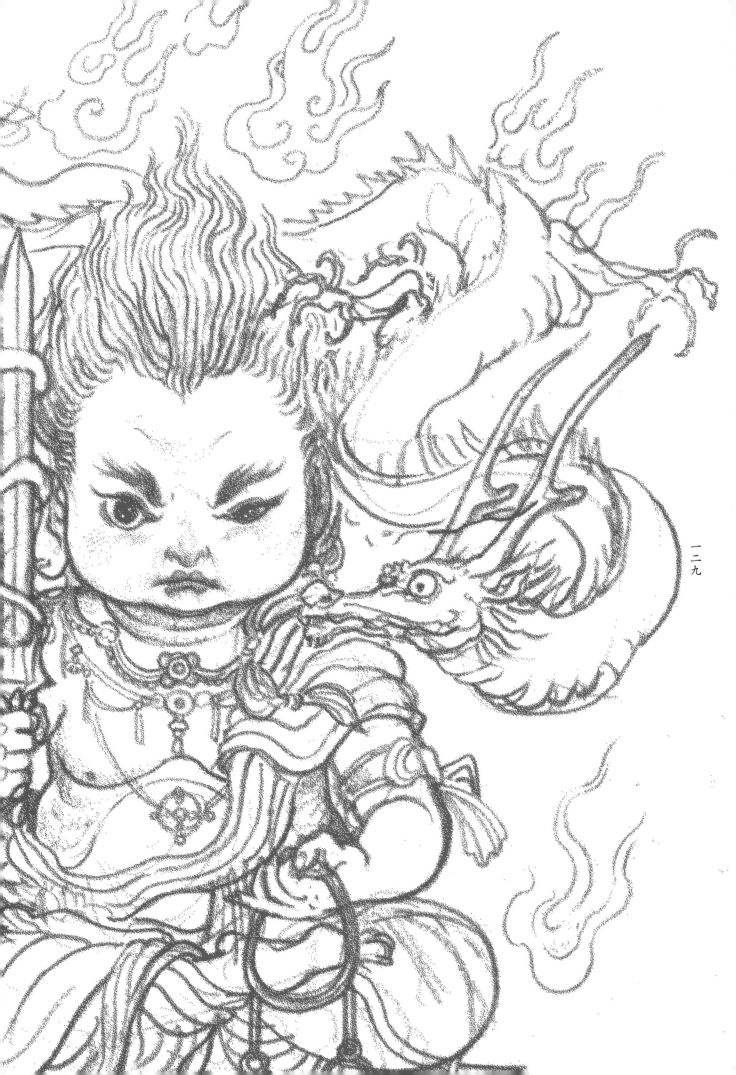

一二九

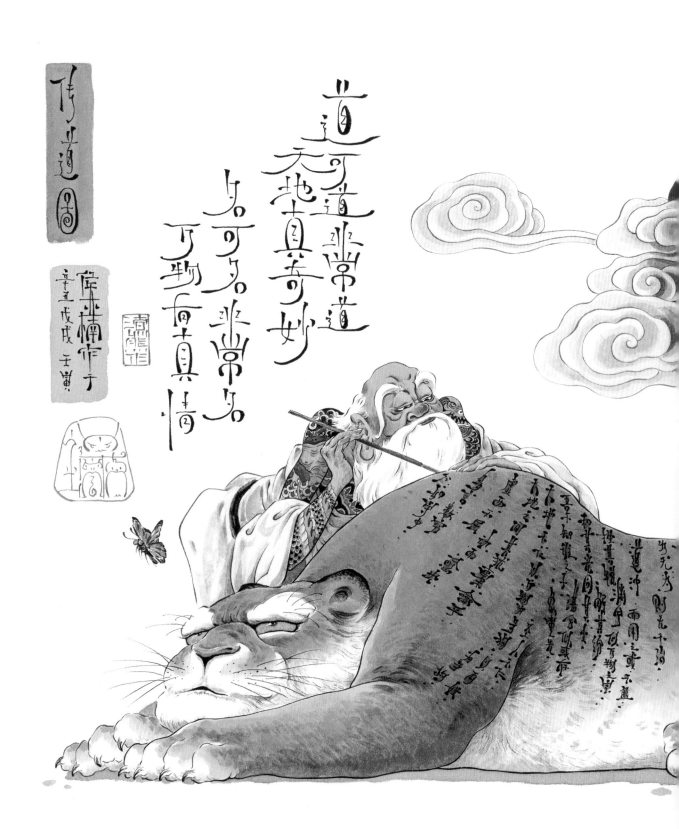

道可道非常道

道可道非常道
天地真奇妙
名可名非常名
万物真真情

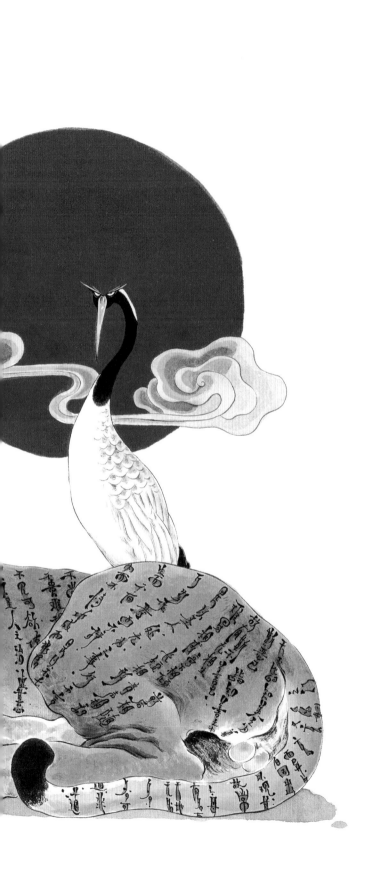

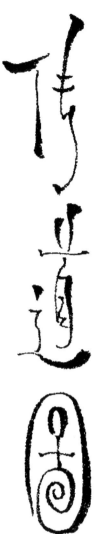

传道图

道可道，非常道，
天地真奇妙。
名可名，非常名，
万物有真情。

　　在这个有意思的画面里，老子面对着形形色色的动物，眉飞色舞地讲述着大开大合的道理。万物都在道中，有时很严谨，有时也很无厘头。

　　还别说，从动物们的表情来看，或许它们都有自己的理解。老虎一脸不情愿，被动地接受老子为它刺《道德经》，眼前出现了蝴蝶也要强忍着不能去扑。然而，仙鹤早就明白了一切，恐怕它的每一次展翅飞行，都会离自己心中的太阳更近一步。

一三二

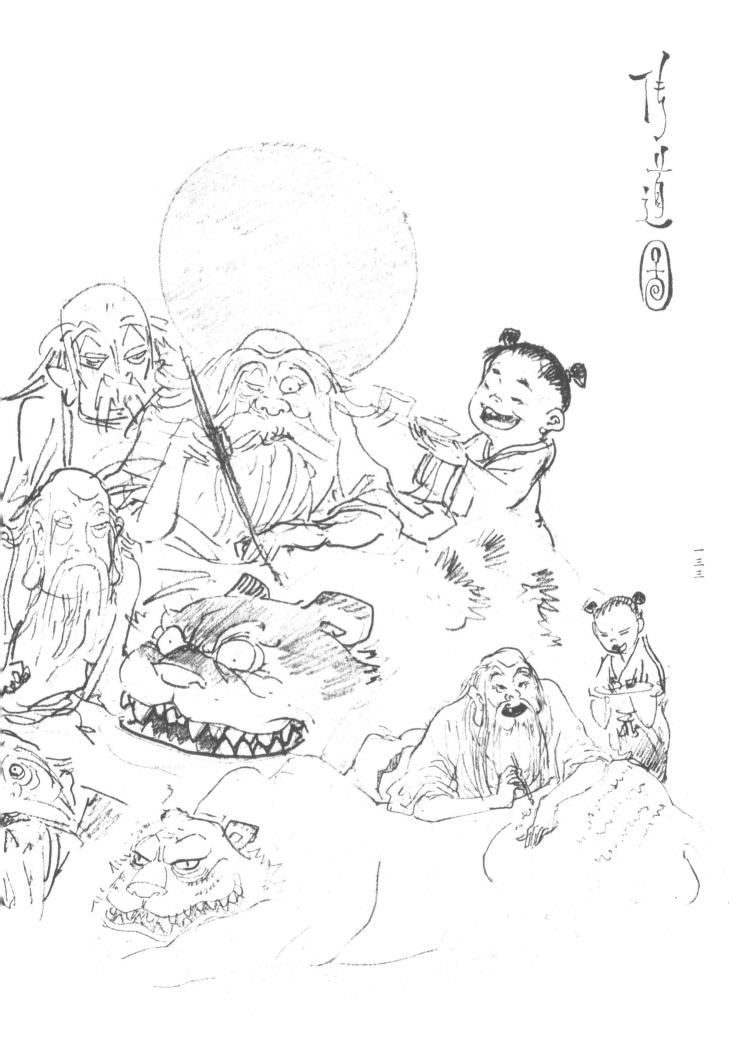

自在图

大肚能容，容天下可容之食。

笑口相迎，迎八方善来之财。

　　有人说，道理往往就是寥寥几个字，懂就是懂了。也有人说，道理可能是一座图书馆，阅书千百卷，不懂还是不懂。

　　何为自在？有人说，赚了几个亿就自在了吧。也有人说，有度量，看透一切才自在。

　　看来做到自在还真不是件容易事，但总结一下俗世中那些让人不自在的事，起因大概可分为两种：要么是因为钱少，要么是因为度量小。

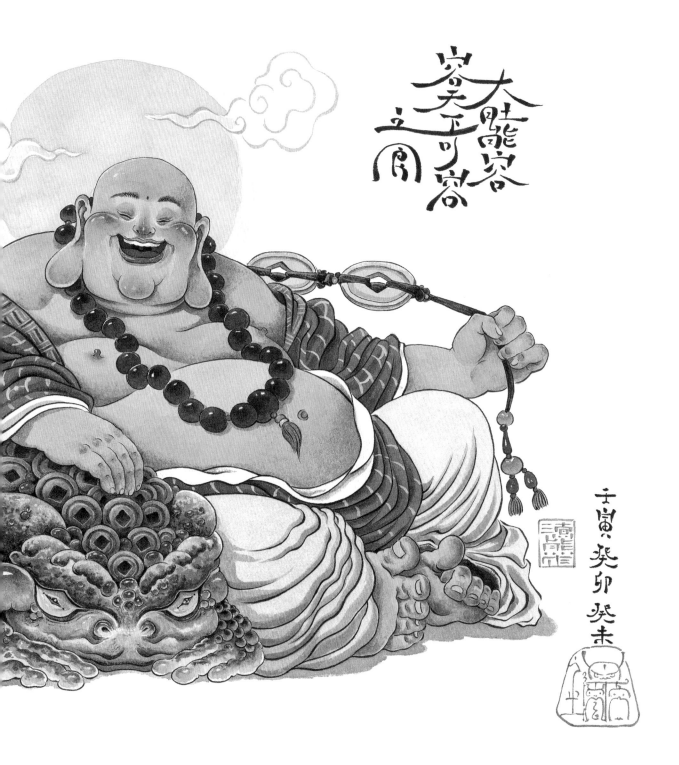

大肚能容
容天下可容
之圖

一三五

壬寅 癸卯 癸未

金蟾元神图

別人最喜欢的样子，
自己最喜欢的样子，
无我……
（字数越少，内容越多！）

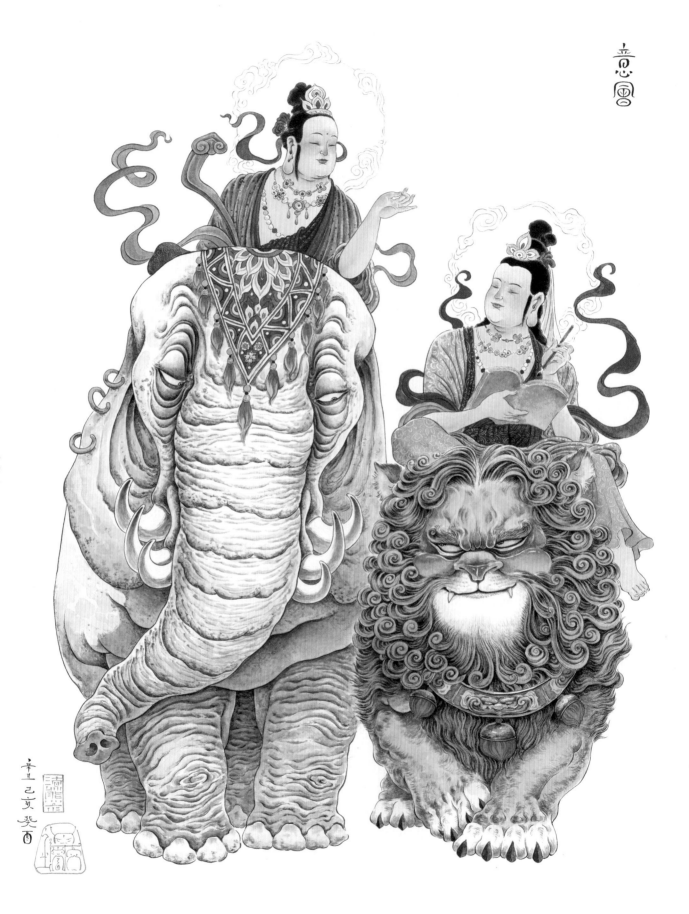

意会

　　哪些东西是只可意会不可言传的呢？两个坐骑四目相望，会心一笑，已经心有灵犀了。然而它们的主人早就心照不宣，看破了这一切。

　　以为凭借自己的"演技"可以神不知鬼不觉地投机倒把，却不知在大佬的眼中你所做的不过是雕虫小技。

　　很多人纳闷为何《西游记》里四人一马都要到灵山了，却遇八百里人间炼狱狮驼岭，这还不是给那些爱搞小动作，走捷径，投机倒把，不注意修行，又妄图去往西方极乐享福的人准备的嘛！连唐三藏这么虔诚，都被沙悟净吃了九世，更别说这些普通人了。

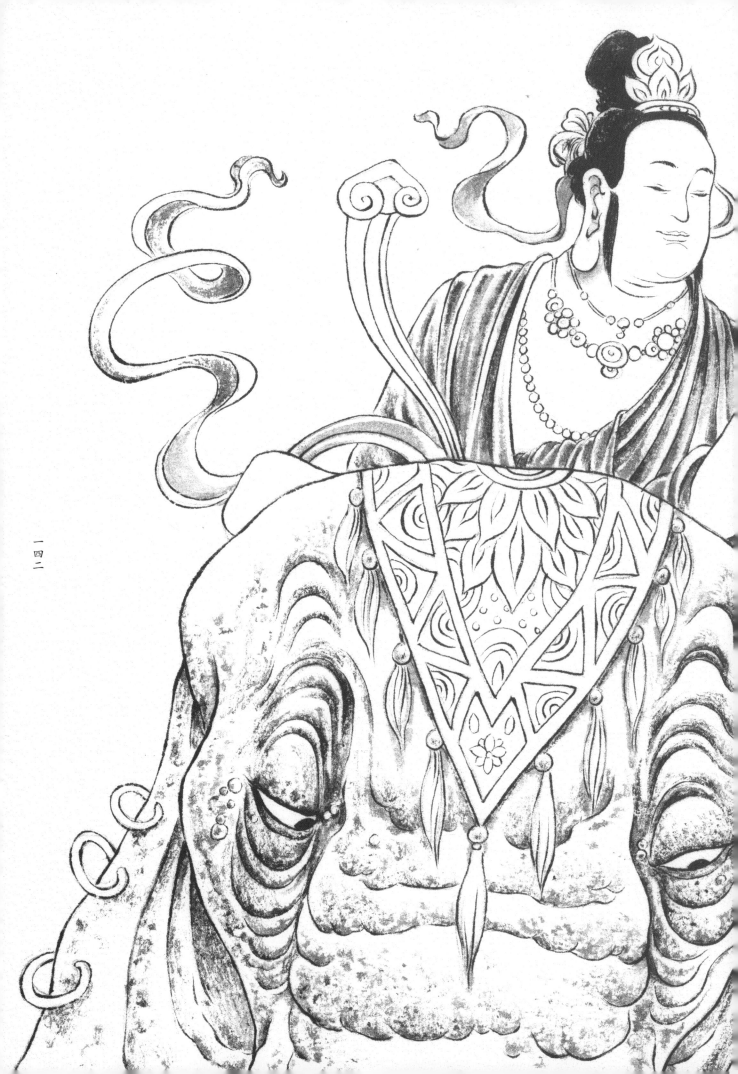

一四二

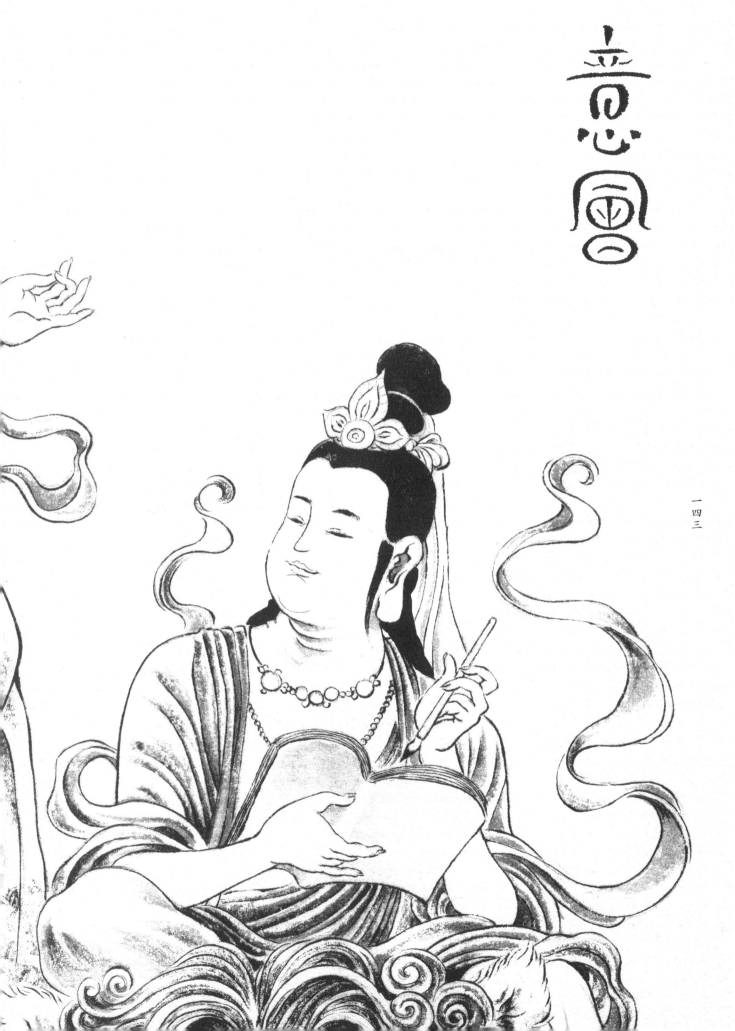

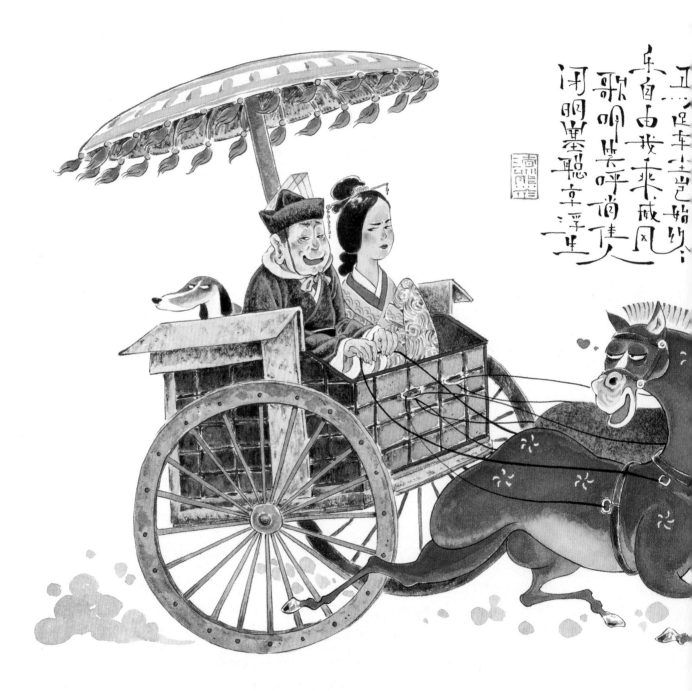

正足年十二乎始約
不自由我来成風
歌咽黃昏呼酒炬
閑明墨聽幸浮蓮

车马图

马足车尘岂始终，
乐自由我乘威风。
歌吟笑呼俏佳人，
闭明塞聪享浮生。

　　画完后发现这辆车没有车辕，这真的是个失误。太粗心了，甚至想过重新画。不过转念一想，其实也挺好玩的——可不要贪图享乐，到头来连车辕没了都不知道啊！这难道不是一种幽默吗？！

　　这车会翻是迟早的，但在这之前，他们之间似乎还有一些秘密。

百年好合图

佳禽择栖木，
百年好合颂。
缘续依自重，
谁人不感动。

　　两口子的表情都挺凶的，不知道是吵架了逗闷子呢，还是找到了共同的生活目标，有了砥砺前行的决心，反正吓得树枝上的绿蝈蝈一动不敢动是真的。

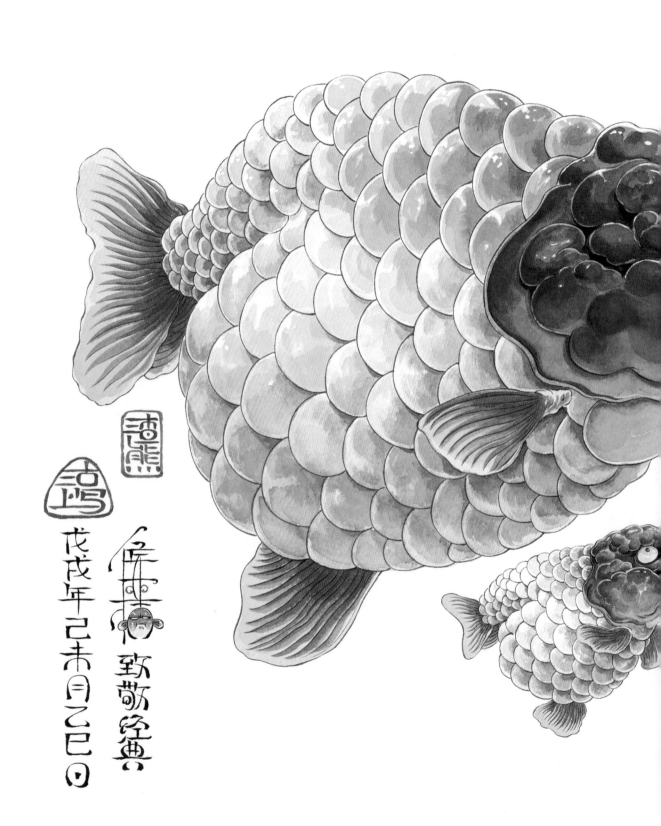

戊戌年己未月乙巳日 致敬经典

带娃好兰寿

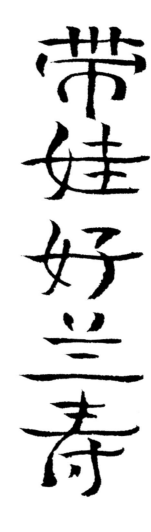

带娃好兰寿（难受）

现浮世绘

编号003

带娃好兰寿

他妈离家我带娃
吃喝拉撒忙不暇
整天到晚叨逼叨
不知嘴里说的啥

爸！我冒！！

他妈离家我带娃，
吃喝拉撒忙不暇。
整天到晚叨逼叨，
不知嘴里说的啥。

这是反映我生活的一幅画！那时儿子还不到三岁，嘴里整天嘟嘟囔囔、咿咿呀呀，我被迫开始学习"婴语"（婴儿的语言）。好像这种奇怪的语言，做母亲的天生都会？

在那段时间，我的表情偶尔会是这个样子的，但自己亲生的孩子忍着也得养大，哈哈哈！

烧肉

　　爬行动物开了一家烧肉店，招待的都是爬行动物。但小蛤蟆明显有自己的主意，无论大蛤蟆吃得有多香，在小蛤蟆看来都索然无味。

　　这是反映我真实生活的一幅画！我们一家三口出去吃饭时，无论菜品多么丰富，厨师技艺多么高超，孩子喜欢的就是那万恶的炸薯条。

不聰明的猊子

庚十丁亥辛酉 [印章]

[印章]

一五二

文物

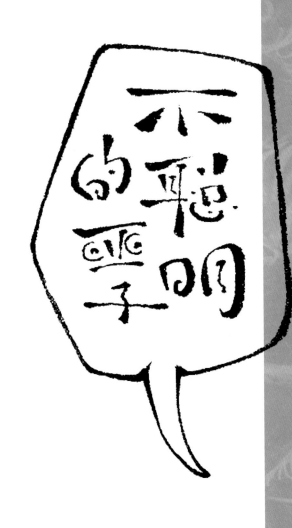

不聪明的亚子（样子）

　　画了一只小白泽，但这幅和《白泽驮子图》不同，这次画的白泽倾向于小狮子的造型，脚踩一个石球（可能是刚从大石狮脚下滑走的）。虽然这只白泽看着不太聪明，但大智若愚，有自己的主见……

这些形形色色的古代石兽，你背对它们的时候，它们在干什么？孩子说："大西几（狮子）动了！"他说的话会是真实的吗？

这幅画妥妥是我童年的映射。我小时候每每走访名胜古迹，看见各种石兽雕像，背对着它们的时候，都会有种脊背发凉的感觉……

爱因斯坦问："没有人看月亮的时候，月亮还在吗？"

我也想问："没有人看石狮子的时候，石狮子眨眼了吗？"

孤寂古迹
咕叽咕叽…石狮子

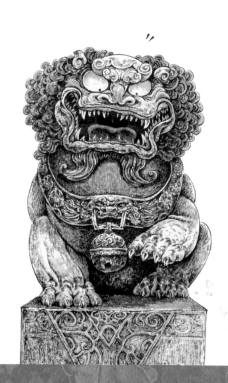

哎哟!!

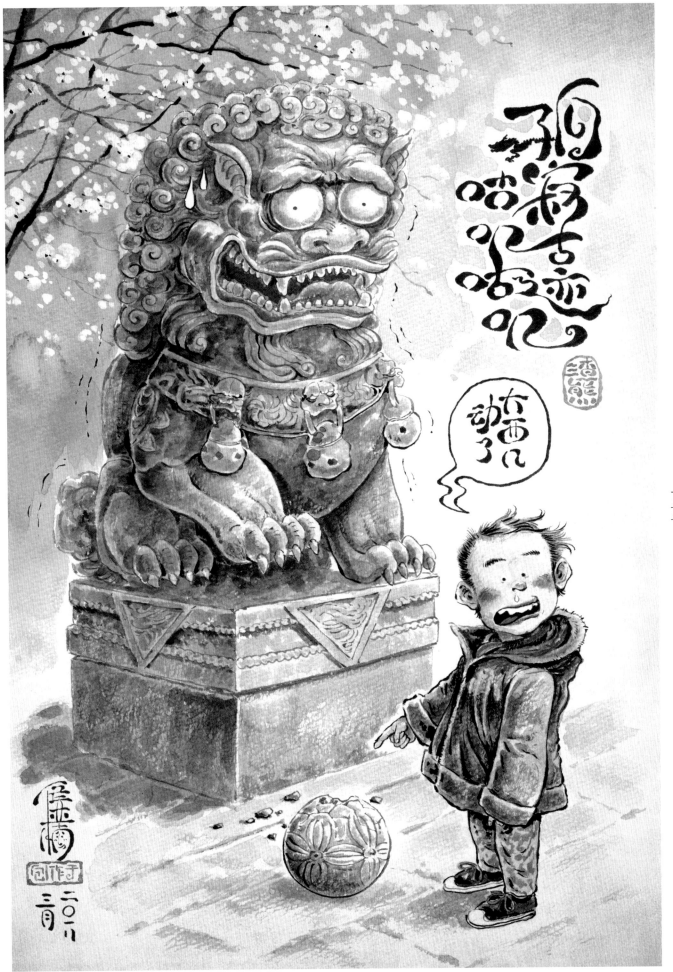

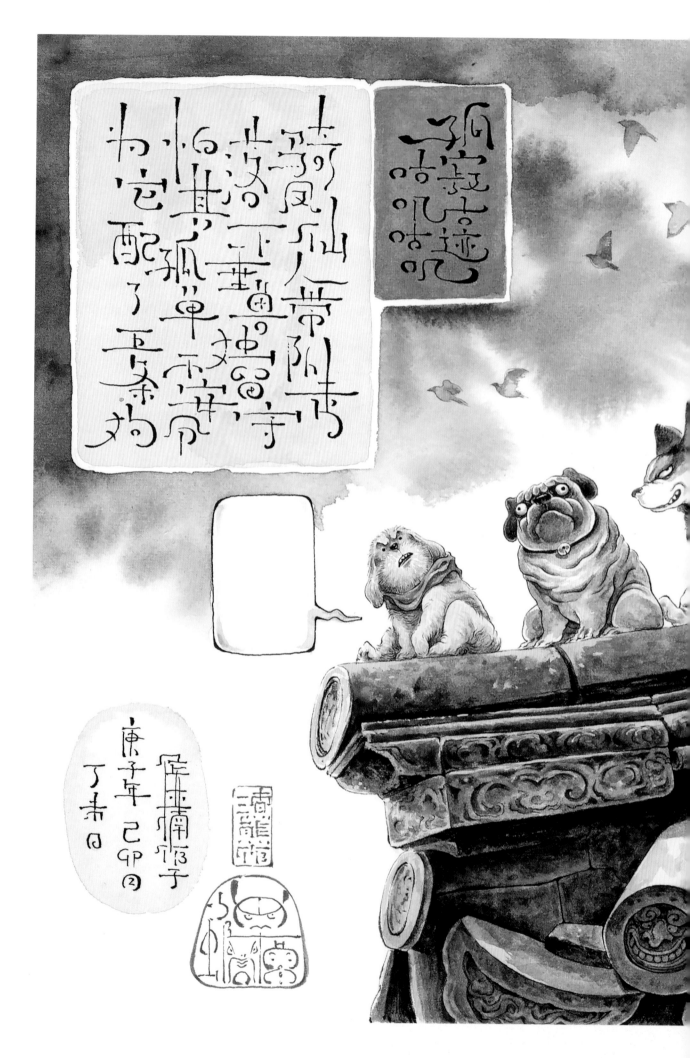

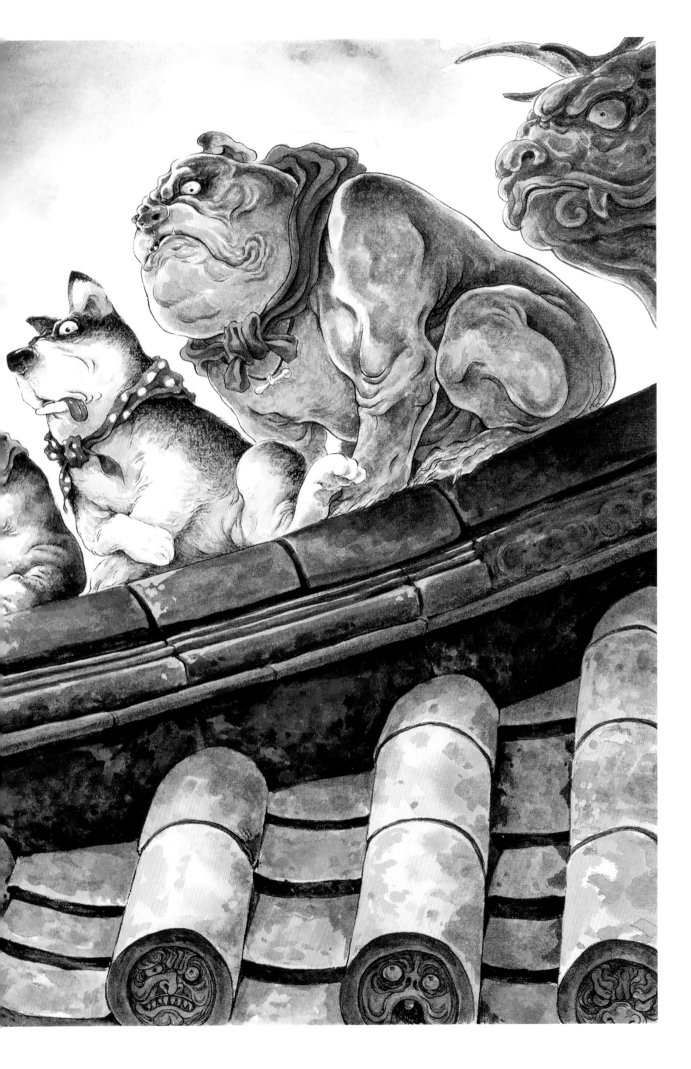

孤寂古迹 咕叽咕叽：五狗

骑凤仙人带队走，
落下垂兽独留守。
怕其孤单不安分，
为它配了五条狗。

什么样的机缘才能让这五条品种、长相、性格完全不同的狗狗形成一个组合，聚在一起做事，然后产生搞笑的"化学效应"？它们当中的领导又是谁？

从这幅画来看，领导显而易见是泰迪——这个相当聪明，可爱与可恶并存的小东西。我想知道，如果骑凤仙人不把团队带回来，这群狗还能坚持多久……

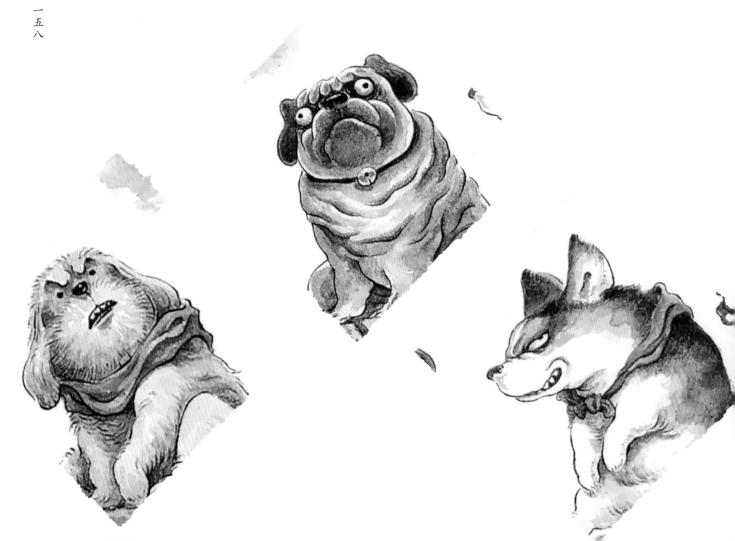

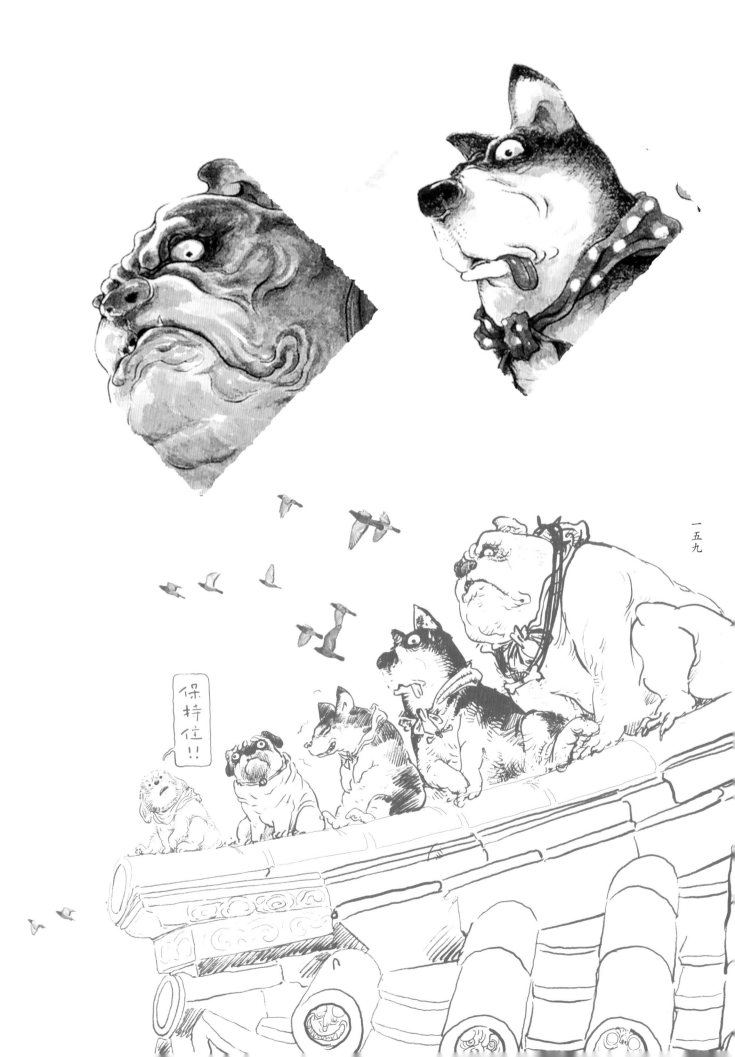

一五九

保持住!!

犬五虐

力大皮厚无痛感，
气势汹汹比特犬。
卷毛淫荡性子急，
百无一用是泰迪。
拆家推墙撕沙发，
毁天灭地数二哈。
血统高贵爱吵架，
柯基腿短屁股大。
嘴歪眼斜脸特臭，
巴哥褶皱有污垢。
犬界五杰齐登场，
谁敢放在一起养？

　　要说"犬界五虐"是哪五种狗，二哈与泰迪是必须有的，这俩狗是非多，让人头痛的指数也极高。我对其他三种狗的选择最初比较犹豫：阿富汗猎犬毛太多，占构图；恶霸犬没有比特犬那么犀利；金毛、拉布拉多性格太好，构不成"虐"的特征；牛头梗我又确实不太了解。最后经过一轮心理斗争，我加入了比特犬（得有一个打架最厉害的）、柯基（主要是看了两条网红柯基小黑与小浅的视频后乐得岔了气）和巴哥犬（朋友家有一只，太蠢了），构成了五条"虐主"的狗，是为"犬五虐"。

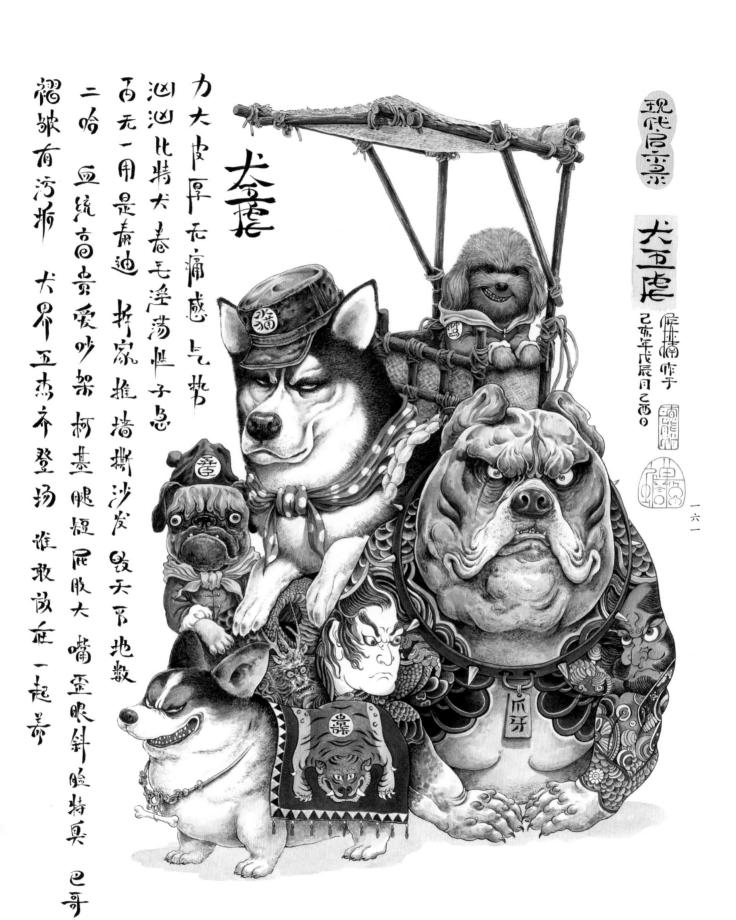

力大皮厚无痛感 是货

汹汹比特犬 卷毛淫荡惟子惫

百无一用是秦迪 拆家推墙撕沙发 毁天下地数

二哈 血统高贵爱吵架 柯基腿短屁股大 嘴歪眼斜脸特真 巴哥

褶皱有污垢 犬界豆杰齐登场 谁敢放屁一起养

太庵

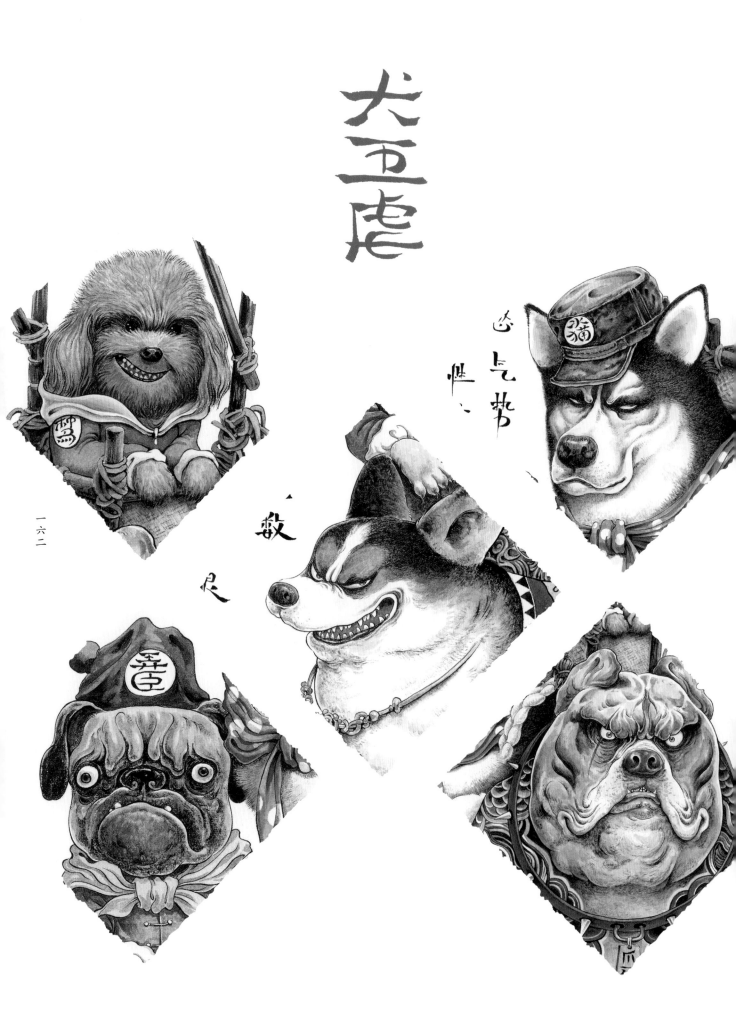

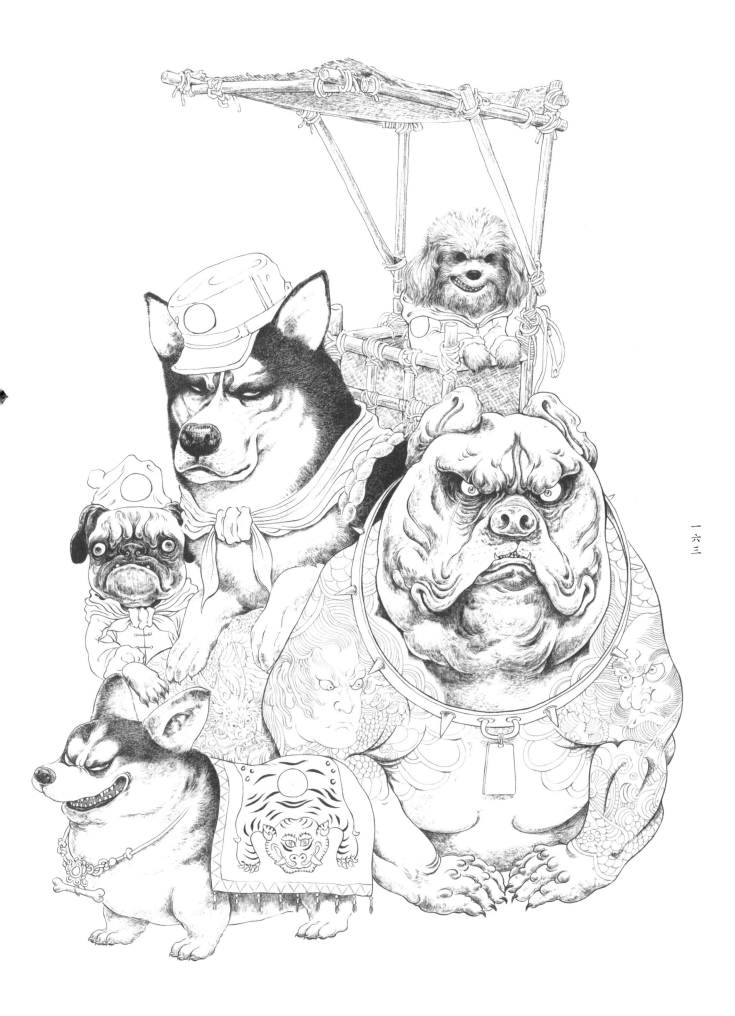

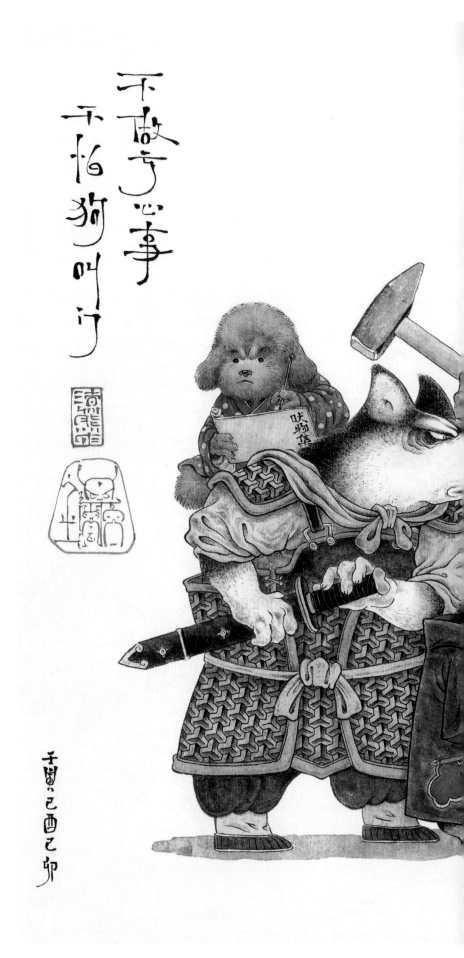

不敢亏心事
不怕狗叫门

不做亏心事，
不怕狗叫门。

　　这五条犬又来 cosplay（角色扮演）了！犬吠之声一旦袭来，人心惶惶。一个个"狗视眈眈"，这次又要敲谁家的房门呢？那本《吠物集》里面又记录了一些什么事呢？当然，巴哥敲门时到底说了些什么，请自行脑补！

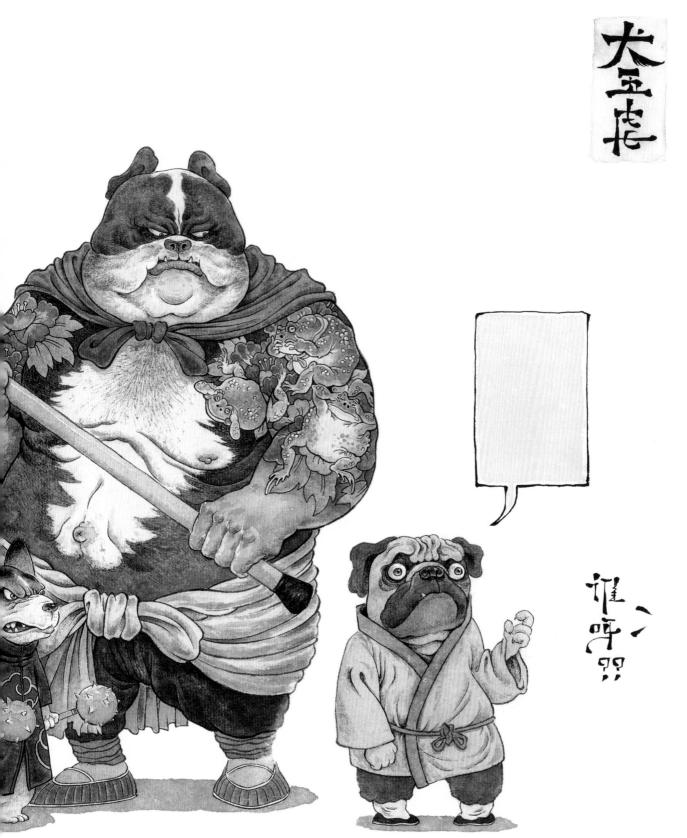

上村松园 美人图

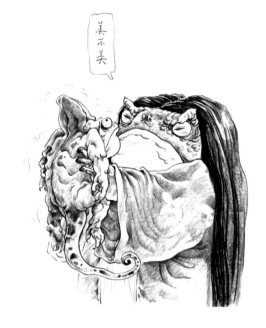

美示美

嘴发干，脸腊（蜡）黄，

梳洗打扮着红妆。

相无矩，色无常，

善恶美丑在心房。

　　上村松园是日本著名的女画家，她画的美人惟妙惟肖，出神入化。于是乎，我把她的美人改成了臭美的蟾蜍。

　　蟾蜍夫人养了一只变色龙，她最喜欢每天与变色龙争奇斗艳。谁知变色龙变化出的那些颜色，只是因为兴奋或恐惧而做出的生理反应。对变色龙而言，朴素的颜色才代表稳定与安全。但蟾蜍夫人就是喜欢看它兴奋或恐惧时变化出的颜色。正如世间的芸芸众生，有人希望别人活成自己想要的样子，也有人努力活成别人想要的样子。我在此也想劝一劝蟾蜍夫人：变色龙和你一样都有自己的主意。

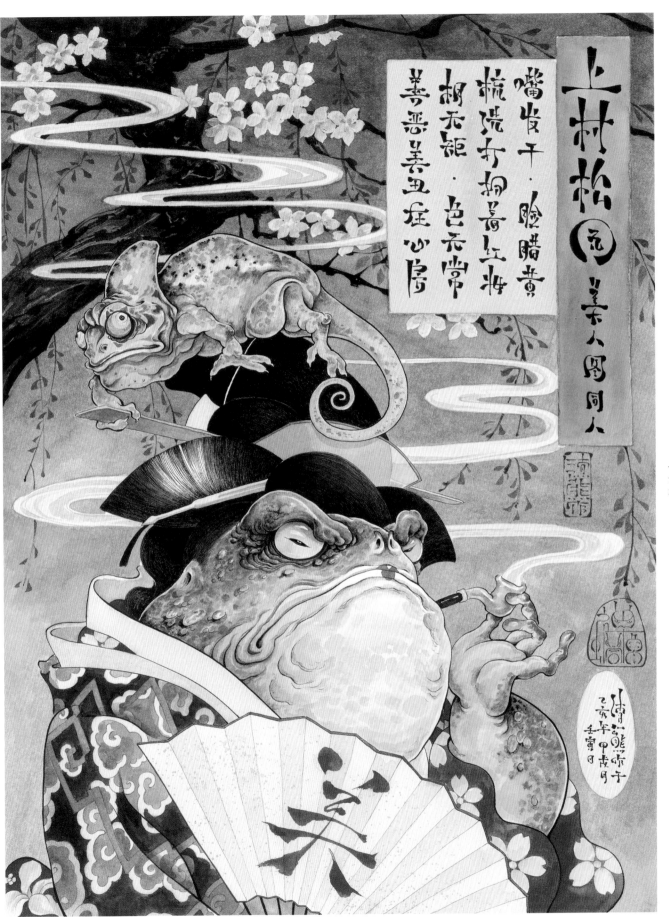

一六九

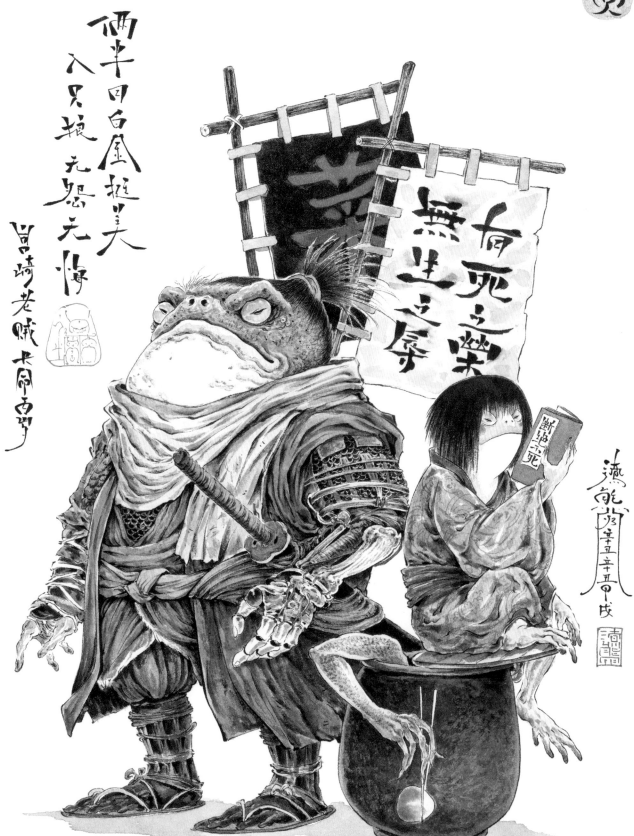

同
人

　　这是向宫崎英高（日本知名游戏制作人）致敬的一幅作品，也纪念那段"快乐"时光！

运起遇红火，势猛急闪躲。
谨慎无大过，缓进最稳妥。

　　这幅画的名字就一个字"烫"。一个火球
擦身而过，龙奋力一躲。如果你仔细地看一看
这两个别致的表情，就能感受到当时的状况有
多么糟糕。
　　人一生中，可能会有运势长虹，红红火火
的时候，但往往物极必反，此时如果不谨慎小
心，便会生事故。不过这条龙无论被吓死了多
少细胞，终究还是躲过去了……

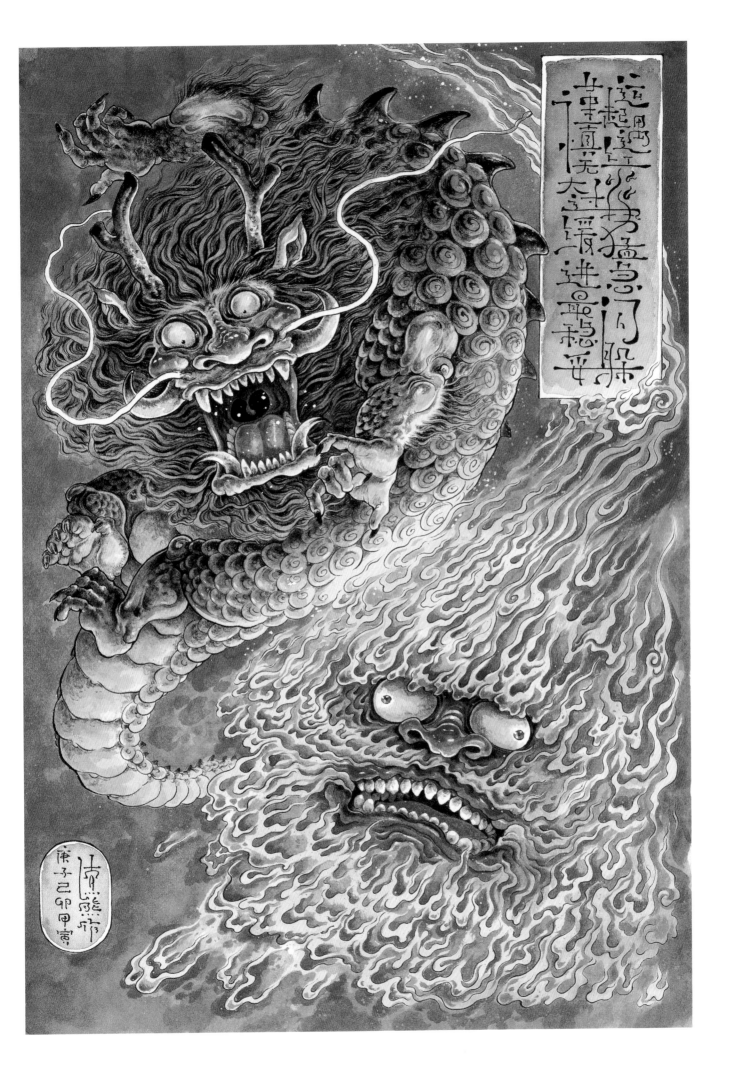

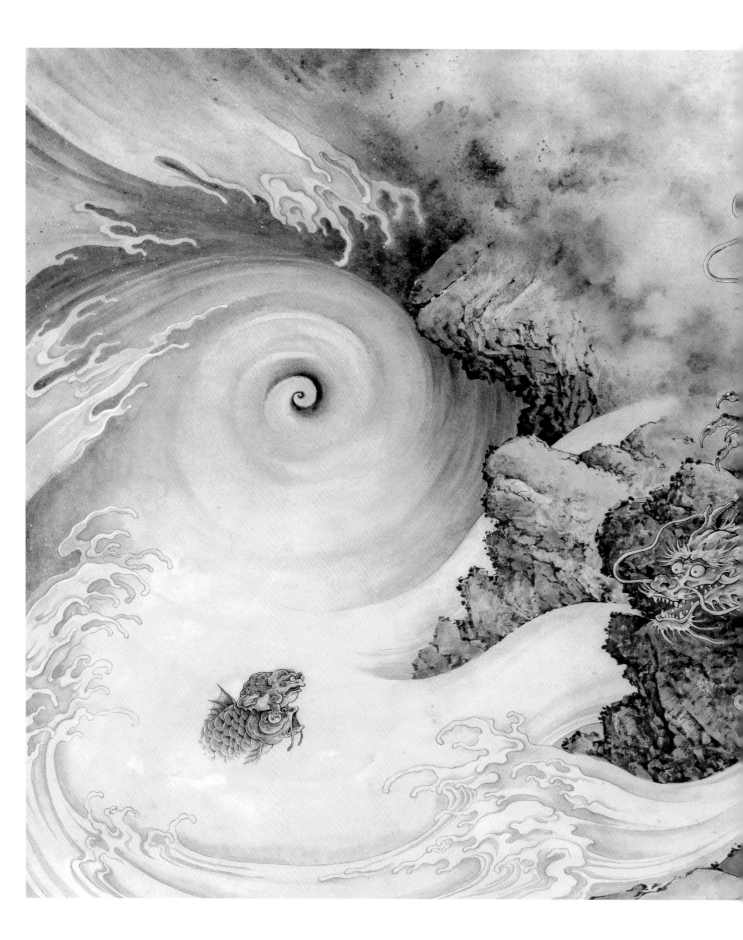

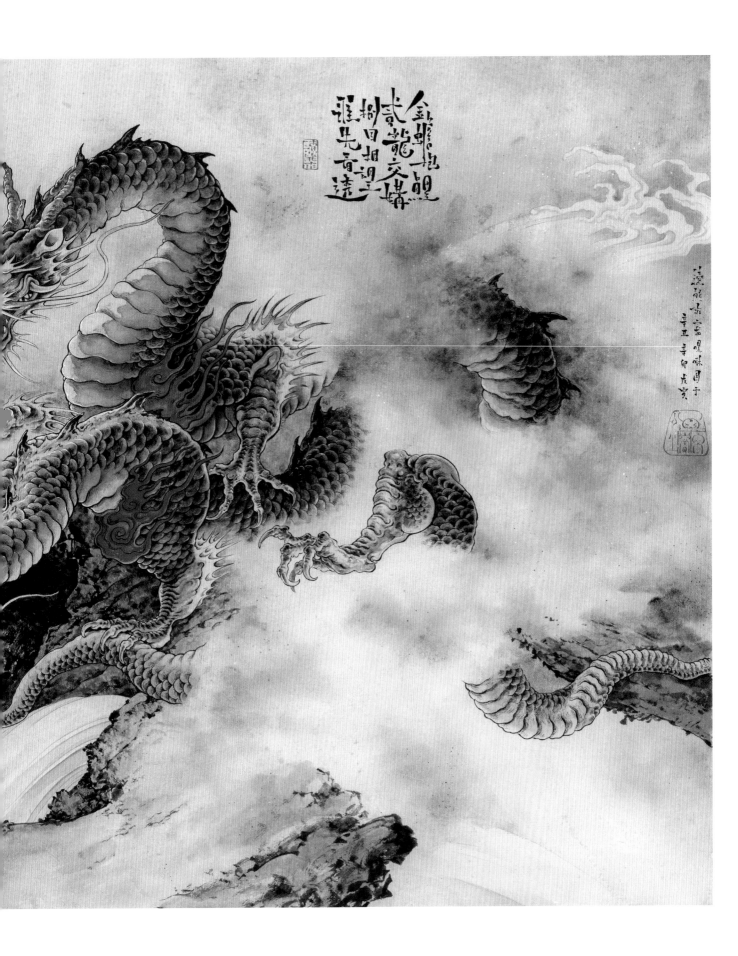

双龙图

金蟾抱鲤，

贰龙交媾，

捌目相望，

谁先看透？

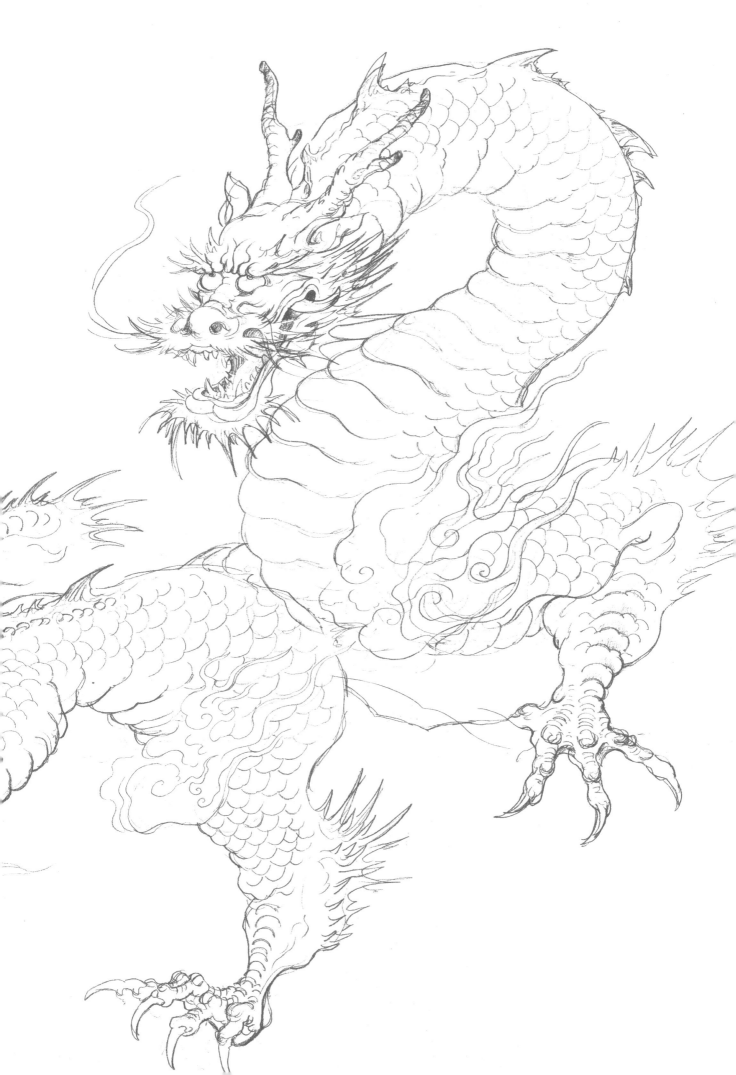

大肥龙

条条大路不怕堵。

在马路上堵了车很痛苦，而骑自行车可以闪转腾挪，且不怕小道胡同，能更便捷地到达目的地。这就是风一般的大肥龙！

条条大路不怕墙

现浮世绘

编号001

戊戌年戊午月辛卯日

嘎吱~

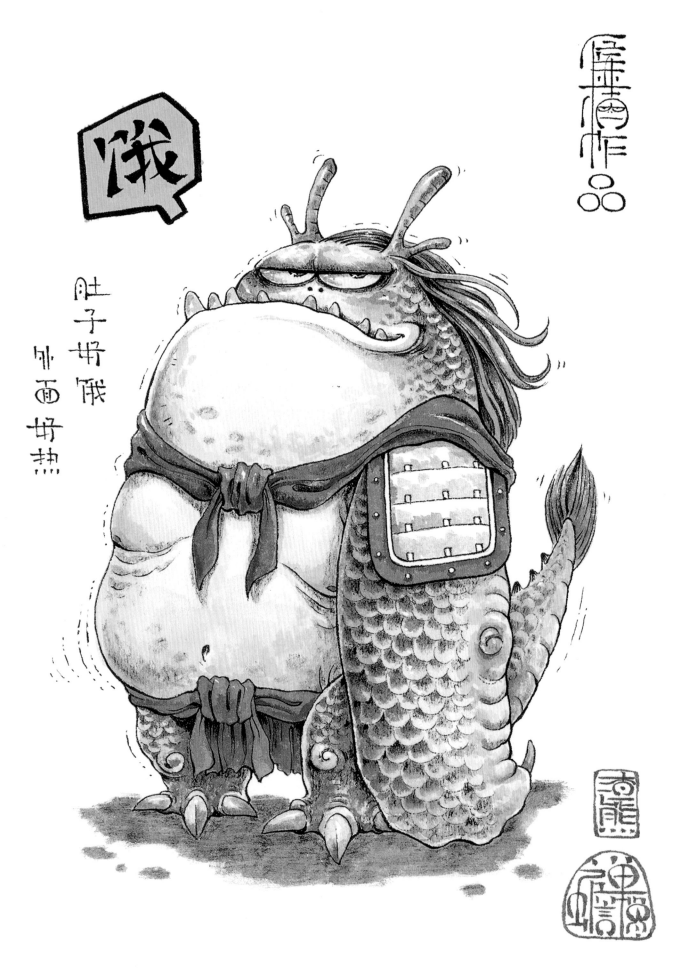

饥饿大肥龙

饥饿大肥龙

肚子好饿，
外面好热。

　　这是很早之前的一幅作品了。那时在上班，一个十分炎
热的夏天，还是大中午，究竟是下楼吃饭搞一身臭汗（没有
点外卖的习惯），还是待在有空调的办公楼里，纠结的我在
那个中午画了一幅这样的小图。

创业的肥龙

千辛万苦享蹉跎，
创业艰难百战多。
无论遇到什么事，
一定要跟弟兄说。

　　身边好多自主创业的朋友都说过，他们有了想法，有了本钱，准备大展宏图之前，都要以一顿火锅来支撑这满满的仪式感。从外面买了很多的酒肉蔬菜，几个合伙人推杯换盏，以激情满怀的状态迎接创业的第一天。

现代启示录

千辛万苦享蹉跎
创业艰难百战多
无论遇到什么事
一定要跟弟兄说

感觉自己又肥了

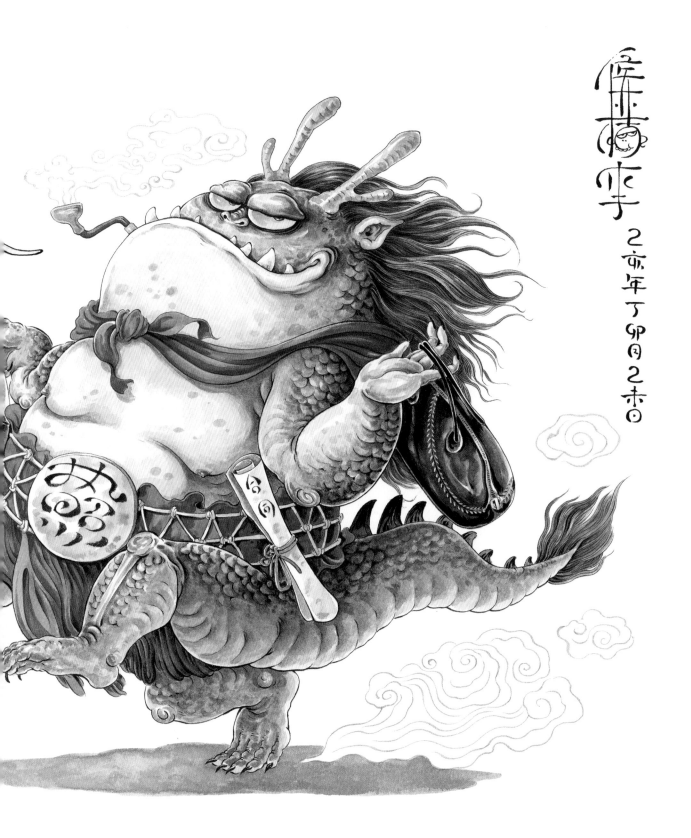

醉酒喝风

背上小杜康，
海饮发酵汤。
烦恼皆尽灭，
潇洒走四方。

　　这幅画取材于中国古代传说中的人物事迹——杜康造酒。杜康受饕餮点化，酿出好酒，一人一兽，醉酒翱翔于洪荒时代。

　　据说很多人看不到饕餮，所以只看到了杜康在天上抱着酒罐飞来飞去。后来大家问杜康如何飞行，杜康把酒给了大家。所有的人喝了酒以后都醉了，有的感觉自己飞了起来，还看到了很多奇奇怪怪的生物……

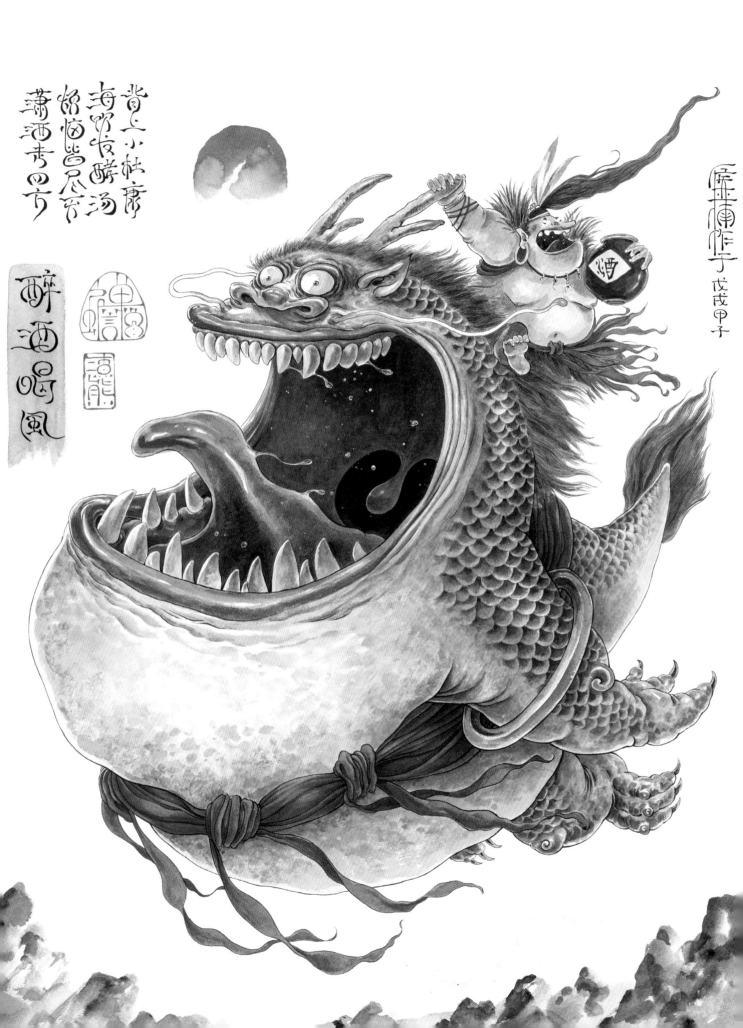

下班喽

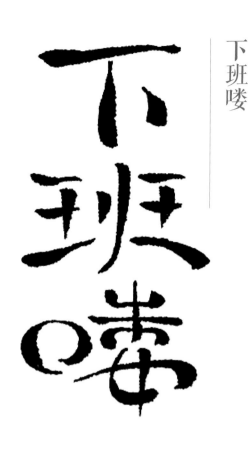

授人以鱼，
不如授鱼以渔。

　　下班的鱼！有时作品越小，说的事情越多，就像这条造型简单，但表情又有些猥琐的傻泥鳅。

　　它就是一个无处不在的小角色，一个不起眼的小人物，却有着大人物体会不到的惬意。它也会思索，有脾气，同样也有发脾气的权利。它是其他生物嘴中的食物，也多是其话语里的笑柄，但它毫不在意，开开心心地等待着每天最享受的事情——下班。

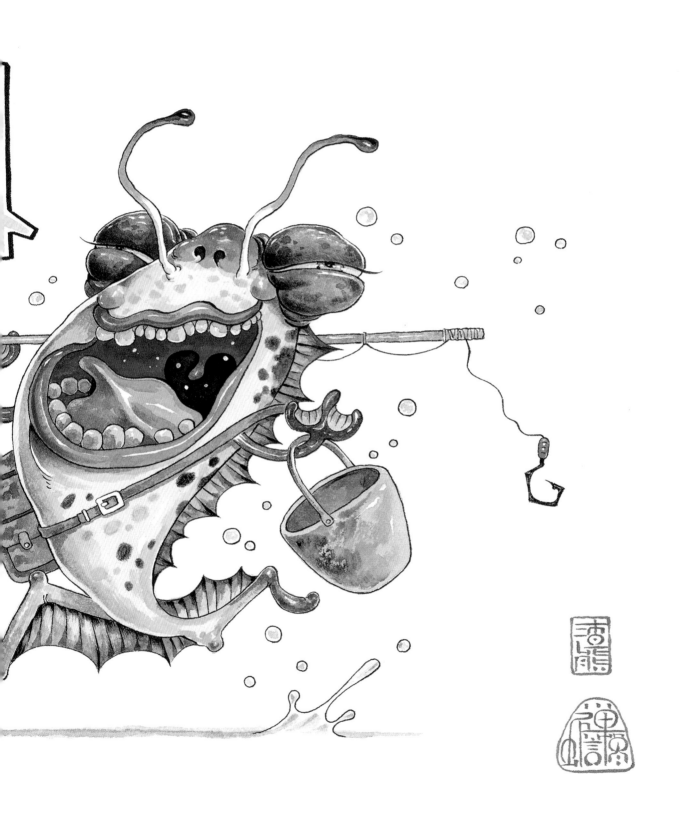

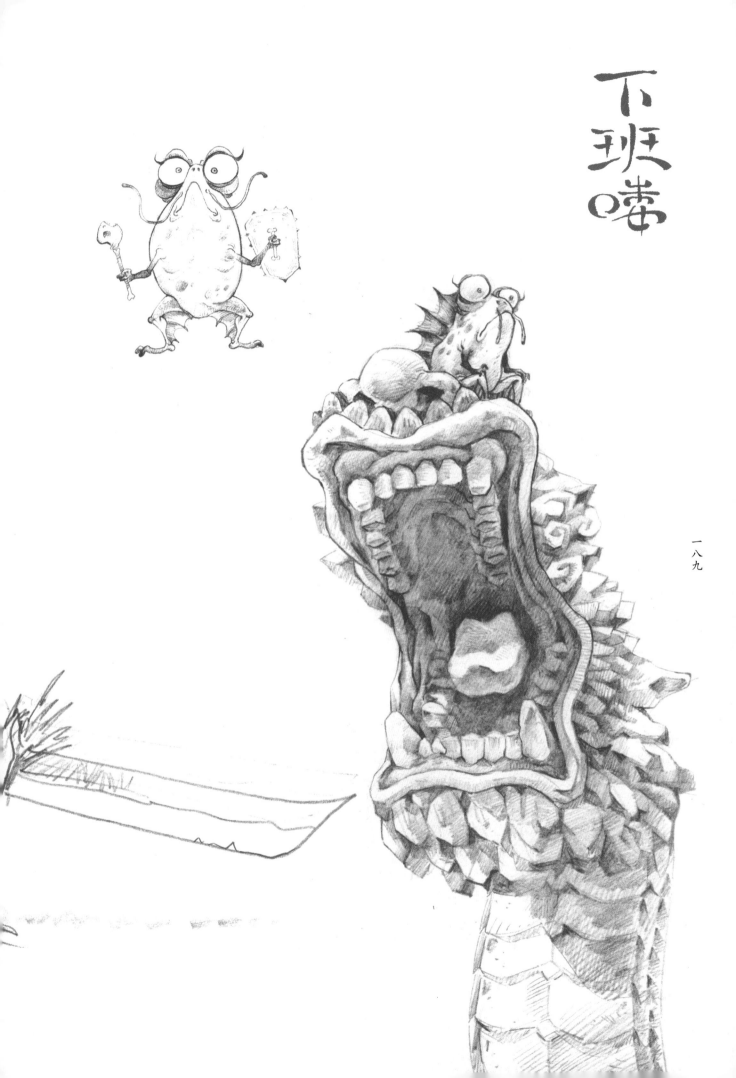

下班嘴

一八九

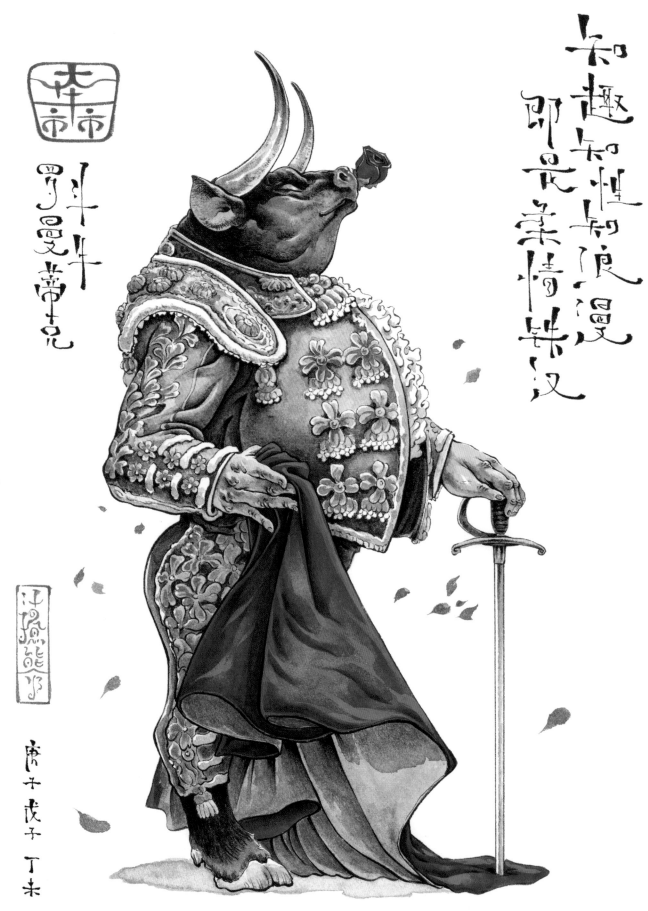

知趣知性知浪漫
即是柔情铁汉

斗牛
罗曼蒂克兄

一九〇

庚子戊子 丁未

斗牛罗曼蒂克

知趣知性知浪漫，
即是柔情铁汉。

　　公牛穿上了斗牛士的衣服，那它斗的是谁？那把利剑又会刺进谁的心脏？但在残忍的背后似乎又不是那么简单……这是一幅有些矛盾冲突的画，这些问题就留给看画的人思考吧！

奶牛宋富莉

坚毅果敢浑身胆,
送钱送粮送温暖。

希望这头酷酷的奶牛能像文字里描述的那样,给咱们送来这些福利,尤其是在这艰难的疫情之年。只是这样的一个形象出现在咱们家门口,即使真的送钱送粮送温暖,任谁可能都会被吓一大跳吧?!

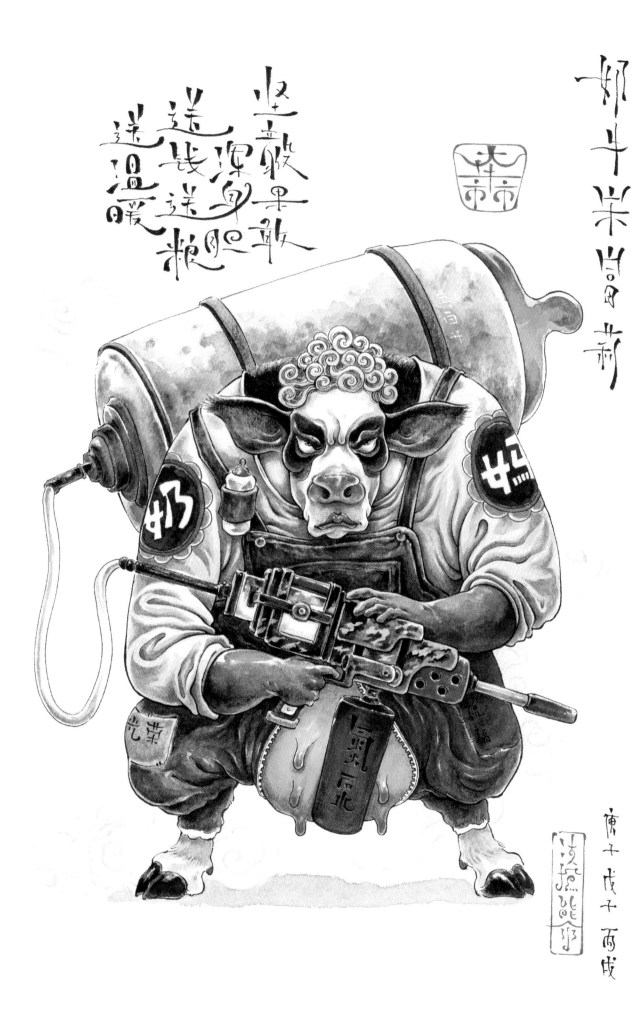

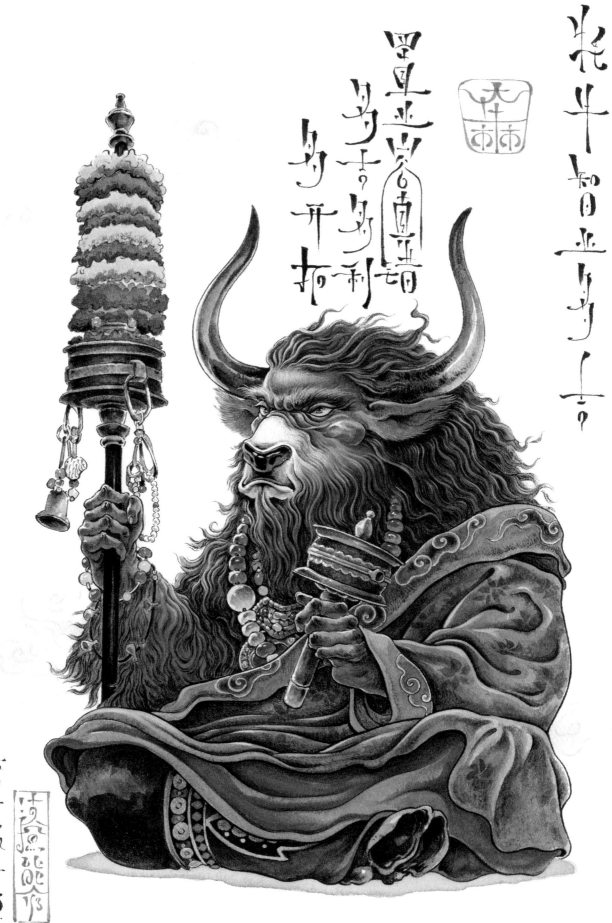

一九四

牦牛智业多吉

置业容真错，
多吉多利多开拓。

　　在画这组牛图的构思期，我就发誓一定要画高原地区的牦牛。想起在色达五明佛学院旅游期间，一头牦牛横卧在路中间，所有人都不紧不慢地躲开它，尊重它，用喜爱的眼光看着它。我想牦牛一定是被老天眷顾的精灵，才能在这样一个美好的人文环境里活得如此惬意。

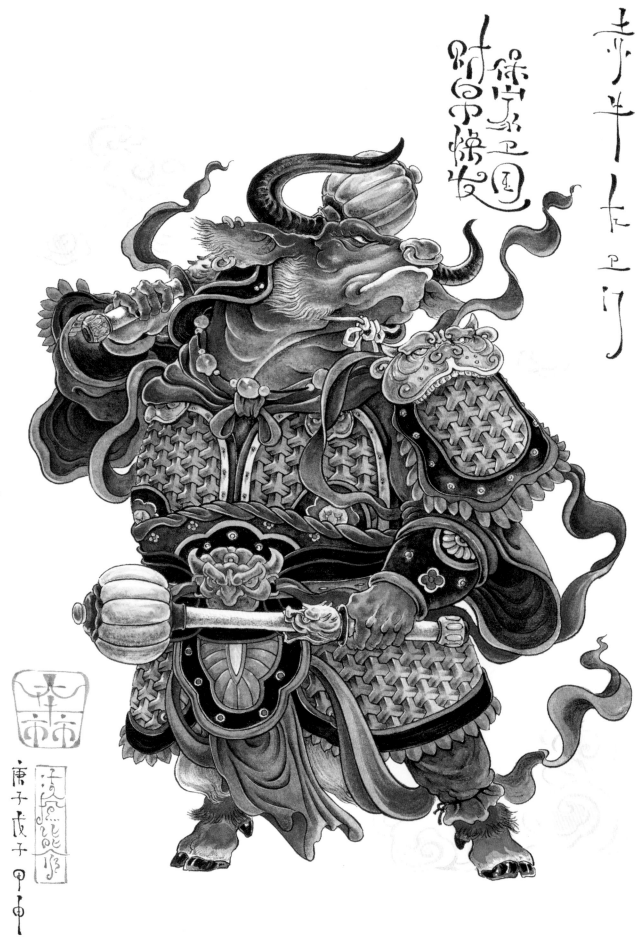

一九六

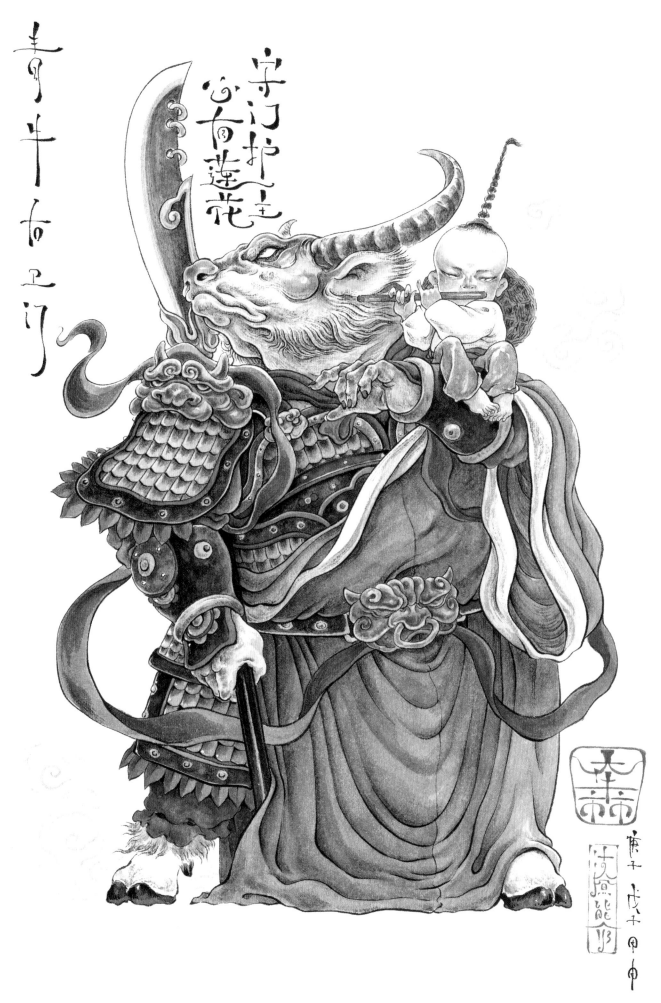

守门护法有百莲花

青牛有正门

一九七

保家卫国，
财帛焕发。

赤牛左卫门

赤牛左卫门

青牛右卫门

守门护主，
心有莲花。

牛门神：

传统的门神形象太多了，作为牛年的开年之作，用红红火火的赤牛和稳稳当当的青牛来重新演绎还是蛮不错的。其中，赤牛参考了李元霸手持两柄铁锤的形象，青牛参考了关羽手握青龙偃月刀的形象。这种安排没别的意思，主要是在武器上一个两手短，一个单手长，能够有效地做出区分。点睛之笔还是青牛肩上的那个牧童，有大将之风，又有柔情一面……

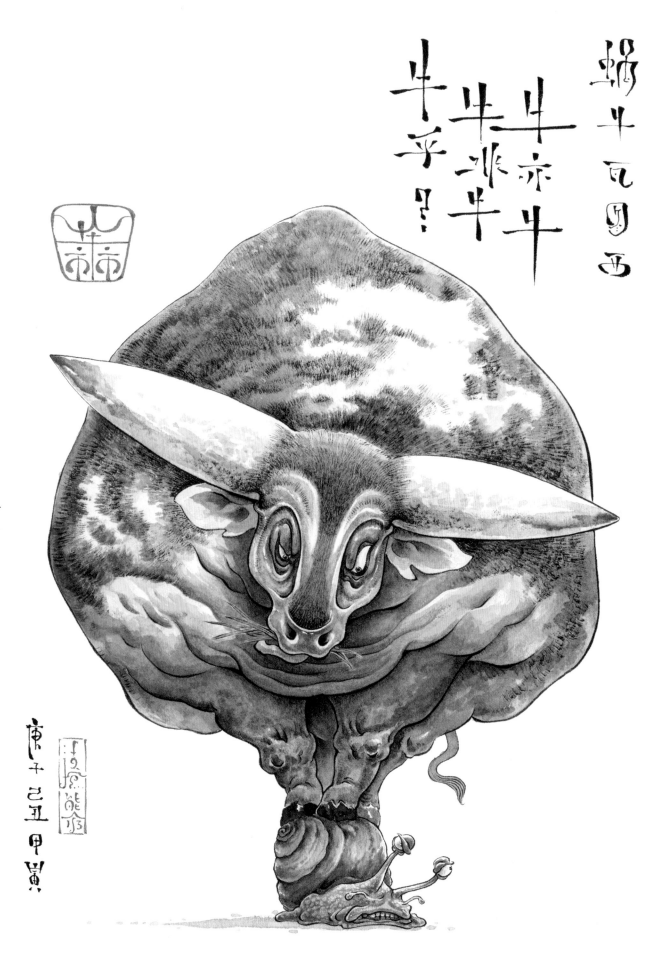

蜗牛瓦图西

牛亦牛，
牛非牛，
牛乎？

　　其实蜗牛的壳足够它生活了，那为什
么壳上还要承载着这个不必要的压力呢？
很多人不看好蜗牛，用鄙夷的眼光俯视它，
但当它在地上走过后拖出一条长长的印迹
时，你不觉得它也挺牛的吗？

非洲酋长牛

顺应地利天时，
铁矛弯弓加持。
直面豺狼虎豹，
弱肉亦可强食。

　　非洲野牛是《动物世界》节目中经常出现的重要角色，但通常是被捕食的"配角"。"主角"往往是和它们一起出现的鬣狗、狮子、鳄鱼、猎豹等肉食类动物。

　　"主角"有光环笼罩，"配角"经常死无全尸。但在我这儿不是这样！在我创作的这组牛图中，所有的牛都要独当一面。画里的这头非洲野牛显然已经从猎物变成了猎手，将一条鬣狗扛在肩上，准备带回部落。正如画上的文字叙述，想要站在食物链的顶端，不但要顺应天时地利，还得有弓矛技能傍身，直面豺狼虎豹，弱肉亦可强食。

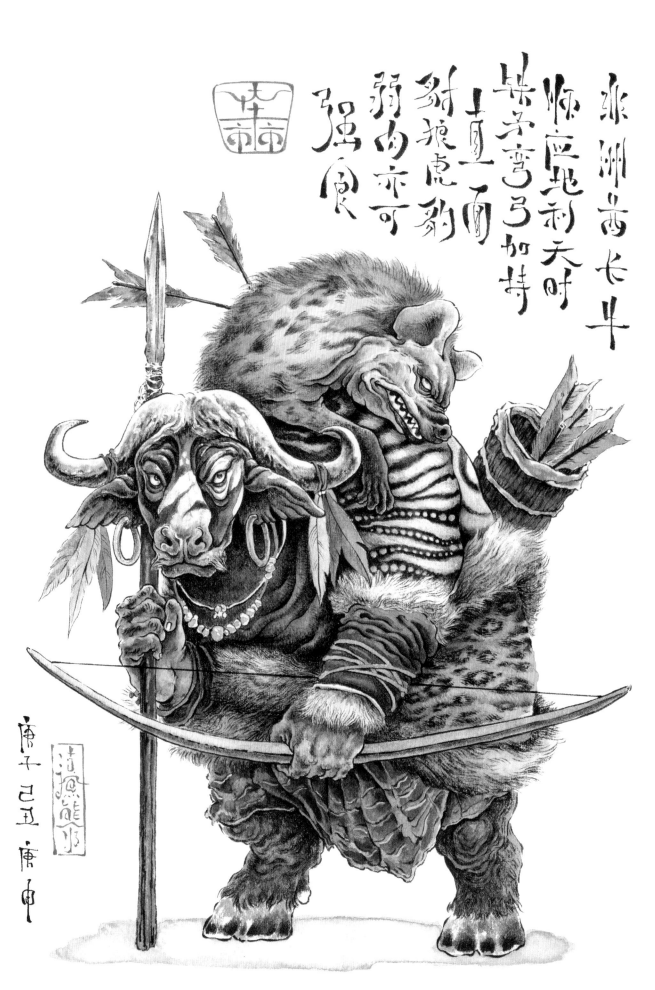

永州西长牛
临区鬼刺天时
头尖弯弓加持
上直一面
豺狼虎豹
弱肉亦可
强食

二〇三

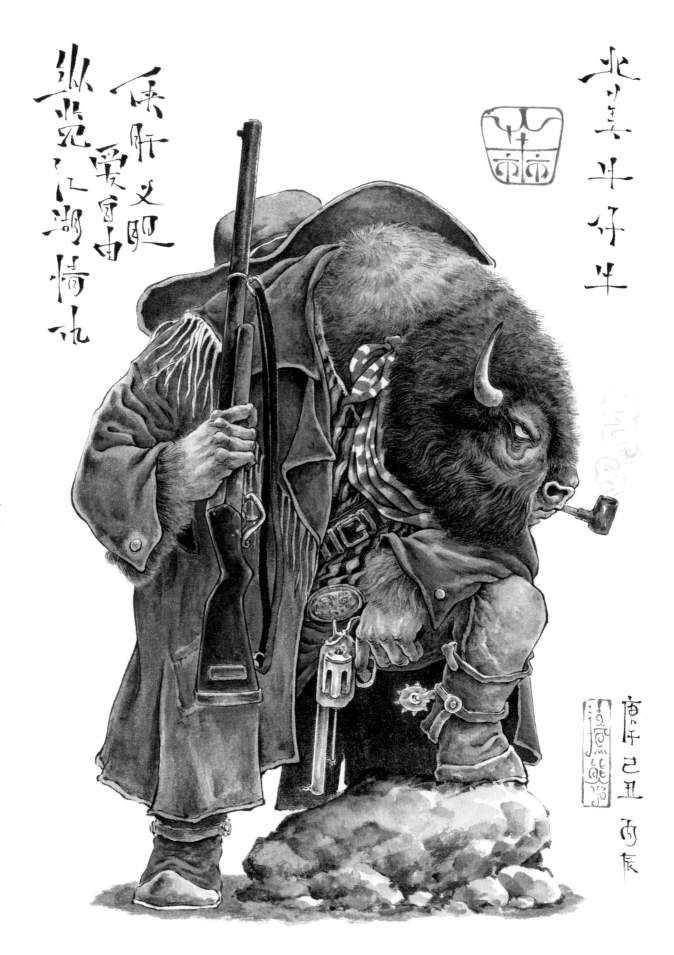

北美牛仔牛

係肝义胆
愛自由
縱觀江湖情仇

庚午 己丑 丙辰

二〇四

北美牛仔牛

侠肝义胆爱自由，
纵览江湖情仇。

　　我个人其实并不太喜欢美国西部文化，最开始
想让这头北美野牛佩戴上印第安人的鹰羽冠，但感
觉在思路上和《非洲酋长牛》有些雷同，不得已给
它穿上了牛仔的衣服。
　　无论美国西部开拓的过程中伴随着多少血腥，
牛是无罪的，这恐怕也是一种情绪上的冲突吧。

犀牛苏丹

心宽体胖有霸气，
敬天尊长爱兄弟。

　　苏丹是地球上最后一头野生雄性北方白犀牛的名字，而且它已经逝世，这是个让人挺难受的消息，这幅犀牛作品也引用了它的名字。

　　非洲"三巨头"，大象、河马、犀牛，这三兄弟脾气秉性都挺像。犀牛的身上文了另外两个兄弟的图案。野猪其实挺希望和它们一起玩的，但明显体量差了一些，所以文在了屁股的位置！

　　不过我也在想，如果有朝一日画了大象和河马，保不齐它们身上会文谁……

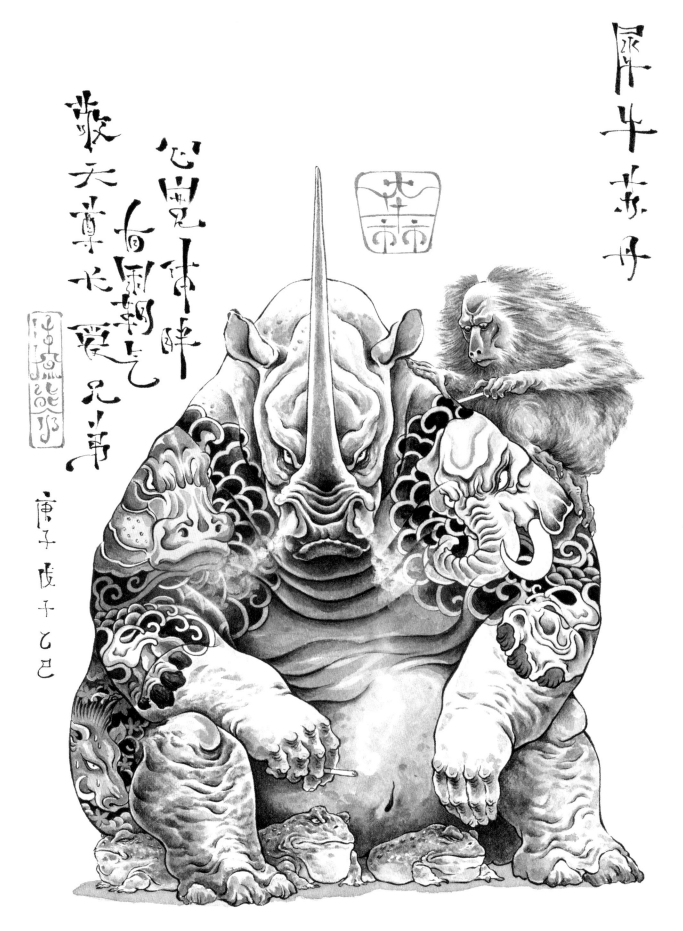

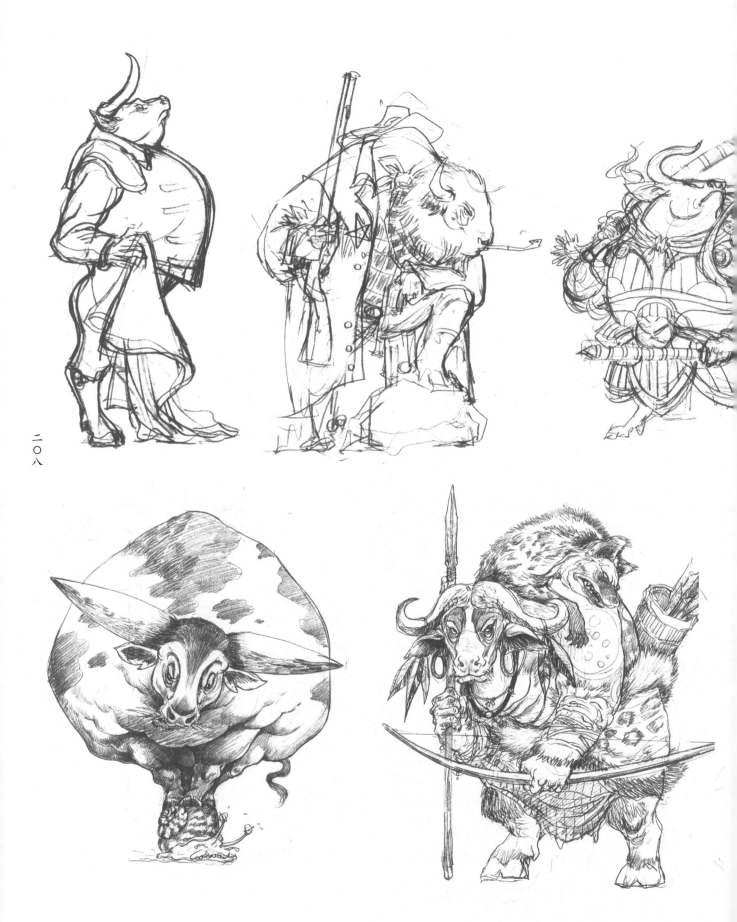

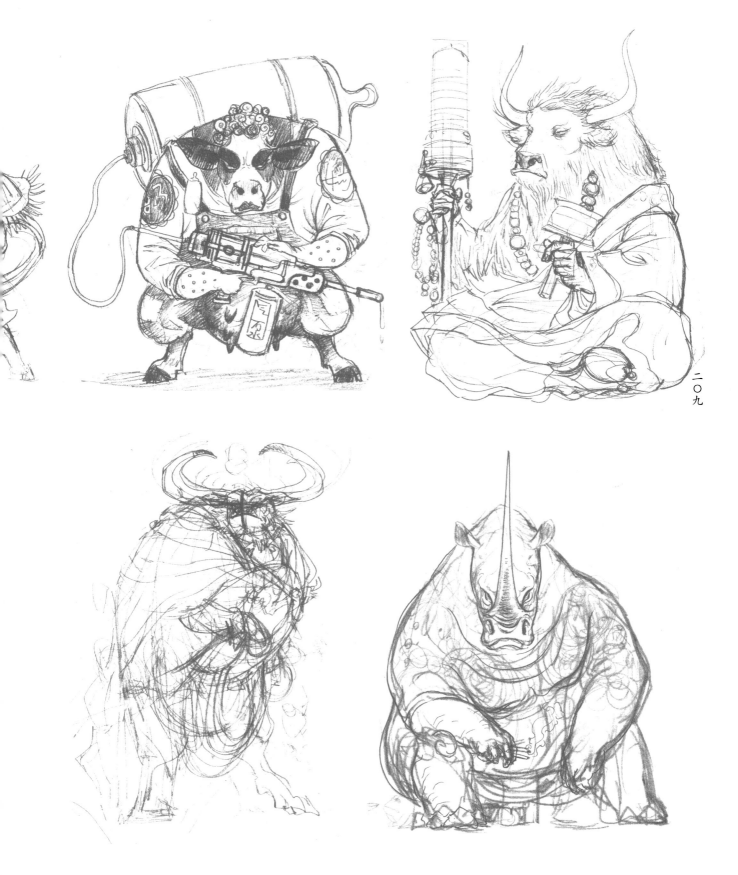

二〇九

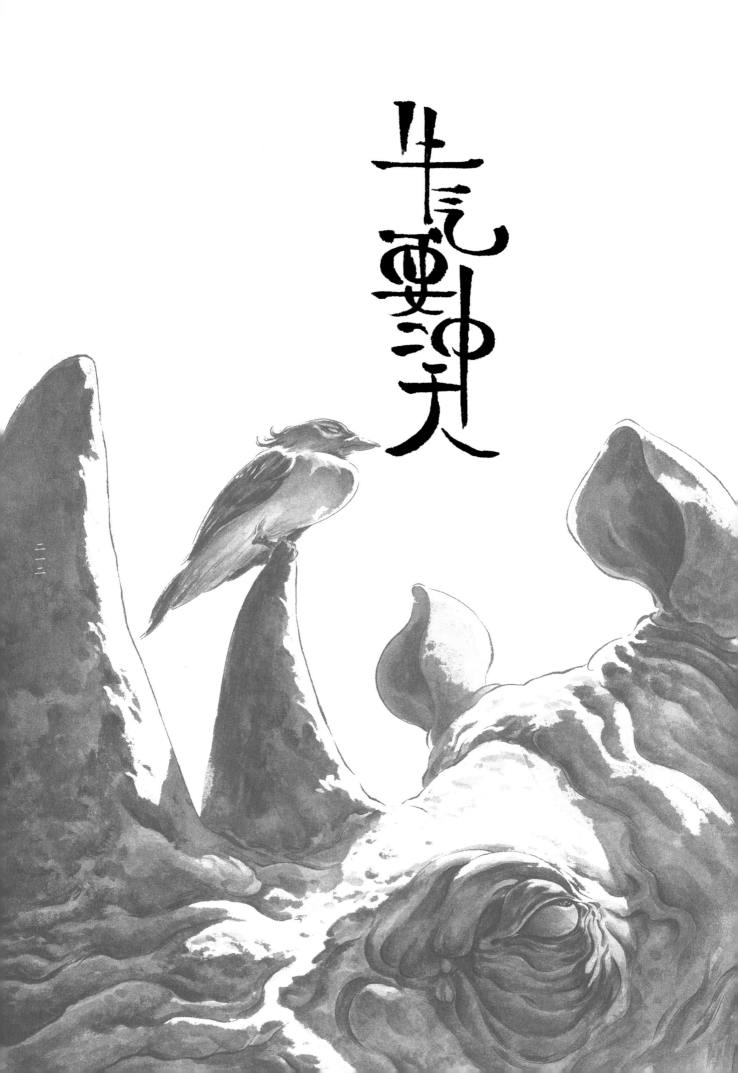

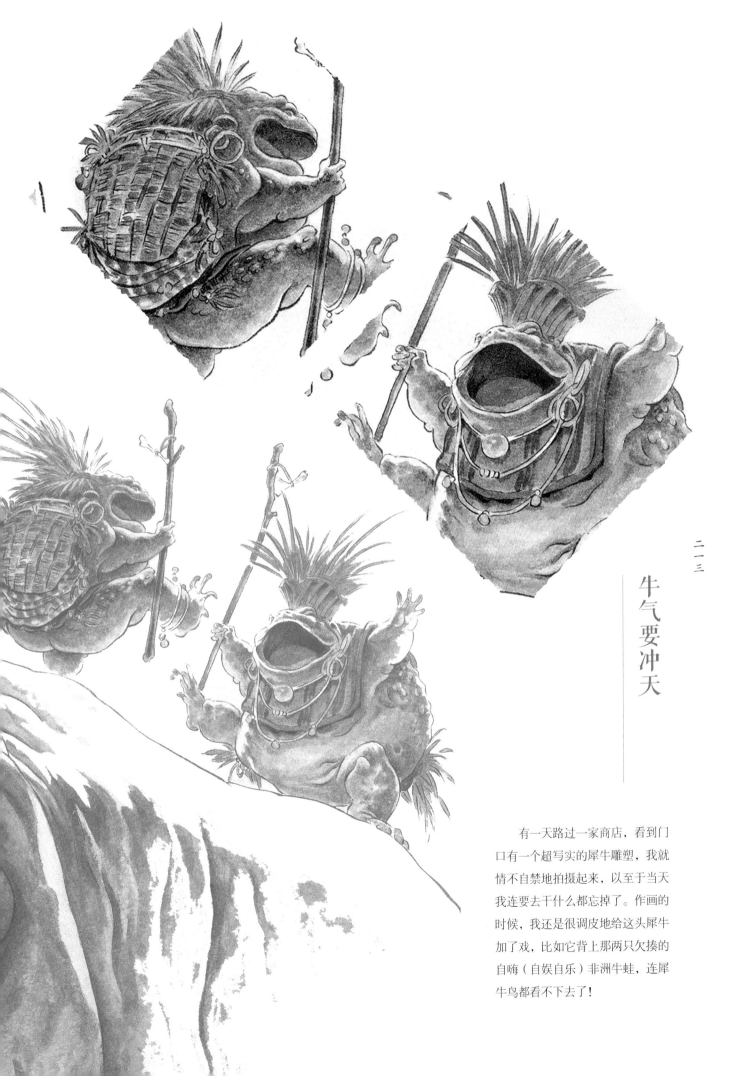

牛气要冲天

有一天路过一家商店，看到门口有一个超写实的犀牛雕塑，我就情不自禁地拍摄起来，以至于当天我连要去干什么都忘掉了。作画的时候，我还是很调皮地给这头犀牛加了戏，比如它背上那两只欠揍的自嗨（自娱自乐）非洲牛蛙，连犀牛鸟都看不下去了！

鹰熊斗志图

鹰熊斗志图

羽满丰露，刀喙剑目。
宽胸大肚，红花碎布。
得道多助，四野落户。
盖世英雄，不问出处。

　　鹰与熊是一对超强的组合，渊源已久，寓意深远。在这个祥和发展的年代，熊无比惬意，但鹰依然保持着警惕。你管好你的天，我管好我的地，我们大多时候互不干涉，偶尔斗智。一旦外敌入侵，四野受难，哀鸿遍野，我们的合作便是无敌的存在，这就是英雄（鹰熊）。

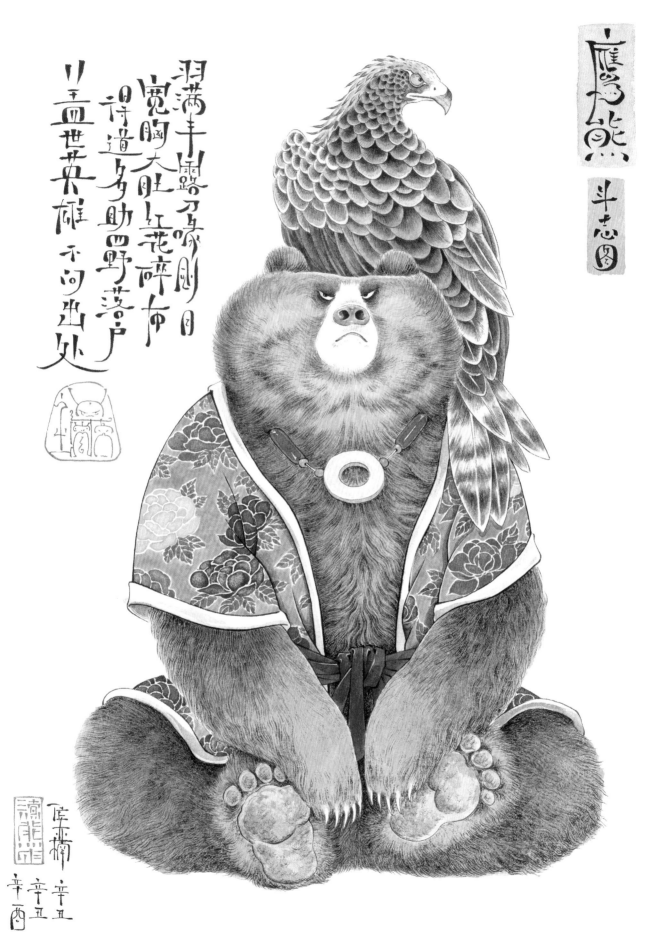

鷹熊

斗志図

二一五

鷹熊 斗志圖

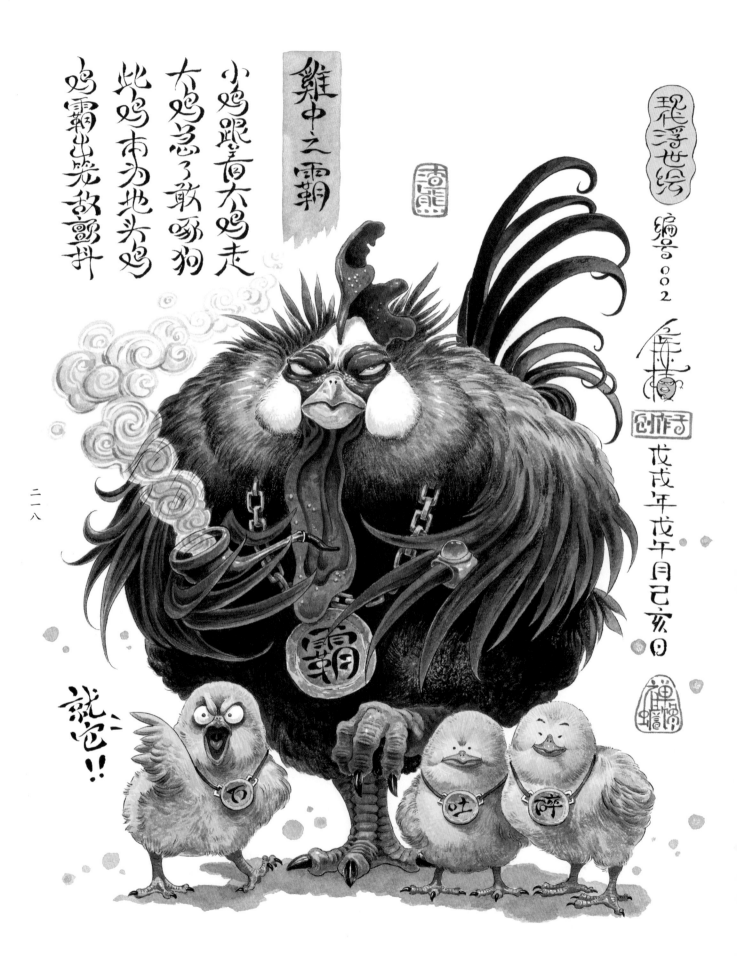

鸡中之霸

小鸡跟着大鸡走，
大鸡急了敢啄狗。
此鸡本为地头鸡，
鸡霸出笼敌颤抖。

这只鸡爸爸每天做的事情除了 5 点准时打鸣，就是练习爪术。作为生活在几十只母鸡中唯一的一只公鸡和鸡门爪术的掌门鸡，一直为没有儿子传承自己的鸡门爪术而发愁（这只公鸡的思想比较封建）。

直到有一天，鸡舍传来了消息，有三个蛋孵了出来，并且是公鸡。鸡爸爸疾走忙奔，来到三只小鸡面前，喜极而泣，说了一句："真丑！不过没关系，爪术传人有了，还是三个，哈哈哈哈哈！"

三只小鸡的性格各有不同。

老大小万很会耍小聪明，总是带着自己的两个弟弟闯祸，很多的事端都由它起，但每次挨打的都是两个弟弟小吐和小碎。

小吐的性格比较激愤，总是跟着哥哥忙前忙后的，是个小跟班，有时愤愤不平，但又无能为力。

小碎的体型最大，但脑子比较笨，非常厚道，总是乐呵呵的。它们仨在一起时，重活都是它干。但它也总是让自己的大哥二哥处于一种尴尬的境地。不过正是因为这股厚道劲，它从不耍小聪明，不偷懒，学爪术比两个哥哥都快，甚至让大哥小万觉得是爸爸给它开了小灶。

（这个故事我构思了很久，希望以后能以图书绘本或漫画的形式给大家呈现出来。）

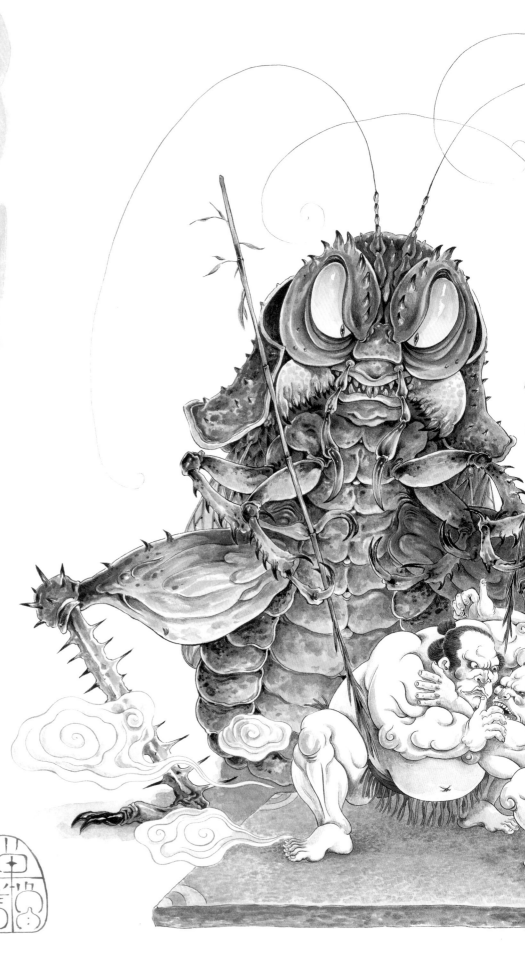

现代启示录

斗蟋蟀图

席福宇 乙巳年戊辰月丁丑日

二二〇

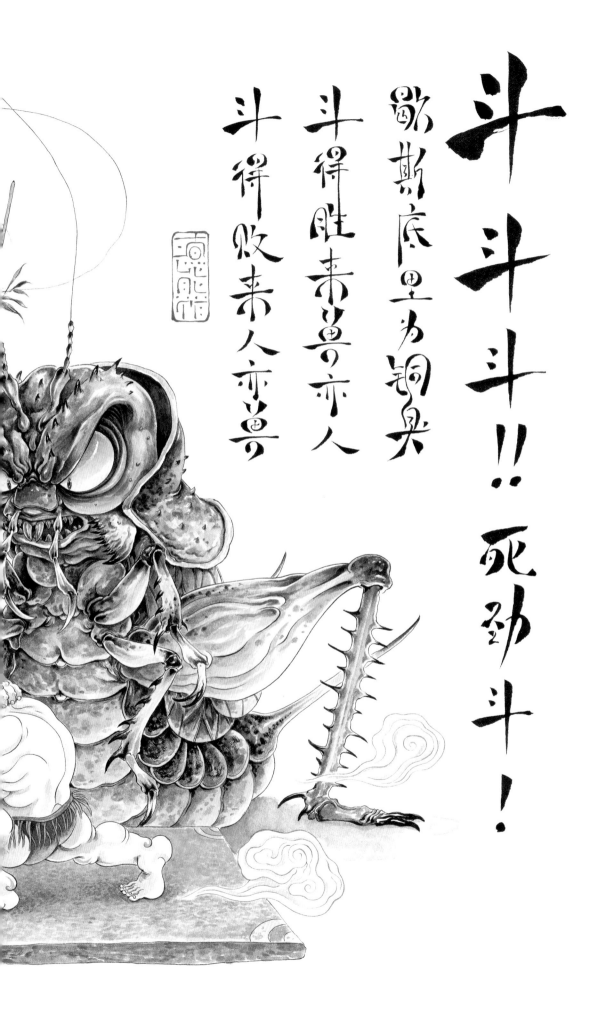

斗斗斗!! 死劲斗!

歇斯底里为铜臭

斗得胜来兽亦人

斗得败来人亦兽

二二七

斗鱼之图

二二八

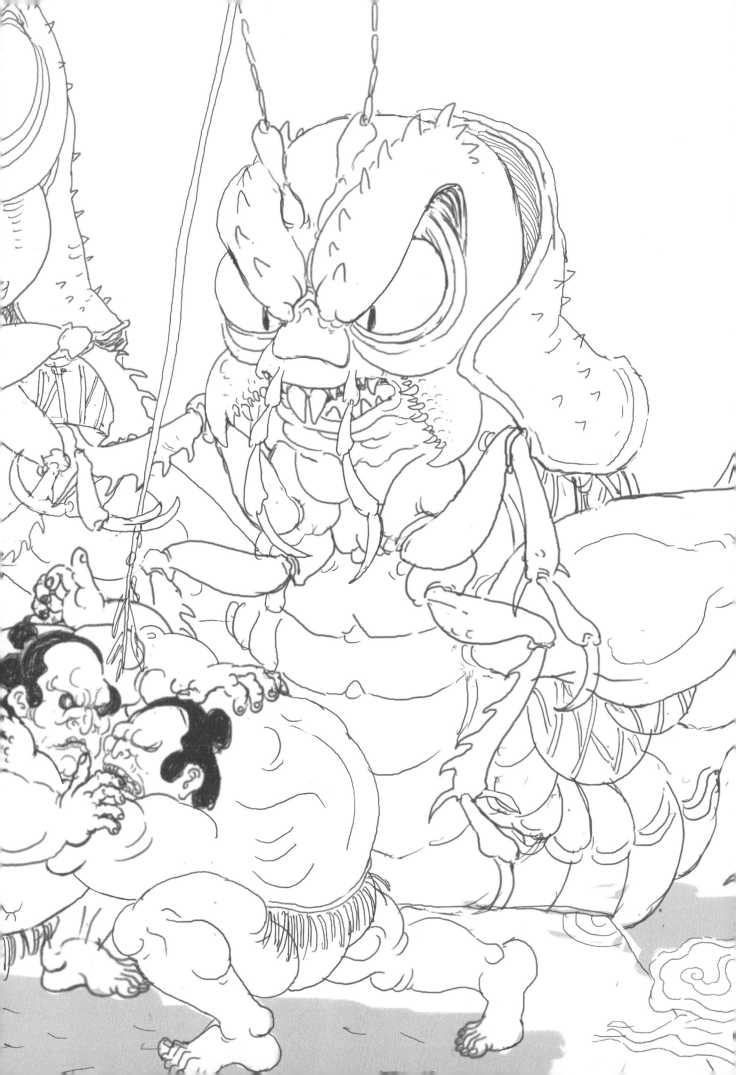

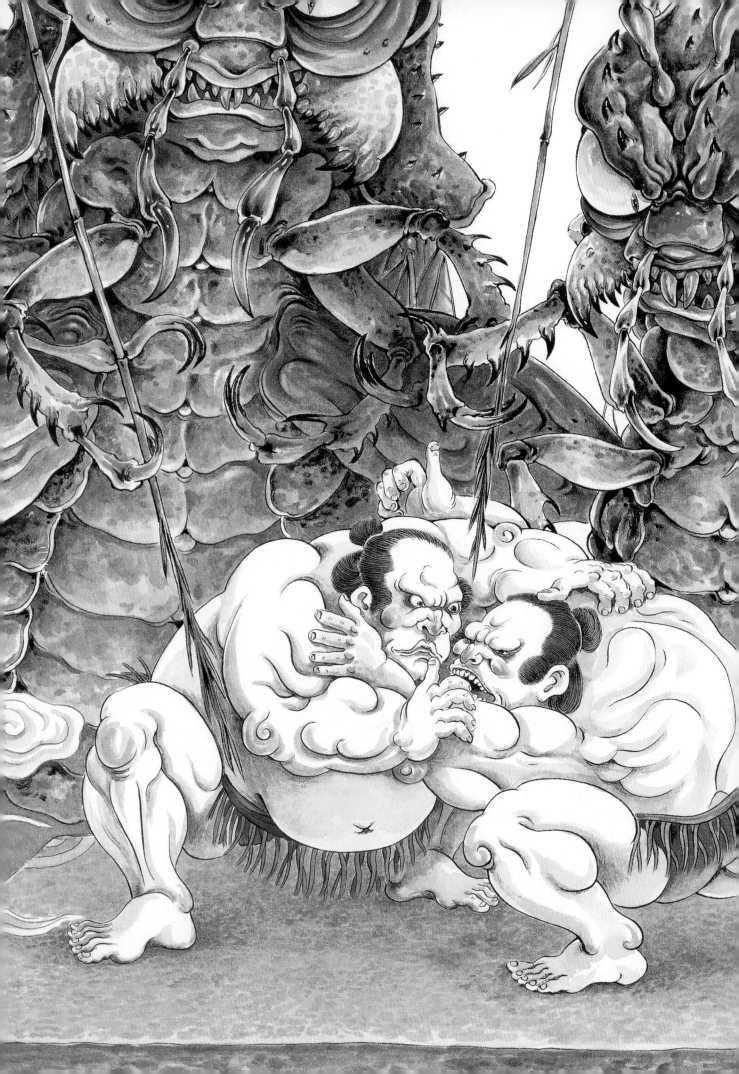

斗兽图

斗斗斗！！死劲斗！
歇斯底里为铜臭，
斗得胜来兽亦人，
斗得败来人亦兽。

　　两只凶神恶煞的蛐蛐在玩弄两个人，胜负未分却凶相毕露，像极了某些利欲熏心的人。

　　以动物相互搏杀来赚得利益的事情其实挺糟心的，于是我画了这样的一幅画。赌博始终是拨乱人性钟摆的祸首，更何况还有一些以动物的生命作为代价。

　　正所谓：歇斯底里为铜臭，斗得胜来兽亦人，斗得败来人亦兽。

螳螂捕雀图

花花世界何处，

方框玲（琳）琅满目。

弹指间……

已作食物。

　　自从短视频流行以来，人人似乎都有了做明星（网红）的机会，我也是这批人中的一员。也正因如此，有很多人放弃了自己的本职工作，投身到了这个"事业"中。有一天这波疯狂过后，你可能就会发现之前自己擅长的已经不擅长了，之前不如自己的人已经比自己强了。

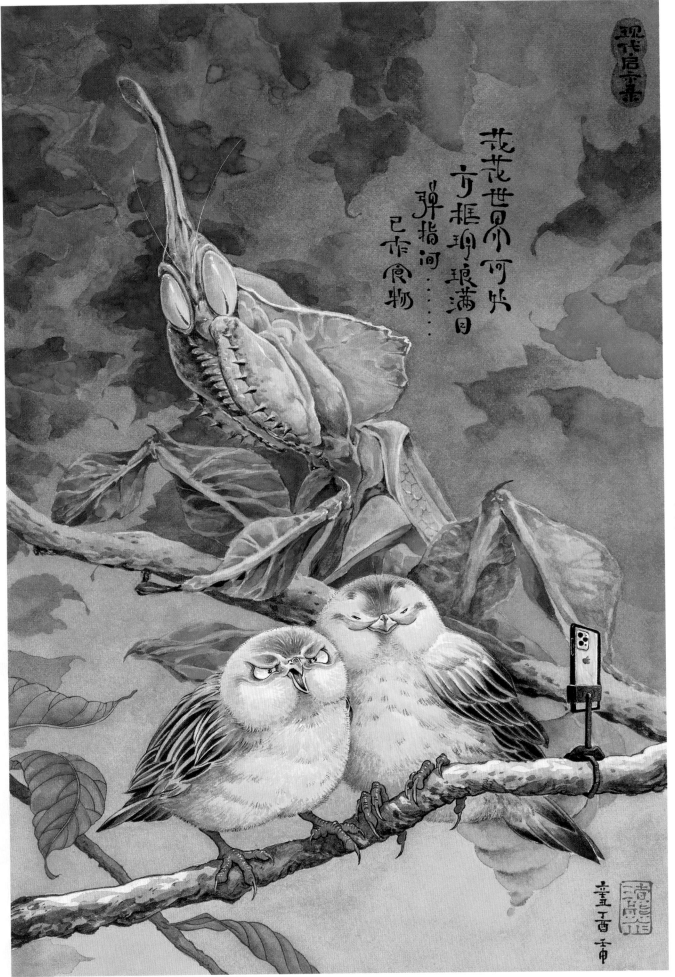

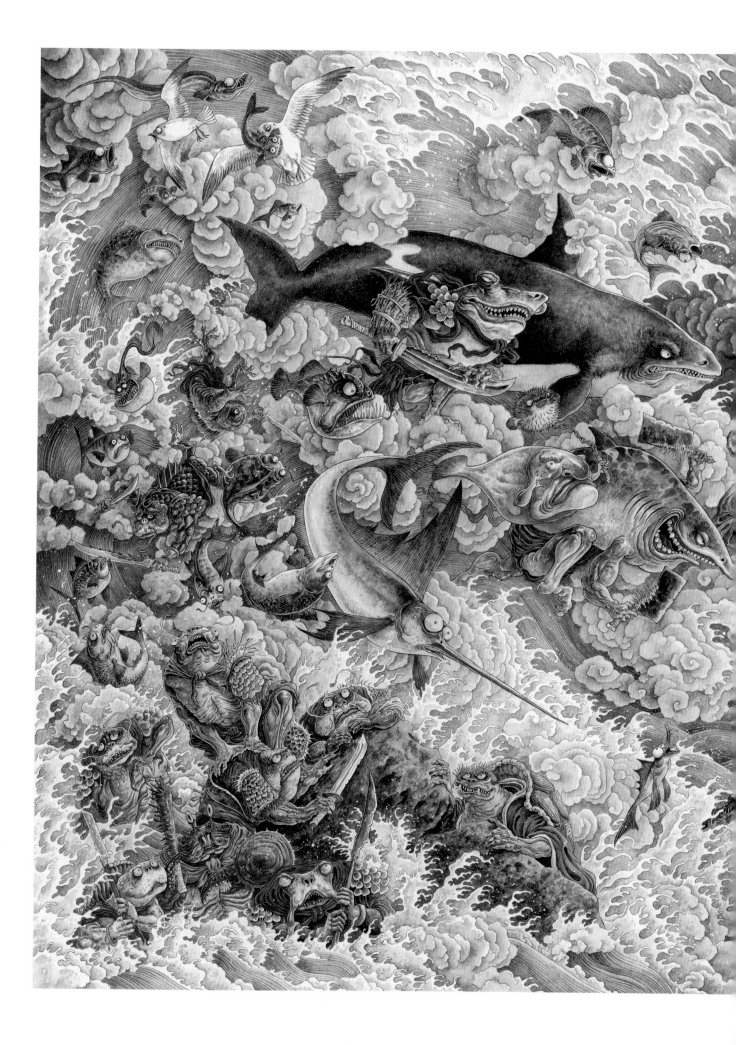

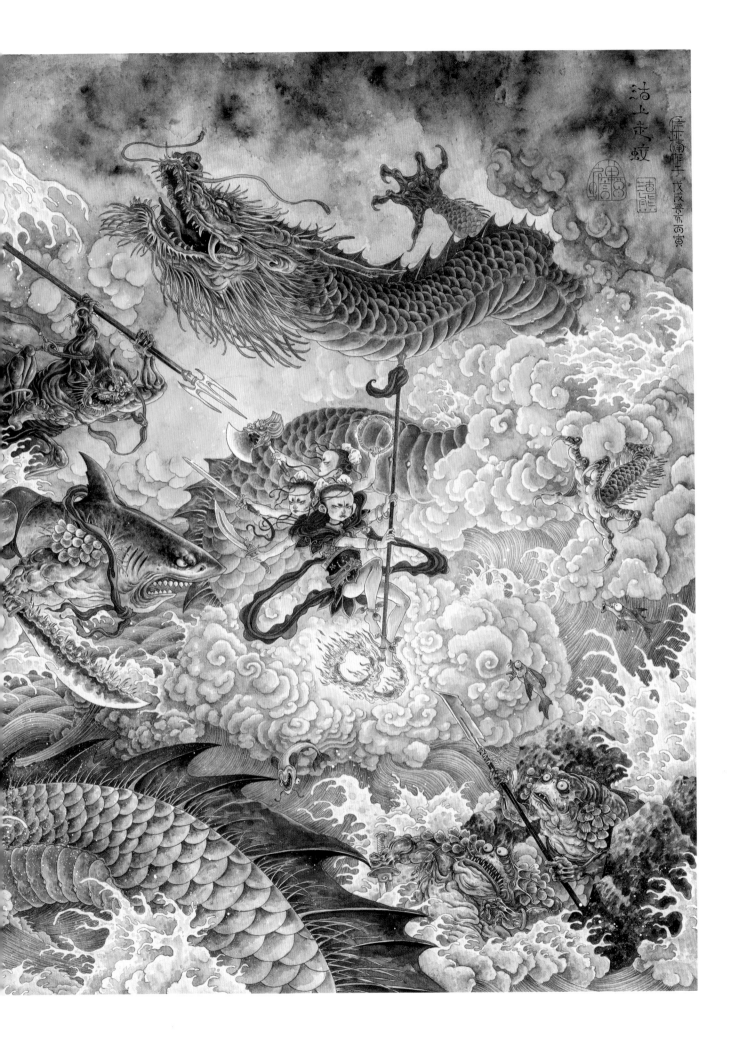

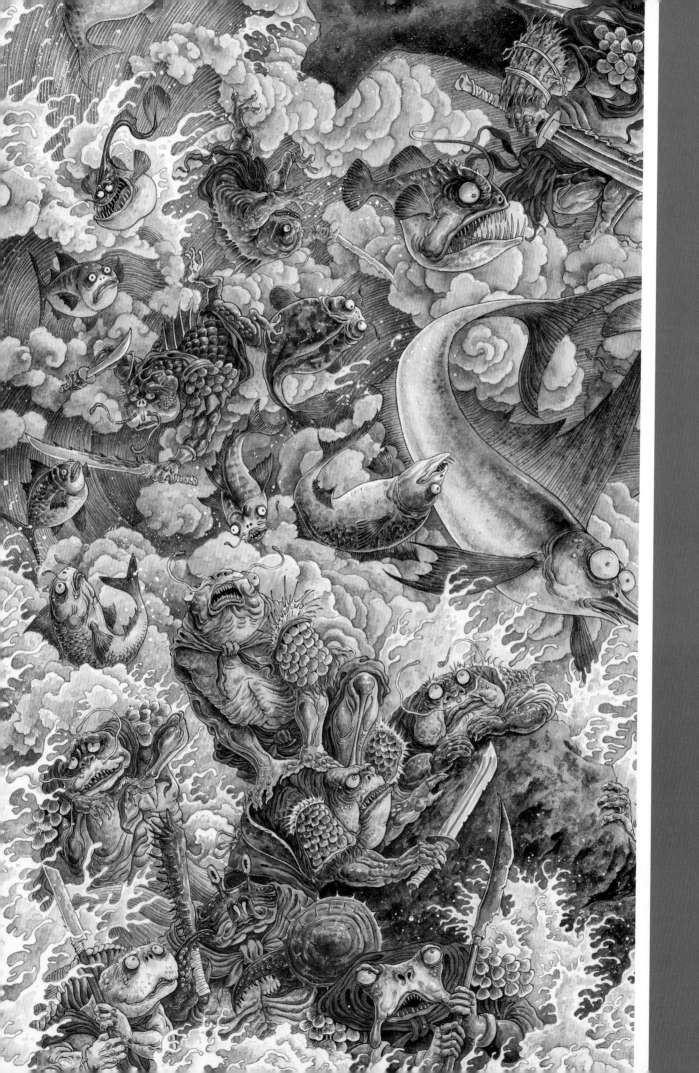

沽上走蛟

　　一个"孩子"勇斗一群狰狞可怖的海怪，感到害怕的反而是海怪。所有的水族在夜叉的带领下，要从这个"孩子"的手里救回自己的主子，但哪吒就是哪吒，无心恋战，轻蔑应敌，桀骜不驯，完全没把敌人放在眼里啊……

　　哪吒也正因为桀骜不驯又不畏强权的性格、过人的能力与各种强大的法宝的加持，深受大众的喜爱和妖魔邪祟的忌惮。

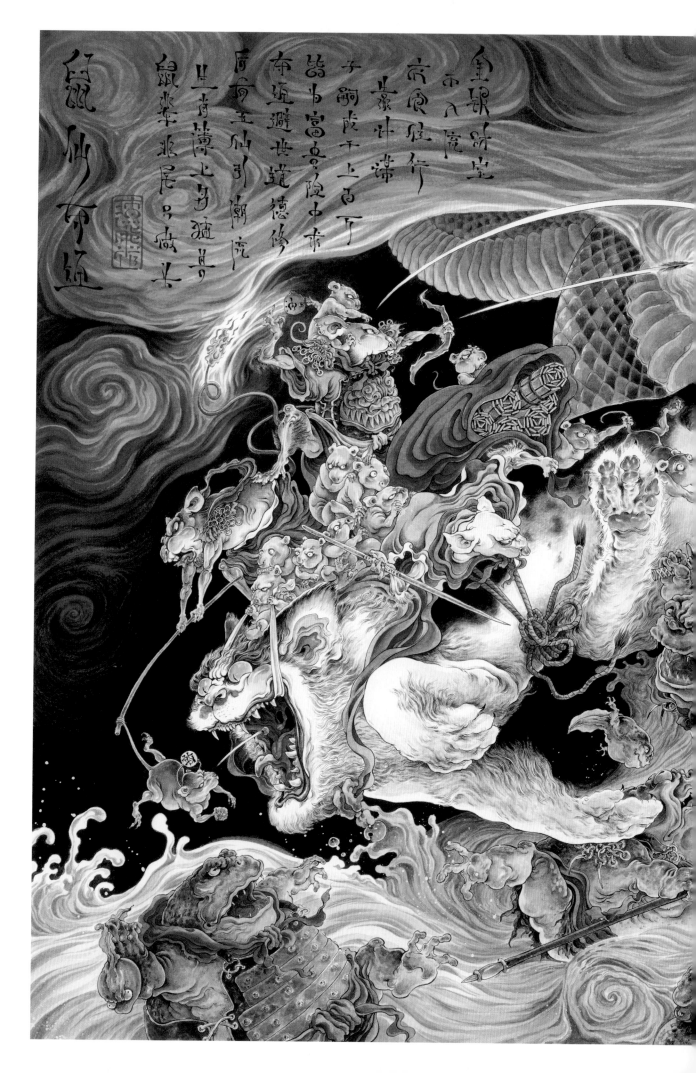

鼠仙命延

鼠类繁衍居尾呂歲末
且上有蓐上多獲昌首
后有五仙引潮流
奈近避世道德修
子嗣戊千上百下
詭書富真陰中求
嚴牛謀
宗食廐行
金銀財室
而入虎

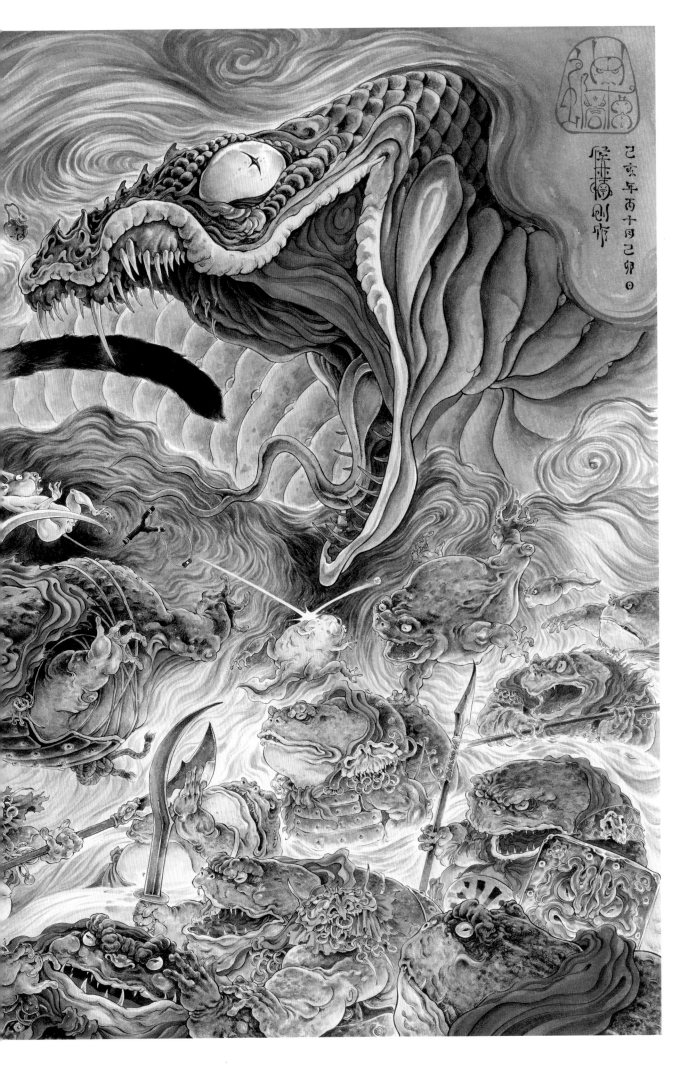

鼠仙夺经

鼠仙夺经

金银财宝不入流，
衣食住行靠计谋。
子嗣成千上百万，
皆为富贵险中求。
夺经避世道德修，
后有五仙引潮流。
生肖簿上多猛兽，
鼠辈非尾只做头。

　　一直以来，老鼠给人的印象就是鬼鬼祟祟、偷鸡摸狗、尖嘴猴腮。但作为"弱者"而存在的老鼠，有着非常顽强的生存之道和很牛的处世哲学，不仅挤进了五仙之榜，还坐上了十二生肖的第一把交椅。也许在早年间，老鼠的前辈们富贵险中求，夺得了乱世求生的天书，习得后智慧与勇气并存，才使鼠类成了从上古洪荒至今都不被自然淘汰的神奇小兽。

　　我在画中为老鼠们设计了很多天敌，但很显然老鼠们已经完全了解这只大猫的生活习性，作为敢死队的小老鼠的表情也十分坚毅。大批的牛蛙在下面虎视眈眈。显然，这上古乱世求生的天书一直是两栖爬行类生物在守护。

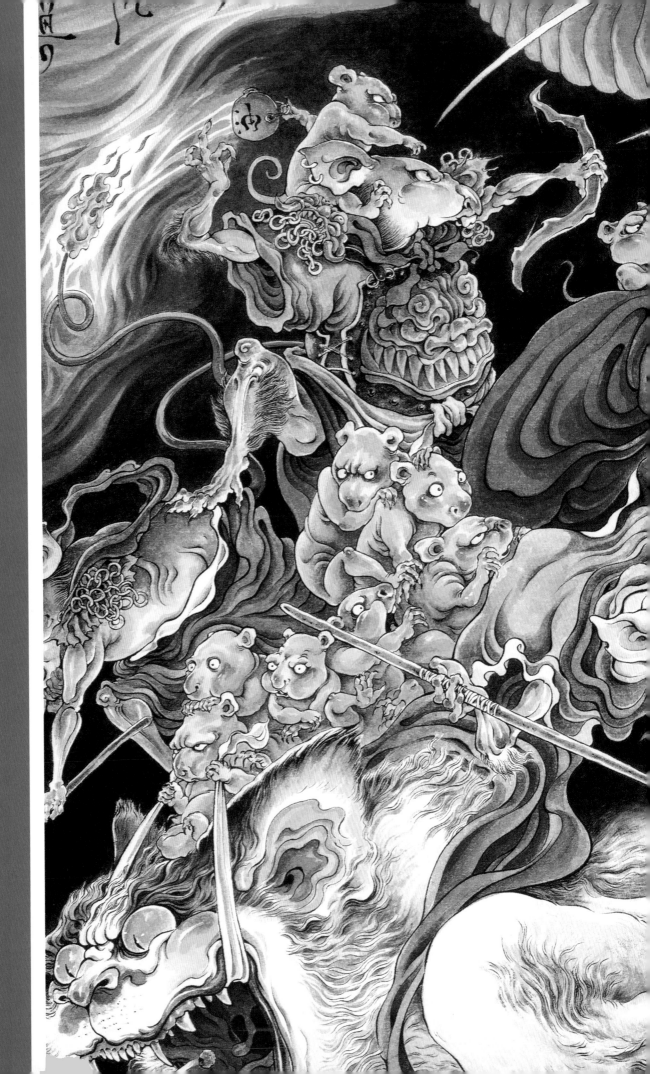

蟾王娶亲

锣鼓唢呐齐响，
队伍喜气洋洋。
半生犹如一碎梦，
双眼泪撒（洒）两行。
身披锦衣绸缎，
包中红白囍（喜）糖。
为保全村得吉祥，
含恨嫁给蟾王。

娘子不必惊慌，
吾乃一代蟾王。
家中满屋宝箱，
还有万顷渔（鱼）塘。
从此村中无恙，
安心来吾府上。
大事小情不用做，
都叫下人去忙。

夫君既出此言，
妾身便诉情肠。
从小相貌丑陋，
吓坏邻里街坊。
食量大的（得）惊人，
外号夜叉母狼。
爱吐粗鄙之语，
不知啥是教养。
夫君若不嫌弃，
我便与尔拜堂。
等到洞房花烛夜，
届时再露锋芒。